THE HEPTAMÉRON
OF KEVIN CHU

朱延平
七日談

朱延平——口述

藍祖蔚——作者

故事，
即將開始

朱延平七日談

從錯誤的第一步
邁向台灣電影美好的下一步

　　台灣電影繁盛時期的第一人，我想朱導演說第二，應該沒有人敢說第一。

　　當年提攜我進入影視圈這條路最重要的師父，正是朱延平導演。跟著朱導演從導演組跨足到製片組的日子雖然辛苦，卻也是我最快樂的日子。畢竟男女主角沒見過面就能拍完一部片，這樣的導演我想也是很少見了。

　　說到拍片，朱導演絕對是我見過最聰明，也最有執行力的導演，朱導演常常說「喜劇是最難拍的」。雖然嘴巴上說得輕鬆，但是對於影視工作者來說，確實是如此。我們那時候拍戲，體制不如現在嚴謹，常常一個人當三個人用，在高壓的環境下，卻要拍出爆笑喜劇，戲外的故事都可能比電影正片來得精采，而朱導演卻常常能發揮他的智慧，將棘手的問題迎刃而解。

　　在那底片比什麼都貴的年代，朱導演總能在腦海裡就把片子給剪好。同時他也是我見過拍攝速度最快的導演，現在的導演構思一部戲可能需要好幾年的時間來發想、創作，而這段時間往往是最痛苦的。但朱導演不同，一年拍十幾部戲還可以遊刃有餘，也因為跟著朱導演工作，

才會讓剛入行的我能快速地累積這麼多經驗。大家都很熟了，這樣說雖然有點噁心，但對朱導演的尊敬我是一直放在心上的。

我想朱導演的幽默與睿智，是他最厲害的地方，就連家裡遭小偷的過程都可以寫得像喜劇。大家一起聚餐的時候，有朱導演在的地方就肯定爆笑聲不斷，而他對於電影的熱情，也最讓人欽佩，雖然導演年紀也不小了，但是聽導演說起戲時，那份熱情和源源不絕的創意，總能讓我想起當年一起工作的回憶。

朱導演從第一部戲《錯誤的第一步》得獎後，又得到了台北電影卓越貢獻獎，朱導演曾說，他這樣也算是從頭到尾都在領獎的導演，本人對這份幽默獻上最深厚的恭喜，那一步錯誤得相當傑出。最後也祝福導演，為大家、為觀眾帶來更美好的下一步。

———— **邱瓈寬**

2022 年 3 月

重現台灣電影史
風火輝煌的一頁

「台灣已經找不到《七匹狼》的底片了！」2019 年初夏，正忙著策畫《七匹狼》映演計畫的中央大學林文淇教授赫然發現，這部曾在 1989 年帶動流行風潮的賣座電影，或許因為業主疏忽，沒能妥善保存電影底片，理應典藏台灣電影的國家電影中心，同樣沒能收藏到這部電影的完整拷貝，庫房裡有的都是殘本，而且湊不齊一支完整拷貝，俾便重新翻底修復，再做映演及典藏。

電影底片的物理特性是污損了，斷裂了，還可以修復；消失了，就消失了。然而，電影的心理活力則以不同的頻率活躍在觀眾的海馬迴中，或許片段，或許破碎、扭曲和變形，隨時撿拾，都有逸趣。

正因為底片殘缺的驚人事實，讓我驚覺台灣電影史的斷裂危機，電影底片或許下落不明，畢竟還有畫質不盡理想的數位版本（betacam）可供瀏覽研究，然而參與電影拍攝者的心得與回憶，則是另外一個應該好好記錄整理的歷史素材。只要人健在，即時做訪問，留下相關資訊，就等同於讓影史不致留白的重建工程，健談又記性奇佳的朱延平導演因此成了重建台灣商業電影發展史的最佳人選。

本書採取面對面的訪談方式，請朱延平導演逐一細述他的從影人生。他是 1980 年代台灣電影史上票房成績最傲人的導演，雖然評論位階不高，藝術成就迄今未獲獎項肯定，卻提供也服務了許多台灣觀眾茶餘飯後的娛樂消遣，從影四十年，作品上百部，見證了台灣影壇各種光怪陸離，不可思議的奇事與怪事。聽他細述往事，台灣電影在 1980 年代風風火火的昨日躍然眼前。訪談，永遠是片面之言，未盡全貌，然而以管窺天，也約略可見昔日風情。

———— **藍祖蔚**

2022 年 2 月

哭笑不得的電影人生

　　從來沒打算出書，總覺得常常說在嘴邊的，都是一些茶餘飯後雞毛蒜皮的事，也難免會牽扯到一些朋友的隱私，不想拿出來說事，祖蔚兄再三催促，說是口述歷史，說是青春回憶，拖了兩、三年，還是被說服了。

　　不講大道理，有歡笑，有血淚，不辛辣，就是這幾十年來拍戲的點點滴滴，聽起來或許有些荒謬，卻都是一點不假的事實——好笑，但也有些無奈，有點像是我的人生投射。

　　例如從影四十多年來，除了《錯誤的第一步》意外撈到了個劇本獎，我始終與獎無緣，不是不想得，就是拿不到啊！到了我人生的這個階段，都已經不在意了，突如其來在台北電影節獲頒「卓越貢獻獎」，很是尷尬，覺得受之有愧，本來想婉拒，又怕被嫌矯情，只好硬著頭皮接受。以後就別再說我拿不到獎了，好歹也算是拿獎——從頭拿到尾。

　　心裡掛念的不是獎不獎，而是籌備了兩年的新片《小子難纏》，被新冠疫情整得七葷八素，從影以來從未如此混亂過，拍不拍得成不到最後一刻都還有變數，成天提心吊膽。後來，打字時錯把片名打成《小子難產》，這才搞清楚兇手是誰，原來《小子》「難產」全是因為這

個片名，立馬拿掉「難纏」，只保留「小子」。新書出版之日，相信《小子》已經順利開拍，但也再次證明我的人生就是這麼好笑，又這麼無奈。

　　看到書的你，要搖頭或點頭，都好。我這一生：哎喲，就是這樣的哭哭笑笑，百味雜陳。

─────── **朱延平**

2022 年 5 月

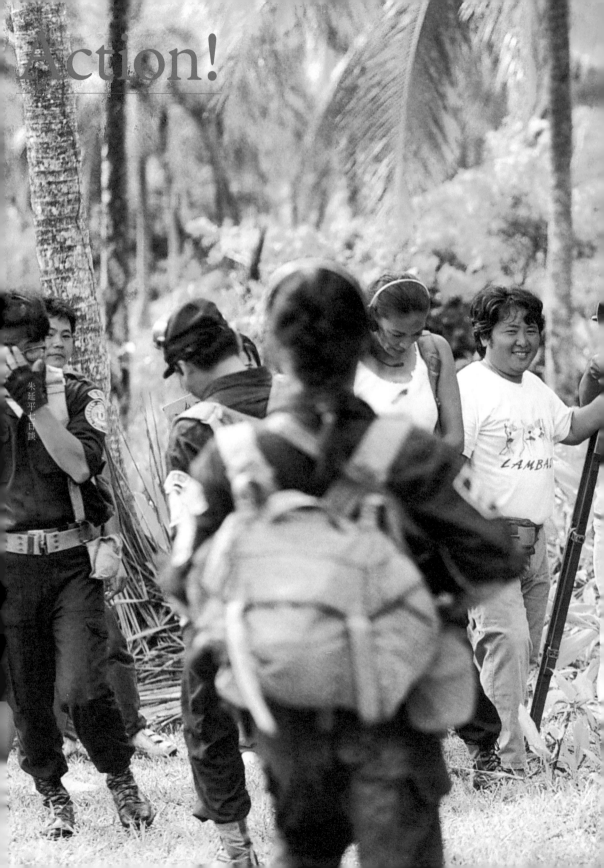

朱延平七日談

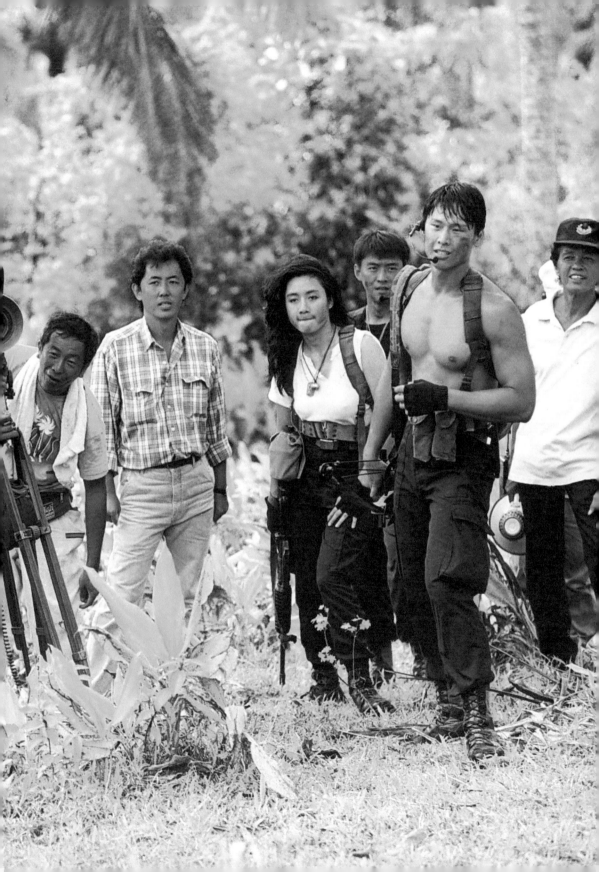

目次

第一日

朱延平當年拍片，為了逗郝劭文一笑，使盡渾身解數。

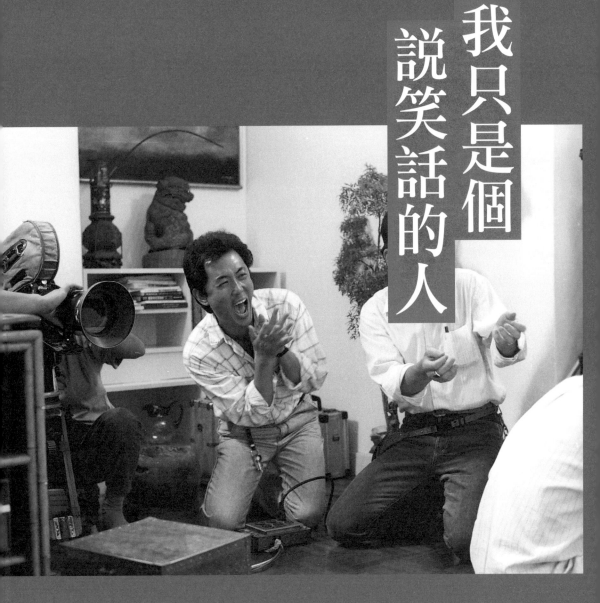

我只是個
說笑話的人

　　每位導演都有他擅長的領域，像我就只會拍商業電影，要我去拍藝術片，我就是做不來。老實講。蔡明亮的東西，我沒有辦法看，也做不來，但是他有他的成就，世界上有這麼多的人喜歡他，就是明證。

　　我也試過一次，找了張光斗拍了部《花祭》（1990），想走藝術路線，以為性無能、同性戀和外遇就是藝術片。所以找了柯一正飾演一位性無能，結果完全沒有機會，奇慘無比，票房跟口碑都一塌糊塗，完全失敗。

　　但我不甘心，後來又拍了一部《白太陽》，蘇有朋跟鄭家榆合演，上片前，蔡松林把片名改為《情色》（1996）。其實電影既不情色，又不藝術，又沒票房，死得很難看。至少，我這輩子努力過兩部藝術片。

藍──《七匹狼》（1989）第一個畫面還滿有趣，小寶張雨生騎著單車在快速道路上，開始講自己的故事。攝影師賀用正給了一個壯闊景觀，張雨生面向都市叢林的大樓前行，那是一個小人物對抗文明體制的強力象徵。那個場面即使在今天來看，隱含的符號意象對照電影劇情依舊極其有力，一個小人物面對大都市，再搭配「永遠不回頭」的主題樂音，剛好可以描述年輕人對抗體制的精神。可惜《七匹狼》後面就沒有了類似畫面與論述，畫面很快就轉到葉全真、王傑的戀情，又繞回傳統愛情電影的路線，但開場戲的企圖心很動人，你的作品中偶而有些靈光閃動，但是沒有再繼續下去，如果直接衝上去，也許就會出現不同的東西。可惜你總是點到為止，輕輕碰一下就走了，為什麼？

朱──其實也沒想那麼多。當時就是把新生高架橋就封了，多年後，《那些年我們一起追的女孩》也有類似開場。

藍──九把刀有坦承受你影響，有向你致敬。

朱──我以前拍戲，完全沒有企圖心，你講靈光乍現，其實是不小心碰到，憑良心講沒有去經營這種畫面，那個時候的

理念就是要賣錢。因為要活下去、不容易。永遠記得就是我拍了兩部胡瓜的電影《頑皮家族》和《歡樂龍虎榜》，票房完全垮掉。我那時候的認知是上一部垮了，就沒有下一部，隨時就失業了。太多的同業一部垮了就只能去賣牛肉麵，去開計程車。我努力讓票房好看，我那時候賺的錢，存的錢都不夠，票房垮了沒有明天了。勉強只能賺個導演費，為了生活，不能沒戲拍。《七匹狼》和《異域》是同一時期作品，心裡唯一的念頭就是一定要賣錢。

攜手太保，兄弟協力打天下

拍《七匹狼》的理由很簡單，我跟彭國華（綽號太保）——飛碟唱片的老闆，也就是張小燕的老公有革命感情。我怎麼認識他的呢？他原本在滾石唱片擔任宣傳，當時滾石出了一張電影《傻兵立大功》原聲帶專輯，由許不了和方正主唱，製作人是羅大佑，想不到吧，我和他的淵源在這裡，他替許不了和方正寫了一首「大兵歌」，很轟動，歌詞那一句「許不了，你挺直腰，邁開你的香港腳」多搞笑，當然還

《傻兵立大功》原聲帶裡由許不了和方正演唱的「大兵歌」，轟動一時。

是有一點羅大佑的味道。

那時太保負責宣傳，帶著許不了和方正上電視，後來他跳離滾石自組飛碟唱片，因為是好友，所以我用兩部大片去打電影原聲帶，一部是二月春節檔的大片《迷你特攻隊》，有成龍主演，還有鄭少秋、孫越、陶大偉，陣容浩大，主題曲叫「嘎嘎嗚啦啦」，成為飛碟的創業作，但我怕只靠一部電影還不夠，所以後面 329 檔期的《四傻害羞》，有

許不了、方正、陶大偉、孫越、林青霞和鳳飛飛，這麼多大咖的主題曲也給了他，一首「不說話，他就是不說話」（歌名：傻瓜訴情）同樣紅得不得了。

就這樣兩部大片去配合飛碟創業，為了這事還覺得對鳳飛飛非常過意不去，因為她所有主演的電影主題曲沒有不是以她為主的，她唱了一首「出外的人」給我，我卻根本沒重視，就放在片尾，結果大家只知道許不了、方正、陶大偉、孫越一起唱的「不說話，他就是不說話」，那時候鳳飛飛多紅啊，以前她主演的《就是溜溜的她》和《春寒》都忙著主打她的歌，結果卻被我們冷落了，一直到今天，我都覺得對鳳飛飛十分的愧疚和抱歉。

藍——革命情感來自滾石時期，你怎麼認識太保？怎麼結緣合作？

朱——他是唱片公司宣傳，上電視宣傳是必要的，我有新片推出也要上電視宣傳，他負責帶許不了和方正，我就和他在電視台會合，他很有想法。所以後來的宣傳全都交給他，他找了一位很會畫漫畫的來做我們的海報，他也到了新藝城去做宣傳總監，虞戡平的賣座電影《大追擊》都是他做起來的，我們就這樣熟了起來，他真的很會做宣傳，這一套也印證在他的飛碟唱片上。後來張小燕公司捧出了「小虎隊」，我就順勢跟他們合作拍了《遊俠兒》。拍《異域》的時候，他買下了羅大佑的「亞細亞的孤兒」做我的主題曲，另外找王傑全部重唱。接下來，他又告訴我飛碟旗下有兩個非常厲害的歌手，王傑和張雨生，問我有沒有興趣拍這種電影，把他們兩個合在一起演戲，而且還可以一起唱歌。

走商業就要走商業，完全沒想到內容會有什麼意義。那時張雨生還算是個孩子，剛出道兩年，從來沒拍過電影，王傑是邵氏老演員王俠的兒子，原本在片場做武行、替身，替小黑（柯受良）做特技演出。從底層做起的孩子。我用了很多第一次演戲的演員，表現都不錯。因為是歌星，而且是紅歌星，所以他們不怯場，有足夠的自信心，人走到哪裡都有人對你尖叫，你就會更有信心。

後來用的林志穎也是第一次演戲，新人能夠表現不錯，可能是我沒有導演的架子，也不要他們排演，來了就上，這麼做的第一個原因是他們紅，也沒時間；其次則是排了就容易匠氣，就只會照著排戲的模樣去演，新鮮感就沒了。

我都是現場跟他們溝通，常常跟大家開玩笑，大夥覺得我是很和善的導演。對我很放心。一點壓力都沒有，甚至很喜歡這個導演。有一回陶子（陶晶瑩）問金城武你最喜歡合作的導演是誰？大家期待的答案可能是王家衛，沒想到卻是朱延平我。

金城武最喜歡合作的導演？

藍──可能是金城武也搞不懂王家衛到底在想些什麼？不知道在拍怎樣的電影？

朱──跟我拍戲很愉快。拍片現場的氣場很重要，尤其是喜劇和新人的戲，現場充滿了和諧，都像是一家人一樣，新人就很自在。我喜歡用歌

1989 年 3 月 22 日下午，《七匹狼》主要演員出席在台北豪景酒店舉行的新片記者會。（圖片來源：中央社）

星，不喜歡用純然的新人，原因是他們紅，大場面看多了，演唱會都不會怯場，包括蕭敬騰和周杰倫都是這樣，雖然多少也都演過，但還算新人，所以給了他們很多自在開放空間，他們也願意嘗試不同的表演，讓我來挑，如果遇上一位很嚴肅的導演，他們會有壓力，臨場表現可能就沒有放鬆時那麼好。

所以《七匹狼》可以說是唱片跟電影結合的最佳範例。它打開了一個全新格局，以前的青少年校園電影，都是徐進良和林清介的，男生女生全都穿制服，女生一定都是西瓜皮頭，那是戒嚴時期的主流模樣，從《拒絕聯考的小子》到《學生之愛》和《同班同學》都是。《七匹狼》出現就改變了這個傳統，大家才赫然發現青春校園電影也可以穿得熱血，這麼臭屁，還會出現飛車隊，談起愛情也可以這麼濃烈。現在看或許沒什麼大不了的，當時卻是很前衛的事。

血汗包戲毒垮許不了

藍——談完太保，談一下蔡松林。話說從頭，談一下你們結識的過程？畢竟他也是支持《七匹狼》的關鍵推手之一。

朱——蔡松林是靠許不了電影起家的人，入行後買的第一部大片應該是《紅粉兵團》。老闆是楊登魁，他一個小片商哪有能力買大片？他找了台北戲院的老闆娘，說服老闆娘出錢，他則負責做排片宣傳，就這樣中了，小蔡年輕時很帥，是個小帥哥，不時還會陪老闆娘到白沙灣看拍片，白沙灣太陽多大啊，他就會撐了把太陽傘，陪著老闆娘來看拍戲，所以

我們就笑他説：「哎喲，小白臉來了。」

可是他很客氣，也很有禮貌，見人就鞠躬，結果《紅粉兵團》非常賣座，他賺了錢，就瘋狂投資一大堆許不了的電影，找兄弟拍許不了的電影，而且指名道姓就是要許不了加上朱延平。

小蔡從來不用找我，因為找我也做不了主，只要搞定兄弟就好，兄弟自然會搞定我，不用他費心。還記得有一次有位大哥約我到咖啡廳談談，一到場，裡面全是兄弟，他就把鐵門拉下來，砰地一聲，再掏出槍來，放在桌上擦著。我就説我都 OK 啊，我就一個人，前面還有誰誰誰的戲要拍，你們自己喬定，我來拍就是了。

我非常聽話，許不了就是不聽話，所以被打了嗎啡，就這麼簡單，打了嗎啡，上了癮，就變成了鬼。偶爾也會鬧失蹤，給他嗎啡，他就會乖乖回來。我不會失蹤，要我做啥我就去做啥，看到大哥賺錢，不會，也不敢想自己賺不賺，也不用想什麼意識形態，不用啦，所以那時候最高我一年拍六部，很可怕，幕後就是那些大片商在牽線，他們出錢給兄弟去包戲，兩千萬給兄弟，兄弟可能八百萬就拍掉了，比什麼做秀都好賺，所以大家都窩進來了，就因為錢太好賺了。

藍——黑道兄弟的工作，就是負責把你們帶到現場，順利拍完電影？

朱——是啊，兄弟都是這樣搞的，許不了靠《小丑》成名，最後的一部作品《小丑與天鵝》都是我拍的，真是不勝唏噓。

藍——我在許不了過世前見過他一面，他從飯店裡面出來，身旁都是保鏢，應該就是兄弟，看到他的手臂僵硬，上面到處是針孔。

朱——而且都是膿包，因為針頭都沒有消毒，膿包皮挖掉，裡面都是血洞，不會結疤的，最後連骨頭全都酥掉了，因為嗎啡打太多了，甚至後來嗎啡來源斷線了，兄弟也跑了，不給了，只能靠止痛針，連打一百針，就靠裡面微量的嗎啡解癮，打到骨頭都酥了，最後死了比較好，也算解脫了。

天生一對賺來千萬分紅

藍——你那時只拿導演費？電影賣座有分紅嗎？

朱——沒有任何分紅，除了導演費，賣座不關我的事，湯臣也沒有分紅，我唯一分到錢的是《天生一對》，小彬彬主演的，為什麼會分到錢？因為投資人之一叫謝文程，他出了一百萬，股份佔百分之二十，全部預算五百萬拍，他保證將來賣錢時給我百分之二十的乾股，其他的百分之六十是王應祥拉著新藝城一起投資，結果戲一拍完，新藝城的麥嘉和石天看了，大罵說是大爛片，新藝城不能有這種作品出來，小謝就說那你們退股好了，他真心認為電影會賣錢，結果真的大賣，香港人不懂台灣市場的胃口。

反而是我自己很心虛，因為全戲只花了十幾天就拍完了，人立刻又到新店山上去拍《醜小鴨》，那時候也沒有手機，我心裡掛念著《天生一對》的票房，晚上十一點多了收工了，騎上摩托車，載著第一次

拍我戲的曾志偉下山找電話，一通電話就打到台北龍祥公司辦公室，本來以為太晚了，公司應該沒人了，結果是王應祥太太接的電話，我還客套說：「怎麼這麼晚了，還在辦公室？」最後才厚著臉皮問：「我想要知道票房多少？」王太太吊我胃口：「導演，你猜……」「二百？」「不夠看啦！」「四百？」「不夠看啦！爆啦！」結果是第一天就賣了一千多萬，全台各地都大爆滿，第一天所有的成本都回來

許不了與小彬彬主演的《天生一對》首映日就創下全台千萬票房。

了。分紅的時候，東扣西扣，小謝分到了一千萬，我也一千萬，這是我唯一的一次。

　　還記得那天我和小謝站在王太太身旁看著她開支票，一百萬一張地開，嘴巴上還唸說：「運氣真好！你頭腦好！」這是我第一次拿到這麼多錢，這輩子只分到這次紅。

藍──提到導演費，在那個環境下，你能拿到多少錢？
朱──通常都是紅包跟手錶。

藍——勞力士嗎？

朱——只有一個人給勞力士。其他的老闆則是直接把他手腕上的錶扒下來給我，就當贈送，兄弟大概都是這樣，基本上只拿紅包導演費。只有楊登魁給我一次當年市值一百萬的滿天星。

藍——話題再回到蔡松林。《七匹狼》這部戲，他扮演什麼角色，至少這次沒有黑道了，合作關係應該不一樣了吧？

朱——小蔡這次是投資。他出全部的錢，太保出人出力，我跟太保都算乾股。小蔡一句沒賺錢，他就分不到錢，以前都是這樣，你都沒辦法查賬。給你一個大概的數字，再跟你說公司開銷多少，宣傳費也花了六千萬。最後收入只有打平。所以那時候也沒指望分紅，沒有人會賺了錢之後再挖出來分給大家。

認清商業定位取經好萊塢

藍——《七匹狼》這部電影裡面出現了飛車黨，角色造型跟好萊塢結合搖滾樂元素的動作片《狼將奇兵》（*Streets of Fire*）有點像，你的想法是什麼？

朱——是有受影響。因為飛車黨帥，所以就把黑道背景設為飛車黨，再套進故事情境中。我沒有學過電影，我的老師就是好萊塢，從好萊塢電影裡面取經，他們就是我的老師。但是《七匹狼》的劇情跟《狼將奇兵》並不相似，主要還是在美術上做參考，直到現在拍戲，我都還是繼續參

考好萊塢電影，最近要拍電玩遊戲電影，就設定了很多遊戲中的人物，那些都可以引發很多創作靈感。因為我是商業電影，從來不認為自己的作品有什麼藝術價值，所以也不期待拿獎。我沒有這個企圖，也不是裝客氣。

我搞的是商業，金馬獎是藝術，要搞清楚自己的定位，現在我看得很清楚，年輕時則不然，還想過拍藝術片，《花祭》和《情色》的慘敗，讓我看清楚了自己的路線。

「飛車黨」的元素融入《七匹狼》的黑幫劇情中，人物造型搶眼。

還記得紀錄片導演蕭菊貞在《白鴿計畫》中提到台灣電影在1980 年代是兩條平行線，一條就「新浪潮」，有十幾位導演；另外一條就「商業片」，為數極少，所以我再沒有的話，這條線就斷了。我的作品沒有什麼藝術價值，我是個說故事的人，如此而已。說我是說笑話的人也可以。從來沒認為我是一個藝術家，我所有的片子裡面，

風評最好的就是《小丑》，還有影評人寫説看到了台灣電影的新希望。但是他講的那些觀點和手法，我自己都不知道。例如片中一場許不了要請楊惠姍吃飯，但他沒錢，於是就想殺一條狗來做狗肉大餐。但是狗很兇，好不容易把狗騙到廁所裡面想下手，卻是一身破爛逃出來，衣服都被狗咬爛了，整個人爬到牆上去，狗就兇巴巴地一直在下面叫，要跳牆攻擊他。影評人就盛讚這場戲很有義大利新寫實主義的精神，狗急跳牆，人急了也會跳牆，精彩高明，我看了這段文字就覺得很好笑。就只是隨便拍拍，根本沒想那麼多。

從《小丑》之後我就直奔商業區，其實這也是一開始的環境使然，絕不容許我去搞藝術，一切就是要賣錢，所以壓力很大，但是動力也很大，因為還真的沒有一部不賣錢，所有不賣錢的戲都是我自己做老闆，沒了那種黑道壓力，所以就不賣了。

藍──你靠寫劇本正式進入電影圈，談談《七匹狼》的編劇葉雲樵。

朱──葉雲樵也是《異域》的編劇，後來被梅長錕給簽走去寫《報告班長》了。其實我的編劇經常換，葉只能寫有點深度的電影，文筆不錯，偏偏我的作品都沒有什麼深度，也不喜歡有深度的東西，例如《好小子》要給小孩子看的，能有能要什麼深度？拍電影之前，你要先知道你的觀眾是誰，就像小小彬跟仔仔演的《新天生一對》，風格就完全是兩回事。

《新天生一對》我有用心去經營一些畫面，質感非常好。至於豬哥亮的電影就不要質感，因為觀眾不看這些，質感是需要花很多錢去做的，包括攝影、美術和燈光，價錢都是一般的好幾倍，攝影師趙小丁是

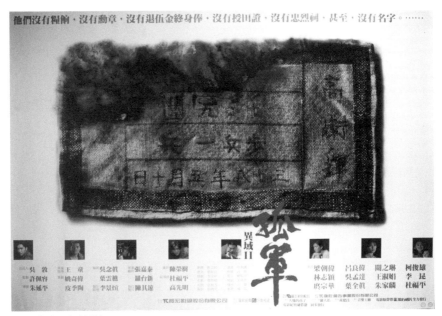

他們沒有糧餉，沒有勳章，沒有退伍金終身俸，沒有授田證，沒有忠烈祠，甚至，沒有名字。……

《孤軍》由吳念真編劇。

張藝謀的御用攝影師，我們合作過兩部。他的酬勞拿一百萬人民幣，因為他是大攝影師，用的都是新式器材，旁邊有一大堆人在跟戲，一部STEADICAM（攝影機穩定器）就是幾十萬，操控STEADICAM也不便宜。他的大砲還要每天跟戲，大砲一天費用就好幾萬，操作大炮還要十幾個人。不是攝影師一個人貴，是整個團隊和整體裝備貴。

　　但要質感，就要花錢，《新天生一對》就用了香港的潘耀明，《特警新人類2》、《三岔口》和《竊聽風雲》都是他擔任攝影，他也很貴啊，但他拍得出我要的質感。可是換到我要監製《大尾鱸鰻》時，你很清楚主角既然是豬哥亮，你做了再多設計，他也演不出來。你要做的就是讓

他放手去演，成本就便宜多了。所以搞不清狀況你要拍給誰看，你就會花更多錢。你要找趙小丁來拍豬哥亮就太好笑了，搞個大炮不就是大浪費？

商業電影本身有很多考量。葉雲樵適合寫《異域》，吳念真寫了《孤軍》和《號角響起》，吳念真的作品中都有些他想要講的東西。未必適合我，基本上是兩個人不合拍；葉雲樵也是一樣，所以後來就放掉葉雲樵了。因為接下來要拍郝劭文的電影，葉雲樵根本沒辦法寫小孩題材，所以要找很多的不同編劇。

藍──你的回答大致解答了我心頭的疑惑，另外一位得力助手傅立呢？
朱──他算是我的左右手。他導了好幾部電影，都是我掛監製，例如徐若瑄主演的第一部電影《天使心》就是。《紅粉兵團》大賣之後，楊登魁找我拍續集《紅粉遊俠》，可是我沒辦法，已經答應王羽拍他的片，只好推薦傅立接手。他也就這樣拍了七、八部電影，其中包括《七匹狼》系列的《1989 放暑假》，傅立是個懷才不遇的人。

藍──他也曾經像你一樣，想拍藝術片。還找過我，叫我幫他依據喜翔的成長故事寫個本子，有點青春浪漫情懷，但後來不了了之。
朱──他是一個倒楣鬼，我太了解他了。我們是從《紅粉兵團》開始合作，他是編劇，很有點才華，適合《紅粉兵團》那種群戲戲路，為了這件事，學者公司的蔡國榮和曾西霸還很不諒解我，因為該片最早是他們編劇，寫出來的《紅粉兵團》劇本完全不能用，不是文筆不好，蔡都寫

過《臥虎藏龍》文筆怎麼會不好，是不合我用，劇本中的熱氣球越獄戲，卅年的製片條件怎麼拍得出來？所以另外找傅立寫了本子。

只是我也忘記最初有這麼一稿，劇本就沒掛他們的名字，後來兩人在學者公司看試片，看不到自己的名字，編劇換成了傅立，蔡國榮當場跳起來就要找我理論，我只能抱歉說我忘了，在我心中，劇本既然是傅立寫的，就算他是新人，也應該掛他的名字。

傅立原本是做音樂的，以前一直替我配樂，一部片子五萬元，在那個不講版權的年代，他真的會用別人的音樂，而且用得很有力量。我們算熟，所以後來才會找他寫劇本，他也很喜歡跟我聊一些諸如《四海兄弟》這些歐美經典電影，還推薦我去看，我看的遠不如他。後來不找他的原因就是因為他的脾氣很彆扭，腦筋轉不過來，例如拍《紅粉遊俠》時，就對楊惠姍特別好，他覺得惠姍很會演戲，但對彭雪芬、林青霞就百般挑剔，罵得很厲害，捅出一大堆問題，都要我去擦屁股，結果比我自己拍還要累。

傅立還有個哥兒們劉德凱，《紅粉兵團》沒有他，《紅粉遊俠》就為了他加了個角色，在現場要拍接吻戲的時候，他自己喬了半天，想好了鏡位，就大聲吆喝說：「好啦，叫演員就位，叫林青霞和劉德凱來。」可是，要演些什麼呢？導演你又沒說，只見傅立就嚷著說：「打啵啊，不會啊？不要給我裝處女了！」一聽到這話，你說林青霞變不變臉？傅立就是這種臭個性，林青霞講這是什麼話！氣起來不演了，傅立就一臉茫然，我講了什麼話？林青霞一狀就告到楊登魁那兒去，楊老闆就要我來處理。這種事層出不窮，他還罵彭雪芬：「妳×的會不會演戲啊！妳

的臉是做的嗎？妳是美容臉嗎？」彭雪芬當然火大，轉身就找我告狀。

他拍《紅粉遊俠》時，我正在拍《迷你特攻隊》，他就拱楊登魁要排《紅粉遊俠》在春節檔打對台，楊登魁說這樣不對，「你是他捧出來的，怎麼可以恩將仇報打對台？」有一次遇到我和老婆，他還放話說：「一山不容二虎，這部戲要把你幹掉！」老婆就說：「你還跟這種人交往。」我說：「有話敢當面講，都是開玩笑的啦。背後講才麻煩呢，你還要跟他計較！」

音樂奇才打響異域七匹狼

藍——音樂在《七匹狼》扮演關鍵角色，你怎麼樣要求音樂？或是怎樣出現在電影之中。當然，劇情中有樂團的設計，讓演員唱歌成了合理安排，陳志遠跟你怎麼合作？

朱——那時候音樂只談了一次，然後他就做給我看，其實陳志遠是作曲天才，也是編曲天才。在太保眼裡，只有兩個大將，我就是電影界的陳志遠，他則是唱片界的朱延平。陳志遠不愛講話，跟他吃個飯，半天都不講話。我跟他一起看了片子，簡單溝通一下說這邊應該要抒情，這邊要憤怒，那邊要激昂，只看到他拿著筆記，隔一個禮拜音樂就做出來了，一聽還真是好！他就是這麼厲害的高手，而且每個點都抓到。

我後來遇到另外一位作曲天才就是來自新加坡的 Ricky Ho，何國杰，後來做過《賽德克‧巴萊》，他也是飛碟唱片的人，第一部電影音樂就是《異域》，做得真好。

認識何國杰的機緣是在《異域》的主題曲「家太遠」的時候，那是王傑的歌，他負責編曲，王傑唱歌的時候，Ricky 也在錄音間。跑來跟我講：「導演，我叫 Ricky Ho，黃鶯鶯的『雪在燒』我有參與製作。我在好萊塢是學電影配樂的，我看了《異域》的部分畫面，非常有感覺，可以幫你做嗎？」我就說：「當然可以囉，但我沒有預算喔！」他說：「不用不用，我很便宜的，你配樂打算花多少？」我說：「五萬塊啊。」那時候配樂只要五萬塊，請傅立直接把《金甲部隊》和《現代啟示錄》這種西洋電影的音樂挪過來用就好了，音樂也很澎湃，也是交響樂啊，不講究版權的年代，一切都很便宜，不需要花錢找音樂家。他說：「這個價錢沒有問題，我幫你做你可以嗎？」我說：「那你做做看。」我不敢相信他能做得多好，但我告訴太保我們出原聲帶好了，這樣我就有錢可以付給 Ricky 了。

但我強調說時間很趕哦，要上片了，快來不及了。原聲帶不能比我們上片慢。Ricky 還真的是快手，看完電影後就做了八段音樂，都有標題：「戰爭前夕」一段音樂，「激戰」一段，我直接拿去對影片，結果還真是合，一聽之下真的渾身起雞皮疙瘩，以前台灣的配樂沒有人做得這麼好。Ricky Ho 的第一部電影配樂就是《異域》，他的音樂幫了電影大忙。

藍——但是《異域》的主旋律跟「家太遠了」那首歌是太近似了，就是同一套旋律換了不同樂器來呈現，而且沒有交響樂大編制，就是一個人在合成器上彈出來的。

朱——因為那時候沒有錢嘛，就一個人搞定，在家裡就把它做完了，沒有什麼交響樂隊都沒有，所以他真的很厲害。那時《賽德克·巴萊》製片黃志明想找音樂高手，我推薦何國杰說這個人很屌，加上魏德聖又肯花錢找樂隊搞交響樂，坦白說，很多質感都是用錢堆出來的。

所以他跟錯人了！跟著我永遠無聲無息，就是得不了獎；一旦跟著魏德聖、齊柏林，就能發光發熱，所以要跟對人啊。

克難省錢墨汁染戲鞋

藍——會省錢也是一種本事，這種聰明是怎麼學來的？怎麼摸索出來的？有沒有失敗過？

朱——都是市場磨出來的本事。我拍電影的時候遇上太多趣事，例如拍《刺陵》時，美術指導是奚仲文，一場鬼馬隊從沙漠裡殺出來的戲，他替每位鬼馬隊員設計的戲服，從內衣到外衣一共有七件，每一套都很貴，將近一萬港幣，因為《功夫灌籃》賺錢了，老闆吳敦拍《刺陵》就當大戲拍，很肯花錢。

到了現場一看。背景就是大沙漠，一百匹馬顯得太寒酸，但是馬隊旁邊還有一百多人，上場充充人數也可以很壯觀，就算他們沒有戲服也沒關係，每人給個黑色大塑膠袋，剪個洞套上去就可以了，奚仲文聽到我這麼說，立刻打電話過來，嚷著說：「不行啦，這樣不行啦，導演拜託，再等我幾天，我趕五十套戲服給你。」我打包票說：「一定可以。」

結果電影拍出來，都是大遠景，誰看得出他們身上穿的是大黑塑

拍片要將錢花在刀口上，拍攝
《異域》時，劇中的國軍軍服是
從「中影」借來。

膠袋？真要拍特寫畫面，原本的那一百個人絕對足夠了，剩下的遠景你看見的都是小黑點，就是小一丁點。真要每個人都做一套戲服，不就要多花幾十萬港幣？

拍《異域》時，國軍軍服向中影借的，都是《英烈千秋》、《八百壯士》剩下的，本來就破破舊舊的，連做舊都不用做，但是就差鞋子，直到現場才知道，馬上就得決定要不要去買鞋子？買幾百雙鞋子要買到幾點？要花多少錢？因為我們要拍的是夜戲，就問劇務有沒有墨汁？就把墨汁和水倒在洗臉盆裡，要所有演員腳進去踩幾下泡一會兒，你左看右看，有人注意到他們腳上都沒穿鞋嗎？沒有嘛，就這樣拍了八天，那些墨汁跑進指甲縫裡，幾天都洗不掉，我們就是這樣克難拍片的，所以我的外號才會叫做「朱隨便」，換成一般導演，沒鞋子一定不肯拍了。

藍——這麼克難這麼摳，演員不會尷尬，不會抱怨嗎？

朱——他們都是臨時演員，站在後面，根本什麼都看不到。主要演員都有啦，畢竟臨時要一百多個人的鞋子，要到哪去買啊？尤其要拍逆光夜戲，誰看你腳上穿了沒穿？

台港團隊磨合大不易

藍——這也是環境使然，適者生存的求生之道。

朱——我找譚家明拍《雪在燒》，葉全真的第一部電影，因為《大頭兵》大賣，曾志偉勸我公司要做大，除了賣座，還要得獎，就向我介紹一位

會得獎的「香港侯孝賢」：譚家明，他的《名劍》基本上就是一本人人必讀的電影教科書，但我就沒讀過啊，不過，我真的找了譚家明，相談甚歡。

我本來找蕭紅梅演女主角，我覺得她還不錯。但是譚家明不要，他翻遍了所有的模特兒公司資料，看到了葉全真。她本名叫趙文君。譚家明給她取藝名全真，因為他不喜歡有污染過的，喜歡全部都是真的。而且她一定要姓葉，香港葉童也是譚家明取的名字，都是譚家班成員。他很會拍《烈火青春》這種性愛的東西，包括那個《父子》拍得多好，所以女明星也願意把自己交給他。

那天，製片小裴（裴祥泉）的朋友王二六到公司來聊天，為什麼叫王二六呢？就王八。二加六就是八。他本名就叫王二六，小時爸媽怕小孩子難養，所以取了類似烏龜王八的渾名。我原本找了魯直來演葉全真的男人，譚家明不要。要素人，結果一看到王二六，眼睛就直了。王二六很矮，個子大概 160 公分以下，但很壯，以前是綠島金剛隊隊長，長得有點像安東尼昆（Anthony Quinn），譚家明一看就說這個好，非要他演不可。我當場就說：「什麼安東尼昆，安東屁昆啦！」蕭紅梅不要，要葉全真，第一次演戲呀浪費很多底片；魯直不要，要素人王二六。哇！要花多少力氣，但是從香港請來譚家明，不配合他，行嗎？好吧！那就訓練一下就上。沒想到最後拍到小裴氣到離家出走，《雪在燒》簡直是個災難。

第一日 —— 我只是個說笑話的人

藍——是水土不服？還是台港拍片文化不同？

朱——因為他太要求，太囉嗦了，任何事情，他都要有他的想法，堅持自己的主張。攝影師杜可風那時候剛出道，開拍才第二天，葉全真全家就到公司來找我，向我下跪說：「我女兒被打死了，不演了，不能再拍了。」希望我成全。我一打聽才知道，那場戲是葉全真要端盤子給王二六，上面還有杯盤。「砰！」結果被打了一巴掌，跌倒地上，鏡頭推進，她一回頭，眼淚就要流下來。一開始打假的，葉全真就假哭，後來真打，也就真哭了，可是眼淚流下來的時候，杜可風竟然說：「導演等一下，卡！沒有對到焦點。」關鍵時刻，攝影機竟然失焦，只能重來，來來回回打了四十七次，葉全張整張臉都打腫了，只能停工，不能再拍了。

麻煩還不止如此，為了《雪在燒》，譚家明在林口的海邊搭了一個景，杜可風要求全部要高台打燈，我把所有台灣的燈都調去支援，自己只用兩個小燈去拍《大頭兵》續集。有一回，收工就趕到《雪在燒》片場去救援，因為現場已經翻臉了，燈光師要幹掉杜可風，沒辦法合作了。

那場戲，杜可風要求水影，在海邊挖了一大坑，塑膠布鋪起來後引水灌入，要求燈光攪動那坑水，水影裡面還要有火光，還一直嫌火光不夠：「火不夠，火不夠！」場務領班眉毛都燒掉了，還被嫌不夠，他就說：「這個攝影師搞死我們啊，自己還沒焦點。」嚷著要收工，甚至想打攝影師。燈光師也說這樣子打燈也不行，作法太新，刻意要對抗老師父。我只能拿出老闆的威嚴說：「通通不要囉唆，全力配合就對了。」

但是後來小裴也氣得出走了。很好笑，為什麼出走呢？有一場戲是任達華跟葉全真在講話，譚家明希望背後有兩台摩托車從海濱公路疾駛而過，而且一定要 50 年代的摩托車，找不到？就自己去做啊，好不容易車子搞定了，那四個騎摩托車的還要面試，要有 50 年代的造型，甚至還要那個年代的太陽眼鏡，劇務找了幾十副太陽眼鏡，導演都說不行。小裴火大了：「操你媽的，你是來拍戲的，還是來找麻煩的？」桌子一翻，人就走了。現場團隊都被整得快不行了，最後勉強找來兩個人，咚咚咚就呼嘯過去了。

因為我一路支持譚家明，他也覺得我是很善解人意的老闆。我就找了機會問他說：「譚家明，你明明知道那個看不到，你為什麼要求這麼嚴格，連太陽眼鏡也不放過？你這是什麼意思？我是真的不明白。因為，大家都很清楚，一閃即逝的機車根本看不到。」他說：「我要在那個氛圍裡拍戲，如果那四個人是假的，我心裡就不踏實，我知道沒有道理要求這麼多，但我騙不過自己。他們一定要是那個年代的人，我才有辦法進去戲裡面。」哦，這麼一說，我多少懂了一點，我這才相信，他不是故意浪費我的錢。

有一回在後製現場聊天，他說：「我現在每次做後製的時候，心情都像失戀一樣。因為我每拍一部電影都像是在談戀愛。來到後製時候，就是準備戀情結束，要失戀了。」我當場笑他說：「我的心情剛好相反。我像是嫖妓，嫖完急著趕快走。」這個比喻後來被焦雄屏罵到不行，其實這是喝酒聊天的玩笑話吧，男人是這樣交心。

這個還有後續，後來我跟小蔡、鄧光榮、王家衛我們四個去看《阿

飛正傳》試片。看完以後，王家衛先走了，小蔡罵個半死，認為電影根本不會賣，這麼多大明星，每個人臉上都沒有表情，過了半天，鄧光榮才說：「我告訴你們一件事，你看劉德華站在路邊，後面一部公車過去，公車是那個年代的就算了，裡面的五十位乘客，王家衛都要那個年代的造型，我又多花了好多錢。」聽他這麼一說，我笑了，譚家明的徒弟就是王家衛，果然青出於藍，要求的程度比起師父更是 double 再 double，車子轟然過去，誰看得到乘客？笑死我了，但也釋懷了，他們就是要活在那個年代，要那樣才過得了自己那一關，那種勁是我這種人永遠無法體會的。雖然我們的路數是兩票完全不同的，但我很務實，我尊重他們，也支持他們嘛。

我支持何平也是這個意思，他講的故事我很喜歡，他的《挖洞人》（2002）預計一千三百萬拍掉，先拿到八百萬輔導金，我說好，剩下五百萬我出，我喜歡這個東西，他的電影講眷村子弟的失落，那種題材我拍不了。就算賠錢，我覺得很精彩，有餘錢我就投嘛，我們到現在都還是好朋友。

張雨生庹宗華本色演出放光芒

藍——庹宗華的第一場戲很無厘頭，剛退伍的他怎會出現在海邊？然後又會跳上那輛車？那種出場有點亞蘭德倫（Alain Delon）剛出道的樣子，從造型到跟女生的搭訕戲，都很有歐洲電影的風采？

朱——完全不去想邏輯合理性，白沙灣海邊漂亮，出現一輛敞篷車，車

庹宗華在《異域》中表現亮眼。

上還有一位美女，他帥氣跳上去，多瀟灑浪漫。

　　白沙灣我最熟了，《異域》在那兒拍，《七匹狼》也是，各種角度的畫面都漂亮，色彩又豔，商業片講究漂亮，海邊黃昏時候色澤最美，中午十二點一定休息。其實我後來到夏威夷去拍《中國龍》，才知道原來真正的顏色有多漂亮，相較之下，台北的空氣根本是污濁的，灰濛濛的，所以那時候多數的台灣片都很晦澀壓抑。

藍——你怎麼調教張雨生和王傑這些新演員？

朱——這些新人都很認真努力，庹宗華最厲害，那時候已經拍過《異域》，我對他是用心良苦，劉德華看完《異域》就說：「以後你都不想

拍我的戲了吼？戲都在別人身上。」《七匹狼》最精彩的還是在庹宗華身上，那時候他剛失戀，打擊很大，但我對他說：「你長大了，在你的眼睛裡我看到了滄桑。」那是他以前沒有的眼神，《異域》已經有了，《七匹狼》的浩子變得滄桑、成熟了，會是了不起的演員。

至於張雨生就完全演他自己。張雨生對電影非常好奇，只有他會一直待在我旁邊，看我怎麼擺鏡頭，一直在學，很努力地學拍電影。其他的人沒有戲就躲到車上。只有他會認真看別人怎麼演，輪到自己時也會演幾種樣子給我看。坦白說他對演戲有天分，第一部電影就演成那樣，很不容易，當時他才是個大學生，把自己可愛的一面毫無隱瞞地奉獻出來。

接著我想找張雨生拍《七匹狼2》，太保說不要勉強，他要演就演。我就跟他談，他說：「導演，我很喜歡《七匹狼》，算是我的代表作，如果還是這種演法，我覺得就算了。如果有新的概念，新的想法，我還是會跟你一起合作。」我說：「好，你這樣講，就不勉強你。」所以《七匹狼2》就沒有張雨生。劇本也很差，基本上就是硬湊出來的故事，只因為第一集賣錢了，就趕著拍第二集。沒多久，張雨生去當兵了，反而被國防部徵調拍了好幾部戲，都是客串，他很珍惜《七匹狼》，算是他唯一的電影代表作。

藍——張雨生在《七匹狼》的紅色戲服很特別，很有設計感，誰的手筆？
朱——在那之前，台灣電影哪有造型設計？都是導演自己瞎配，以前的導演萬能，什麼都會都行，我的監製姚奇偉與呂芳智和洪偉明是好友，

就找他們一起來幫忙，我很喜歡他們的色彩搭配，整個畫面就漂亮年輕了，張雨生的小帽子配得很好。有奇偉的戲我都拍得比較細，愛電影的他不時會給我一些想法，他會說，導演我剛剛看到手，很有戲，要不要拍個手的特寫？果然只要拍個手握過去的戲，就加了很多分。我大而化之，他會提醒我很多細節。他會提醒說覺得手有戲，覺得蝴蝶結漂亮⋯⋯對我都是很好的監製，幫我很多忙。比較精緻的電影，奇偉就能發揮他的美術強項。

藍──姚奇偉一路從蒙太奇到湯臣，你再從湯臣把他挖過來，他的纖細特質非常鮮明。

朱──我常跟奇偉說，有你，我的電影都比較細膩。其實他是兼任了美術指導的工作，在那之前，沒有專人來處理這些事。

藍──《七匹狼》是台灣電影出現商業置入的首例，甚至因為置入得太強大、太鮮明，引發了不少爭議，這應該也是姚奇偉談出來的結果？

朱──主要是黑松汽水置入了不少錢，我們也徹底翻轉了黑松汽水的品牌形象，以前我們只有在喜宴或辦桌的場合上才喝黑松汽水，青少年根本不喝黑松，只喝可口可樂和百事可樂，黑松太土了，但黑松汽水很想打進青少年族群，《七匹狼》整個翻轉黑松汽水形象，嘗到甜頭，後來才會有「我的未來不是夢」的廣告歌曲大量在電視上播出。

《七匹狼》與飲料品牌「黑松」合作，創下台灣電影商業置入的首例。

藍——你怎麼置入黑松的？

朱——黑松汽水製作了一個超級大的看板，安排張雨生和「月亮」馬萃如跑到下面講事情，結果這也被罵到爆。《聯合報》一篇「七匹狼的七大特色」直接罵我是下流、卑鄙、無恥、低賤，利用這些歌星的身體⋯⋯罵到我都看不懂，說我污衊了攝影師去強暴演員，說什麼利用這些青少年的肉體去迷惑觀眾，說真的，我不懂他們究竟在罵些什麼東西，最重要的一點就是罵我恬不知恥地把黑松汽水廣告大剌剌放進電影裡面，連中影都沒有把國民黨的黨徽放到後面，我卻做了這麼下流的事情。

其實我只是先跑了一步，現在誰不這樣做？每部戲不是都有置入？我只是跑到前面而已，後來美國片不也很多麥當勞的置入嗎？只有我被罵臭了頭。但我覺得這些 OK，三十年前多數人不習慣而已。

好的主題曲是賣座不二法門

藍——談談最後大合唱，那首很振奮人心的「永遠不回頭」。

朱——那場戲我動用了七部機器，在台北合江街中興大學法商學院大禮堂拍。我沒有用臨時演員，所有的現場觀眾都是歌迷，當時還出了事，兩個送了醫院，那時唱片公司發了消息，説拍電影現場要唱這首歌。大場面唱了兩次，再補了一些歌迷的特寫，事前還教他們要怎麼演，要跟著拍子揮手拍掌，現場大概只能容納一、兩千人吧，結果來了七、八千人，擠都擠不進來，簡直就要暴動了，只好開門放人進來，但是現場已經擠到連玻璃門都變形破掉，滿地都是鞋子、書包滿地，還有兩個人受傷送醫院，後來我們只好在大禮堂外面搭大銀幕，進場的就關起來演戲，剩下的就看大銀幕。

接下來簡單排練一下，燈光都設定好，七部機器一起開機就拍了，拍了兩次以後，所有的小朋友解散，只留了大概四十人，配合來補張雨生、王傑和姚可傑的特寫，唯獨少了邰正宵，只有遠遠地帶著他。

藍——音樂一直是你的作品中的行銷強棒，談一下你的音樂感受與要求。

朱——音樂在電影中非常重要，音樂替電影加了非常多分，我早期電影音樂都很重要，每部戲都有代表主題曲。讓我有一個不成文的迷信：歌紅，電影就賣了；歌打不起來，電影就累了。音樂是最直接跟觀眾溝通方式，也是在上映前最好的宣傳。所以，每部戲幾乎都有主題曲，有一

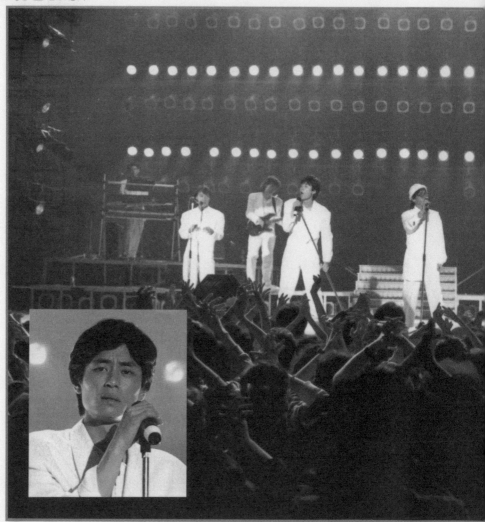

朱延平七日談

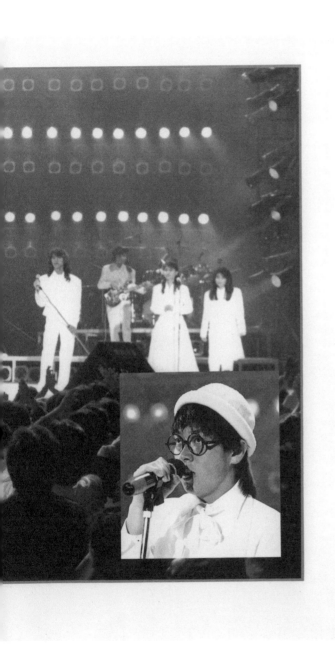

《七匹狼》結尾的「永遠不
回頭」大合唱，震撼人心。

陣子陶大偉的歌搭配許不了的演出，就是我的賣座公式。

藍——小蔡在《七匹狼》的投資中扮演怎樣的角色？

朱——主要還是彭國華，小蔡只盤算著怎麼賺錢，那時我在他眼中是寶，我說什麼都對。我要拍什麼都可以，除了對《異域》有意見，但也不敢不讓我拍。他認為是賠錢貨，根本沒看好《異域》，結果大賣，比喜劇片都還賺得多。

藍——既然如此，彭國華究竟做了什麼事情？成為你難忘的合作經驗？

朱——他來找我。告訴我王傑和張雨生這兩個人，現在開始要起來了，以後會很紅。他想把兩個人合起來出一張唱片，一張電影原聲帶。他問我：「你有沒有把握拍？」我想了一下就說：「拍！」因為我喜歡拍不一樣的。我後來悟出一個道理：炒冷飯絕對不會賣，只要是新東西，成功機率就大很多。

《異域》會賣就是跟以前的軍教片完全不同，不會有《英烈千秋》中那種張自忠自殺，苗天飾演的日本軍官還舉手敬禮說：「我們向支那戰神敬禮！」的狗血場面。《異域》類型完全不同，所以才能成功殺出血路。因為觀眾看慣了那種東西，不是不好，是風潮過了，再拍就不那一套了。

《七匹狼》就是這個要翻新，林清介和徐進良的時代過去了；成龍和李連杰都夠厲害了，我沒有他們這些巨星，我只有《好小子》這三個小傢伙，可是沒有人看過小傢伙這樣玩功夫吧，多厲害。也就是所有

是創新的東西都有機會達標。《新烏龍院》也是全新概念，一個小丑一個功夫，一文一武，兩個小傢伙這樣就中了，不是新的就一定會中，而是中的機率大很多。

嘎嘎嗚啦拉引領爆笑風潮

藍——《七匹狼》的名字是怎麼來？

朱——七匹狼的名字是我取的。我對七有迷信，以前拍過《七隻狐狸》也是大賣，或許是因為 lucky seven，七很好聽，而且「狼」也很棒，齊秦就唱紅過「狼」，那時候的王傑有一點像，齊秦是一匹狼，我有七匹。坦白說，《七匹狼》的七有點硬扯。扣掉「星星月亮太陽」三個女的不算，剩下的男生加起來不過六個，但是六匹狼聽起來就遠不如《七匹狼》。

藍——如今重看《七匹狼》，難免會對電影中的美術、裝扮啞然失笑。尤其那些女孩子的穿著打扮還有衣服圖案都有些礙眼。當年流行，今天看來卻顯土，人生有時候還真是很殘酷的。

朱——「星星月亮太陽」三個女藝人中，也只有星星胡曉菁沒有戲，因為寫不下去了，沒有那麼多角色讓她去演，只好在唱歌的時候讓她跟一下。太保那時也在做「東方快車」的姚可傑，同樣沒有角色給他演，只好唱歌的時候出來亮相一下。

藍——時隔二十多年之後，姚可傑替蕭菊貞的電影重唱了「永遠不回頭」，除了很有薪火相傳的意義，還另外給了這首名曲新猛力量，不是王傑，也不是張雨生的版本，是另外花錢進錄音室請姚可傑重唱的。高音飆得漂亮！

朱——「永遠不回頭」那首歌純粹是為王傑和張雨生而寫的。兩個都是高音嘛，張雨生的高音更是高。陳樂融的歌詞不錯，陳志遠也是天才，他編曲成千上萬支。蔡琴的「最後一夜」也是他的。

藍——坦白說，透過音樂會的形式來想像你曾經走過的那段時空，一定很能讓人發思古之幽情，你最難忘的音樂作品是什麼？

朱——《男人真命苦》（1984）還挺不錯的。就是陶大偉、方正、許不了的陣容，「嘎嘎嗚啦啦」更不得了，每次去電視台打歌，現場工作人員都興奮到要笑翻了。陶大偉主唱，其他人在旁邊「嘎嘎嗚」「嘎嘎嗚」跟著和，

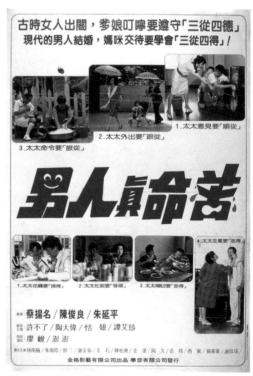

《男人真命苦》主題曲是朱延平最難忘的音樂作品之一。

尤其是拍許不了的特寫的時候大家都笑翻了，搞到最後陶大偉火大了，我唱了半天，你們的嘎嘎嗚就把我給吃光了，我就吃他豆腐說：「大偉，就一個諧星而言，你唯一吃虧的地方就是你長得太帥了。」太帥了，就不好笑。許不了的嘎嘎嗚多好笑，所以攝影機一直拍他。陶大偉唱得多賣力啊，多才多藝，歌做得又好，但就是不管用。他也善良，跟我埋怨幾句，我歸咎他太帥了，他也就一笑置之。

商業置入台灣電影的首例及成功典範

——藍祖蔚評《七匹狼》

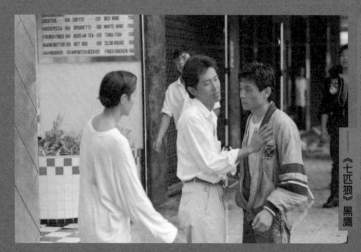

打架是小孩子的把戲，我知道你是衝著我來的，不如我們一對一，玩點大人的遊戲。

——《七匹狼》黑鷹

　　誤讀往往來自於偏執。《七匹狼》的第一場戲適合用來示範誤讀。

　　主角張雨生一個人騎著前有掛籠的淑女單車，騎上了只給汽車行駛的快速道路。車道上別無旁車，前方則是摩天大樓，鏡頭緩緩拉開，一個外號小雞的小男生和一台小車迎向都市怪獸，可以解讀成是「以小搏大」的叛逆青春？還是不知天高地厚的青春冒險？

　　朱延平給的答案很有趣：「沒有別的想法，就是一個場景，一名孤單青年人生才要開始的起手式。」

　　個人 vs. 城市的開場景觀確實可以做文章，只是研究者多數不會也不想對他的作品做出太超過的解讀，驚鴻一瞥難免驚豔，淺嘗即止，不需陷溺，則是更穩妥的對應方式。

　　《七匹狼》究竟是哪七匹？依出場序是張雨生、金玉嵐、黑鷹、王傑和馬萃如，銀幕上都有本尊和角色字卡，第二波登場的邰正宵、葉全真和廖宗華，只有廖宗華有字卡介紹，邰、葉皆無，嚴格來說只有六匹狼，然而葉全真的戲分遠勝邰正宵，也比「星星月亮太陽」的金玉嵐和馬萃

如吃重許多（更別說戲分更少的「星星」胡曉菁），有無字卡並不足以抹煞其狼身，隨後亮相的邵萱同樣極其搶眼，反而最後海報上少了邰、胡、邵這三人的四男三女組合才接近答案。其實，群星搭檔是朱延平酷愛的創作模式，戲分多寡輕重無庸細究。七，取其多；狼，取其野性，應該才是《七匹狼》的核心始意。

偏好臉頰輕吻的純情愛慕與歷經風雨淬試的友情是《七匹狼》的橫軸，植基於音樂創作上的青春冒險則是《七匹狼》的縱軸，縱橫交錯提供了青春跌撞的舞台：逆光下的飛車黨、叼菸耍酷的帥勁、借酒洩憤的恣意、單打獨鬥釘孤枝以及掌摑耳光的狼力雜揉了好萊塢 YA 電影酷愛的叛逆元素。倒是貫穿全片的主題曲「永遠不回頭」，或歌或樂、有快有慢，形式變化多端，直到片尾大合唱音樂會把情緒撩動到最高潮，都是功能性十足的音樂安排。

搭好的景最後一把火就毀掉是朱延平慣用的創作公式，熊熊火光可以成其熱鬧巨大，《七匹狼》的火燒加油站，還有強風捲黑雲，一如他的戰爭電影場面，卻也相當程度呼應著「船過水無痕」的宿命。朱延平多數作品都沒能保存底片和媒宣素材，一切始於草創初時的不以為意，《七匹狼》底片佚失，連放映拷貝也找不齊全，當年為了製作 DVD 時翻製的 betacam 母帶亦已斷裂，都讓修復《七匹狼》成了遙不可及的夢想，昔日風光最終落得無可奈何的缺腿斷腳。

值得一提的是《七匹狼》的片頭字卡，除了《七匹狼》三個大字，另外還有青春引爆，再加上「黑松汽水」的企業商標，接下來又是「延平工作室」與飛碟唱片聯合製作，以及片中不時露臉的「7-11」店招和黑松汽水沙士廣告，在在說明了電影結合商業元素的企圖，大剌剌宣示著音樂偶像與唱片產業的合作，也毫不避諱與商品結盟。創作得到企業協力，創作還能在商業置入之餘殺出呼吸血路，都見證著朱延平敏感的商機嗅覺，以及極其柔軟的配合彈性與韌力。

第二日

個性叛逆的朱延平，非演藝科班出身，卻從臨演一路成為導演，坦言最喜愛的作品是《異域》。

我其實好強又沒膽

藍──《異域》改編自柏楊的小說，聽說你高中時看了小說看到涕泗縱橫？

朱──真的哭得很慘，那時候書封上署名是鄧克保，不是柏楊。書中的情節都是以前不敢想像的，我們在台灣生活，卻另外還有一群人在遙遠的山區作戰，這麼可憐，戰死就跟草木同枯。但是《異域》那時候是禁書，不能公開看啊！跟那時的黃色小說一樣，只能偷偷看，不能拿到檯面上來。但也因為是禁書，你愈禁，大家愈愛看。

藍──你讀哪個高中？

朱──我高中讀了六所學校。我考高中沒考好，先讀了成功中學夜間部，半年後就退學了。

藍──退學原因是？

朱──就是很叛逆，留長髮、穿 AB 褲、愛白球鞋都違反校規，大過不犯，小過不斷。退學後，跑到新竹考插班，考上新竹省中（國立新竹高級中學的前身），但只念了三個月，又被退學了，原因則是打架，因為我是台北去的，行事作風都比較屌，帽子喜歡凹下去，領子喜歡翻起來，每次下課就被新竹同學圍剿。

藍──也繼續穿喇叭褲嗎？

朱──那時候穿的是 AB 褲，故意把褲腳縮得很小，因為惹毛了很多新竹同學，為了自保，我就加入校外的組織來打校內，所以也被退學，於

是就轉學到竹北的新埔高中，因為我爸爸家在竹北，新埔就在附近，新埔高中是竹一中分部，我跑去念完這一學期，再回到台北就讀建中補校，那時候就已經沒有學歷了，後來又跑到東方中學去混了兩個月，最後在雅禮補校畢業，我沒有高中文憑，而是以同等學歷去考大學的。所以我也忘了是什麼時候看的《異域》，好像是回到台北，在建中補校時看的。

年少叛逆自組紅斧頭幫派

藍──你在建中補校混了多久？

朱──差不多半年，離開建補也是因為集幫結派。

藍──年輕時候的你也愛打架嗎？

朱──新竹黑社會跟台北不一樣，台北就是學生跟學生打，新竹有分「社會組」跟「學生組」。社會組很厲害，全部是長頭髮、穿白布鞋、吃檳榔的土流氓。學生如果靠到社會組就兇悍了，所以我跟社會組搞得很好，因為我是台北去的，靠社會組就有靠山，還招待他們到台北來吃住，因為我一個人住媽媽的宿舍，然後帶他們去香港西餐廳聽熱門音樂，那些老大個個看得如癡如狂，那時候很厲害的一件事就是，桌上都有泡咖啡的糖罐，糖不用錢隨便吃，吃光了再來一罐，一個晚上可以吃光三罐白糖。所以我在建補時也很罩得住，因為有黑社會做靠山。

藍——媽媽的宿舍在哪裡？

朱——北師附小，我媽是北師附小的老師。北師附小在和平東路，我一直到三十歲都住在媽媽的宿舍，她因為改嫁，另外有家，但宿舍還在，所以就讓我睡在裡面，因此有很多黑道或刀都放在我家，高中生涯是我很壞、很叛逆的一段時期。

藍——你是高中開始一個人生活？爸媽在那時離婚的嗎？

朱——爸媽在我讀小學的時候就離婚了，媽媽一直等到我上了高中才改嫁，也是很偉大。但我那時候很不諒解，還很幼稚地跟我媽講：「好女不二夫啊！」現在想起來很難過，但是她真的等到我讀了高中才改嫁，然後帶著妹妹住板橋，我一個人留在台北。其實也就是因為家裡沒大人才開始變壞的。

藍——家庭破碎，就徹底改變你的人生？

朱——其實人生都是機運。後來我在建補組織了一個幫派叫「紅斧頭」，那時候很狠，有紅就見紅，有斧頭就劈人，結果被人告到「警總」去，說我們是匪諜組織，所以我被抓到警總去問話。連抓了七、八天，每天早上來。

我媽媽每天早上從板橋來台北教課，就先來為我做早點，再趕八點前去宿舍前面的北師附小上課。那天早上七點多，我還在睡覺，媽媽在做早點，警總來了幾個人進入我家，對我媽媽說：「要抓朱延平。」她說：「你們是少年隊的？」他們說：「不是，警備總部的。」這下把

我媽給嚇壞了，只能看著他們把我抓走，還對我媽說：「在台灣殺人放火的好辦，妳兒子搞的這個事情不好辦喔！」我媽嚇死了，然後我被帶到一個水肥大隊，裡面其實就是警總的十四分隊。

印象很深刻對面坐了一個人，詢問室裡一張大桌子，警察就說：「我有個兒子跟你一樣大，你什麼事都老實講，我會對你很好，要吃什麼早點？燒餅油條嗎？」

我沒想到什麼嚴重性，還真的回答說：「那就燒餅油條。」

接著他就問：「你們那個幫派紅斧頭宗旨是什麼？」

我說：「沒有宗旨啊，就是大家在一起不要被別人欺負。」

他說：「你最好老實講！」

我說：「沒有啊，老實講就是這樣啊。」

他說：「你們還有僑生加入（我們在建補的那時候有僑生，也就是外國勢力加入），你把宗旨講出來，好好招供就沒事了。」

我說：「真的沒有宗旨。」

他說：「等一下換另一個人來，就不是我這樣子問你囉！」

我說：「你換誰來都一樣啊！」

他說：「好！」就出去了。

接下來一個非常兇的壯漢坐下來，面對面瞪著我說：「你說不說？」

我說：「沒什麼好說的，該說都說了。」

他站起來，抓了我就咚咚咚連打幾拳。哇！然後一再逼問我，我說：「沒有就是沒有。」

就這樣一直重複拷問又重複拷問，直到晚上才放我走，我媽已經坐在門口了，他叫我媽來接我，我媽哭著說：「你到底做了什麼事啊？」我說：「我就沒有啊。」接下來連著七天，每天都來我家把捉了去，又電又弄的，有些小刑求。

藍──有遭到灌水刑求嗎？

朱──沒有到灌水沒有到那麼嚴重，主要就是嚇我。因為我高中生，其實也都沒有打到傷，就樣子很兇，聲音很大，但是出手有分寸，說僑生都招供承認：「宗旨是打倒共產黨。」又說是：「推翻國民黨，建立第三勢力！」我說：「我們小孩子哪有這種東西。」隔壁房間的緬甸僑生更已經被打到嚇得說：「要我說什麼，我就說什麼。」

但我依舊堅持：「就沒有這回事啊！」七天以後，改成每個禮拜捉我去問一次，我心裡很怕，剛好陸軍官校錄取通知單到了，本來是隨便考考的，沒想到錄取通知單就來了，心想躲到官校去，或許會好一點，就進了陸軍官校，人生就是這樣子啊，結果還是只念了三個月。

官校太操三個月就落跑

藍──又只念三個月？逃兵？為什麼？

朱──活不下去了！官校操到不行，因為我叛逆，所以每天被整啊，操到我痛不欲生。但是陸軍官校這三個月，我的人生發生了非常大的轉變。

以前，我屌得不得了，在學校看誰不順眼就耍狠！我其實有個很重要的個性：我好強。可是高中時期的我，沒有什麼東西可以強過人家，學業不行，運動不行，什麼都不行。那我要怎麼樣覺得屌？我就只有混，混兄弟。其實我膽子很小，我不是那種會鬥狠的人，我是被拱到好像很大，因為我有新竹的黑社會挺我。組織「紅斧頭」，我就是老大，以前兄弟流行談啊，但是大家在談，我就會抖啊，我就害怕啊，一抖，我就一定要動手，因為如果不動手，會讓人家看到我在發抖，我急著動手，所以人家更怕我。這個人腦子是有點神經神經，動手其實就只是壯膽，所以我只是好強，根本不是這種材料。

苦不堪言的官校生活卻促成了日後拍攝《大頭兵》電影的靈感來源。

藍──陸官生涯到底有多苦？

朱──我媽送我去陸軍官校，先在大禮堂跟家長一起吃飯，每位長官都和藹可親，善良得不得了，餐桌上有雞腿，還有可口可樂，那時候能喝到可樂不得了，一瓶瓶都是瓶裝的。我媽說：「哇！你們官校吃得很好嘛。」家長離席後，值星官隨即吹哨：「三十秒鐘，連集合場集合！」什麼東西啊？三十秒鐘？我還傻愣愣地慢慢走，才走出去就後面一個班長，腳一踹把你給踹倒了。「你麻木啊！慢什麼慢，死老百姓，快！動作快！」所有班長就跟著突然變成野獸一般。哇！就開始跑！「臥倒！！」沒有臥倒，後面就一腳把你踹倒在地上了。「一顆炸彈炸開你們人生的旅程啊！」我躺在地上，心想完了，我根本進了黑店了！進到陸軍官校前，召募廣告還說：「你是少尉，就有吉普車，就有勤務兵。」哎呀做個軍官多屌啊！結果是說炸開你們人生旅程，從此你們要吃苦耐勞，動不動就三十秒鐘後瘋狂操練，那三個月，痛不欲生啊！

　　後來全部剃光頭，再換穿大的草綠內褲。在社會上，你原本有頭髮，很屌對不對？一剃光了以後，大家都一樣。入伍訓練期間，全部學員都沒有錢，也沒有看過錢，有一次在操場撿到十塊錢銅板，大家還傳著看。然後也沒手錶，叫你起來就起來，叫你睡覺就睡覺，沒有什麼幾點，板凳永遠坐三分之一，吃飯時眼神不准亂飄，我都不知道隔壁坐的是誰？休息的時候，板凳也只能坐三分之一，收下顎，不准講話，沒有聊天，然後吃飯拐直角。哇！我都覺得我要死了！於是當天晚上寫一封信回家：「媽，妳趕快來救我，我不行了，我不能念，我多一天都會死在這裡。」

過了沒多久，輔導長就叫你去了，「你怎麼寫這個信回家呢？這樣你媽看到不著急死了，進來了就進來了，你要習慣要適應。好吧！再寫一封給你媽。來，我念你寫：『親愛的媽，我在這兒過得很好，長官對我很好，每天有雞腿還有可口可樂……』」我眼淚就這樣滴下來，寫的不是我想寫的信啊，然後就寄出去了。

　　有一回，不經意瞪了學長一眼，他說：「不服氣是不是啊？就寢以後，出來單挑！」面對四、五個學長，我怎麼單挑？不單挑？就到廁所去做伏地挺身：「預備！」那個廁所都是尿，因為長官規定，大家白天的時候要在一分鐘內尿完，所以大家都亂噴亂尿，地上都是尿，「伏地挺身，預備！開始！一、二、一……」一直弄到撐不住了，「喀！」人就倒了下去，學長又下令：「三十秒鐘就寢完畢。」身上全都濕的都是尿，躺在棉被裡就一直哭，唉！我的媽啊！想自殺了！

　　入伍兩個多月後，有個禮拜天去割草。剛好看到陸官學長穿著皮鞋，帶著女朋友經過，我只不過多看了一眼，班長就說：「你看到什麼呢？看到那個學長帶馬子是不是？現在過去，左三圈、右三圈，再給我跑回來！」

　　左三圈右三圈跑回來時，那個帶馬子的學長說：「回來回來！入伍生過來！你在幹什麼？」

　　「報告學長！是那位班長叫我……」

　　「混帳！哪那麼多理由，臥倒！起立！臥倒！起立！」

　　旁邊那女的就嗚嗚嗚說：「不要這樣子，好可憐！」

這時剛好看到我媽學校老師的兒子來陸軍官校找同學，他是義務役下士，我就對他講：「趕快回去跟我媽說，我不行了，快來救我。」

第二天早上在出操，「朱延平出列！」我媽來了，她在連長室說：「不幹了，我兒子要回家，不幹了。」連長說：「進來了就進來了，要回去的話，妳會賠死，妳一個小學老師賠不起的，受訓費要幾十萬呢！妳就好好讓他幹吧！」

我媽就這麼一把眼淚一把鼻涕，連長對我說：「帶你媽去參觀一下陸軍官校，就送你媽走了吼。好好安慰她，為國家效力嘛！」

帶著媽媽出去後，母子抱頭痛哭啊，臨走前她塞了三千塊給我，我就把那三千藏到三軍四校聯合結訓那天，空軍官校、海軍官校、政工幹校學生都要離開了，只有陸官留下來繼續三個月訓練。晚上大家要出發去吃結訓大餐的時候，我溜到學校後面翻牆就跑，叫了一台計程車直殺台北，就這樣剃著大光頭，呼吸到新鮮空氣。

我在台北躲了一個月，還是被捉了回去，關禁閉關了十幾天吧！輔導長每天都來勸我好好幹，會幫我除掉污點，保證沒有事。我說：「不。死都不幹，絕對不幹！」最後我媽簽了一個借條，上面寫著訓練多少錢、制服多少錢、餐費多少錢、教官費多少錢、子彈一顆多少錢，總共大概10幾萬，我媽簽字同意「反攻大陸以後賠」，還滿人性的，我就這樣離開了陸官。為什麼延平工作室的創業作叫《大頭兵》，很多靈感橋段都來自官校生涯。

我一開始當導演就拍許不了，許不了過世之後，我以為自己也就沒有未來了。因為我覺得自己都是靠他嘛。許不了紅了，但沒有紅到朱

延平啊，他拍一部戲兩百六十萬，那個時候夠買一棟房子了，有錢還請不到。我一部戲三十萬，其實也不錯了，許不了死時，我剛好在拍《老少江湖》，另外找了陶大偉、張小燕還有七個小孩，裡面有三個小孩顏正國、左孝虎和陳崇榮很厲害，所以就拍了我的《好小子》。

創業作《大頭兵》奠定影業基礎

藍——《好小子》大賣，朱延平就紅了。

朱——《好小子》讓我奠定了信心，就是沒有許不了我也可以，《好小子》它不只是在台灣賣，香港、日本、新加坡、整個東南亞都賣。我永遠記得我在新加坡時對上了許冠文的《歡樂叮噹》，他是「嘉禾電影」的黃金招牌。我是台灣乞丐片，卻把他打得死去活來。

我一直在找許不了的接班人，因為我看過胡瓜在「東王西餐廳」做秀，被他逗笑個半死，哇！天下怎麼有這麼好笑的人，於是到後台去見他，那時候我已經是大導演。他一見面就：「大導你好！」我覺得很有禮貌。於是說：「胡瓜，我找你拍戲，但是名字不行，要改！」要做大明星，名字要大器，許冠文、許冠傑，許冠英多大器，胡瓜就是土瓜，很難成為巨星，所以他兩部拍我的戲都用胡自雄的本名，結果賠得我鼻青臉腫。

藍——綜藝天王終究做不了電影天王，但你應該有些不一樣的做法吧？

朱——第一部叫《歡樂龍虎榜》，主要力捧胡瓜和藍心湄，另外找了陶

大偉、楊惠姍、方正一票大卡司來捧他們，但是賣座平平。於是又拍了一部《頑皮家族》，這回是胡瓜、藍心湄獨挑大梁，賠得鼻青臉腫。所有找我的人都打退堂鼓了。

《好小子》大賣之後，我接了好多戲，王應祥手上有三、四部戲的約，湯臣《好小子》之後也簽了三部戲。所以最起碼還有七、八部的合約在等我，但這兩部戲一垮，通通沒人要我，電影圈就這麼現實。徐楓也對我說：「導演，現在不能像你以前那樣子拍了，沒有劇本就不能拍，先把劇本弄出來我們才拍。」

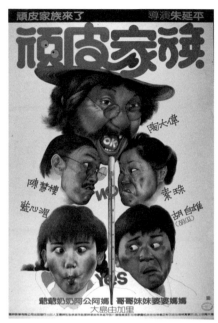

朱延平試圖培養許不了的接班人，但先後開拍《歡樂龍虎榜》、《頑皮家族》，均未能延續過往的佳績。

我就先寫了一個《大頭兵》劇本拿到湯臣，但他們說：「這個戲不能拍，沒有賣點。」我說：「好，那就算了。」轉身把劇本拿給王應祥。王應祥也不要，他說：「別人不要的東西丟給我，我當然也不要。」哇！這個劇本就沒人要了。

那時候七賢公司的吳武夫也找過我談合作，但我一直沒答應，到了走投無路時，又沒有臉去送案，於是就請小裴（裴祥泉）拿給吳武夫說：「你有找過朱延平，這個戲你要不要合作？」吳武夫說：「我從來

沒有說過我要跟他合作。」好了，全部都碰壁呀，最後只好送給蔡松林。

我不得不佩服蔡松林，他看了劇本就一直笑，一邊看一邊笑，還對小裴說：「這個劇本好，會賣錢！」只有他看得出其他人都沒看到的地方，他會賺錢也是有一點道理，「可是我沒有錢，我只能開一千萬支票，你拿去調票換錢，上明年329檔期。」小裴就拿去跟很熟的蔡咪咪、鳳飛飛調錢，但是你還要拜託蔡松林不要垮，因為他在過年檔還投了一部陳俊良的《桃太郎》，要《桃太郎》先能賺錢，他才有錢付我這一千萬，要不然會跳票啊。

《大頭兵》就這樣拍了，好友胡瓜、鄭進一、張小燕、曾志偉來幫我這部延平工作坊的創業作，如果沒有陸軍官校那一段人生經歷，我永遠都不會想到有《大頭兵》這個題材。陸軍官校對我的人生是一個很重要的過程，《大頭兵》大賣，讓我穩定了整個延平工作室，才有後面幾十部的電影。

《大頭兵》是「延平影業有限公司」的創業作。

十萬誠意贏得柏楊授權《異域》

藍──賣到什麼程度？

朱──我都忘了賣多少，只記得那時候是破了所有的紀錄，其實，我在拍許不了的時候，就想說有一天我要拍《異域》這部電影。

藍──為什麼？是因為你的成長過程也有被父母遺棄的孤兒感受？

朱──因為喜歡。前面說過，讀高中的時候看完小說非常的震撼，所以當我有拍片能力的時候我就想拍這部戲劇。因為我爸爸媽媽也是從大陸過來的，在台灣過的日子比大陸還好，很幸運。看到《異域》才知道原來還有一批人從大陸撤到泰、緬邊境，生活這麼悲壯，那時候就是熱血吧！

有一回和葉雲樵聊天，家住新店花園新城的他說：「柏楊住在我們家附近。」我一聽大喜，就開著車帶葉雲樵去柏楊家按電鈴，到現在都還記得張香華（柏楊的妻子）來開門的模樣。柏老坐在客廳穿著睡衣。我說：「我是朱延平，我想見一下柏老可以嗎？我想跟他聊一下《異域》的事。」「喔！進來吧！」

我很崇拜柏楊，他則是一副無所謂的樣子，我說：「我好喜歡柏老，想買《異域》這本小說的版權。」柏楊回答說：「傻孩子，你別搞了。這是禁書，不能拍的，幹嘛冒險？」我說：「我現在的能力只能出十萬而已，你覺得可以嗎？」柏老說：「就衝著這句話，十萬塊錢賣給你。但我再提醒你一次，這是禁書啊不能拍的。」我說：「沒有關係，我相

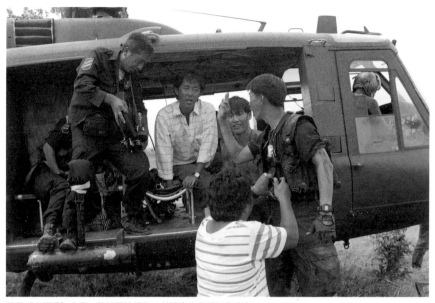

隨著《大頭兵》大賣，隨即開拍續集，並找來庹宗華加入演出。

信有一天能拍成。」就這樣買到了《異域》版權。

藍——一直放到《大頭兵》賣座後，就水到渠成了？

朱——拍《大頭兵》時，自己成立了「延平影業有限公司」，以前都是別人找我，沒有資格說我要拍什麼。《大頭兵》賺了大錢後，我就對蔡松林開口說：「蔡老闆，我要拍《異域》。」「嘎！哎呀！你是喜劇導演啊，哭哭啼啼誰要看啊，現在台灣就是要笑啊，你就正是時候啊，你就不要去想那麼多了。」我說：「我就是想拍《異域》啊！」他說：「那個再說吧……再說吧！」我說：「沒有再說，你就答應我。」他還是說：「現在你怎麼拍嘛，這哭哭啼啼沒有人要看啊！」「你給我拍《異域》，

我幫你再拍《大頭兵》可以嗎？《大頭兵》第一集賺錢了，我再幫你拍兩部《大頭兵》續集，第二、三集賺了錢，你讓我拍我想拍的《異域》，可不可以？」「好！那你《大頭兵》再拍兩集，我就讓你拍《異域》。」就這樣講定了。

其實也沒有簽約就講定了，然後我就拍《大頭兵》續集，果然也大賣，直到拍了第三集時，我告訴他我後面要拍《異域》了。」他才問我說：「你要怎麼拍？」我說：「你不要管我怎麼拍，我預算打給你，支持就對了。」然後就叫小裴拿《異域》給劉德華的經紀人張國忠，因為那時候還有點怕這個題材不會賣，丟給劉德華看看他願不願意來。

《異域》星光耀，華仔魏導都參演

藍──只要劉德華肯演，投資老闆就安心了？

朱──劉德華其實跟我一樣熱血，他那時候，已經紅到不得了了，軋戲軋得一塌糊塗，但他看完劇本說：「是中國人，就要拍這部電影。」我就告訴小蔡沒有問題了，劉德華願意來演。

小蔡一聽就來勁了：「劉德華來演，你拍賭片啊，全東南亞都賭片大賣。」我說：「人家劉德華是答應拍《異域》的，你搞個賭俠，我的臉往哪裡放？」最後他勉為其難地答應，《異域》就這樣拍了。

結果那一屆金馬獎的提名名單上，《異域》全軍覆沒，也沒有人認為我們是遺珠，我不覺得拍得有多好。但我覺得庹宗華跟顏鳳嬌（飾演鄧克保之妻「政芬」）演得都很好，那是他們這一生的代表作，音樂

劉德華在《異域》飾演中尉小杜，形象深入人心。

也很好，羅大佑、Ricky Ho 的主題曲都很好，評審沒看見，我真的很替他們叫屈。

藍——《大頭兵》和《異域》都有軍事情節。小裴也是因為他和軍方關係很好，幫了你很多忙。《異域》要在台灣重現泰緬邊界的場景，有實景，也要搭景，你至少很努力呈現三個不同的時空位置。一個在雲南、一個在泰緬的，還有叢林戲，感覺都不一樣。你是怎麼來要求美術做這些調整？這分為兩個部分，一個是美術搭景，另外一個是軍事訓練，請你講一下細節。

《異域》團隊在白沙灣拍攝。

朱——其實《異域》的拍攝沒有軍事支援,完全沒有,全部是臨時演員。我記得第一天在白沙灣拍攝劉德華那場逃難的戲。拍到中午,臨時演員跑光了,因為在白沙灣太熱了,還要爆破,還要逃難,吃完便當,丟下滿地的軍服,全都逃走了。後來我對臨時演員的領班講,來到現場,就把車子通通開走,你就跑不掉。最好笑的是,後來聽魏德聖講,他也來當過臨時演員,就演阿兵哥。

藍——他有跑掉嗎?

朱——他沒跑。後來不讓跑,我們就成功阻止了逃兵潮。第一次不懂,第一天讓你跑了,哪能天天跑?

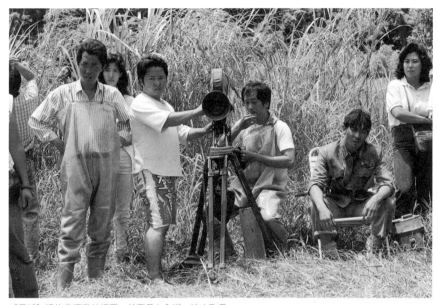

《異域》裡的泰緬叢林場面，其實是在內湖、淡水取景。

藍——我要重看《異域》，找出魏德聖，看他在哪裡？

朱——對啊，我都不知道他在裡面，後來我跟他對談，他說：「《異域》我來做過臨時演員。穿著阿兵哥的衣服衝跑，很好玩的事。」我拍《異域》其實搭景都是在台北附近，泰緬基地搭在內湖華國片廠的後山，那裡很空曠；現在不一樣，都蓋滿房子了。然後叢林就在淡水的水源地，淡江大學旁邊，裡面是一座封閉的原始森林，然後真的去泰國出外景三天，主要拍泰國機場撤退的那場戲，因為台灣的軍機場不借。在泰國還有一些火車上的鏡頭，以及一場河邊戲。我出外景只有三天而已，其他全部在台灣拍的。我建議過魏德聖不必上山去拍《賽德克·巴萊》，因

《異域》是朱延平最喜愛卻也最意難平的作品。

為叢林看起來都一樣，可是他跟王家衛他們是一掛的，堅持要在那個環境裡，才有真實感，我就是偷懶。

藍——你比較務實。

朱——所以我一直不接受訪談，也不喜歡出書，因為我從來沒認為自己是一個藝術家，我也從來不認為我是一個了不起的創作者，我不過就是一個說故事的人。

藍——可是你悟出很實際的生存哲學。

朱——你幹嘛把自己想得那麼偉大，你賺到錢了，你也幫別人賺到錢了，那就夠了，不用再去炫耀。

藍——你拍《異域》的時候，倒是很努力參考好萊塢的經典電影。庹宗華一開場背後的那個大風扇場景，明顯就來自《現代啟示錄》；庹宗華殺蛇的場景，顯然也是參考《法櫃奇兵》的哈里遜 · 福特（Harrison Ford），可見你很努力向好萊塢經典取經？

朱——李安受過紐約高等的電影學院教育。侯孝賢是藝專，王童是美術，都是正科出身，我是做臨時演員，躺在地上演死人進入電影圈的。然後一路做場記、副導演，沒有人教我拍電影，我的老師就是好萊塢電影。

臨演起家扮死人獲賞識

藍——你從基層出身，一開始是在林光曾的《雙俠女》中擔任臨時演員？

朱——《雙俠女》就是兩個俠女。嘉玲跟徐楓。徐楓那時候演完《俠女》，紅極了，瘋狂接戲。那時我是東吳大學夜間部外文系的，剛開學，白天沒事做於是到圖書館去看書，一個臨時演員的領班跑來我們圖書館說：「要不要拍戲？有沒有人要拍戲？我人不夠？」「拍什麼戲？」「《雙俠女》！」「女主角是誰？」「徐楓。」「哇！太厲害了！」「一個人六十塊，但是你們只能拿三十，另外三十是我的。」領班就抽一半。但能夠看女明星，我無所謂啊，因為東吳大學就在中影製片廠旁邊，我們七個男生就一起去了。

走進了中影文化城，旁邊就兩個竹簍子，領班說，每人拿一件衣服穿，一拿起來還聞到臭酸味，因為天氣很熱，昨天穿的都沒洗，味道像鹹菜一樣，好臭好臭。隔壁另一個簍子，就是頭套，一圈辮子然後上面有個蓋子，像極了牛大便，一人拿了一頂戴在頭上，也是臭酸的。穿好衣服後，我們互相調侃，彼此先笑個半死，然後就聽到副導喊：「不要笑了，過來！找好位子，年輕的往前站。」

以前的臨時演員都很老，都是大橋底下去找的老頭。你看以前的武俠片都跟鬼城一樣，臨時演員都很老，我們年輕的往前站，心想，往前站好啊，可以看女主角啊。我一看正在套招的徐楓：「哇！徐楓。這麼矮啊。」副導演就教我們說：「你從這裡走到那邊，看到沒有？就從

這裡走過去。卡！你就回來，再站到這裡，因為可能還要再來第二次。CAMERA ！你就走。CUT ！你就回來好不好？」「哦，好。」「知道了，就正式拍。」

我照規定開始走，順便看了一眼他們正在套招在打架，才走到位子，就聽到一聲：「卡！」副導演說：「你亂看！看什麼看！」我說：「有人在街上打架，不是要看一眼嗎？」「不要看！」所以，你看以前武俠片的群眾，都是沒反應的，因為不准看！我就這樣走過去。

好了，沒多久，武行一刀就都死了，地上就要一個死人，但是武行不能躺地上裝死，他還要換一套衣服繼續上場打鬥，武行很貴的，一天一千五啊。我們才六十塊啊。「你，穿他的衣服躺地上，就演死人。」副導一喊，就把武行的衣服拿給我。哇賽！全濕的。我把它扭乾，再抖一抖，穿在身上還涼的。然後我就往地上石板一躺，哇，石板燙的呢。副導演又開罵說：「不要動！死人還動！」我只好躺在那裡。然後徐楓就拍那個鏡頭，我躺在她腳下偷看她，NG 了四十五次，我屁股都燒紅了。唉！我心想：「怎麼會那麼笨啊？一個掃頭，妳就低頭嘛，不過一刀嘛，這麼簡單的事情，妳就搞成這樣。」

好不容易拍完了，收工了，半邊身子都燙紅了。導演突然叫住我：「你，過來過來，你大學生嗎？大學生也來當臨時演員喔？」我說：「就看明星吧！」他說：「所有死人裡面，你演得最敬業，我有注意到。」「嘎！你有注意到？」因為死人當中只有我知道要憋氣。一堆死人躺在地上，導演一喊卡！只有我一個人在喘氣。他說：「你很敬業，想不想做場記助理？」「什麼叫場記助理？」「你來拍板就好了。」「什麼叫

拍板？」我什麼都不懂。

　　他說：「明天告訴你，就來做場記助理。沒什麼錢，每天就給你
一頓餐費。」我就這麼進了電影圈。大學一年級演死人，大學五年級做
導演。還沒畢業就做了《小丑》的導演，大學時光就也拍了五部電影，
一直拍到《紅粉兵團》。

　　拍許不了以來，一直都是小成本，《紅粉兵團》是大戲，女主角
林青霞，開玩笑，我第一次去見她的時候腳還發抖，因為沒有拍過這麼
大的明星，都不敢看她的臉，只好看她的腳。哇！我的天哪，她的腳趾
頭真美。

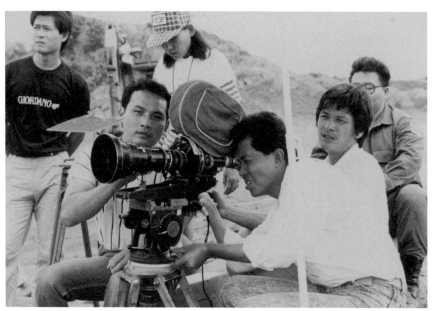

莫名其妙從臨演、場記助理做起，再成為編劇及導演，朱延平一輩子都在跟電影玩與被玩。

初試編劇就憑《錯誤的第一步》得獎

藍——但是你有一個同學叫唐起戡，他講的故事是另外一個版本。他說：你是因為要追女朋友，所以才去念東吳大學夜間部，他還提到你跟高寶樹導演的合作趣聞。

朱——他是我北師附小的小學同學，我們一起捐了一點錢回饋給學校。我媽叫方幼華，他幫我媽媽設立了一個方幼華獎學金。上個禮拜才去頒獎的，他是我媽的學生。高寶樹是一個很兇的女導演，不睡覺的，晚上得陪她聊天聊到兩點，才說「小朱快去睡吧！」第二天早上六點鐘打電話給我：「小朱你還在睡呀，怎麼不到中影去？」「昨天三點多才睡啊！」「人睡多了會愚蠢啊！拿破崙一天只睡兩個小時啊！」這是高寶樹的名言。

藍——什麼時候開始跟她合作？

朱——大概大二、大三吧！跟她拍了兩部戲，後來就不幹了，因為太累了。她罵人罵得簡直是：「他媽的，小朱，你月經來了啊！」男人怎麼會有月經。她都是這種罵人的方式，所以後來我說：「導演，我跟妳，要另外加收挨罵費。」

藍——怎麼從場記轉當副導演呢？

朱——場記就一路幹，幹到熟練了，就做副導演。反正我寫字很快，巫敏雄導演就放手給我做，我幫忙落實他的想法，後來又跟了江南，因為

他自己還兼主角，我等於做執行導演，這些臨場實務對我的幫助很大。

後來有人把我介紹給蔡揚名（藝名陽明、歐陽俊），第一次見面，他說：「你大學生啊。」我說：「還在念書。」他丟一本小說給我，《錯誤的第一步》，要我把它寫成劇本。我說：「導演，我沒寫過劇本。」「唉，不過是一本小說，大學生一定可以寫，你有不懂的來問我，我可以幫你。」接下來就把我關進西門町的旅館，每天來跟我聊一下，他真的是我的師父，教我怎麼編劇、怎麼分場。

當然我也看過很多劇本，於是就試著寫出了《錯

憑《錯誤的第一步》拿下人生第一個獎，堪稱朱延平邁向電影生涯「正確的第一步」。

誤的第一步》，得到我人生第一個獎：亞洲影展的「編劇獎」，這個獎另外還有一位得主，好像是分獎，而且獎項名稱很奇特：「倫理道德意義編劇獎」，反正編劇獎有兩個人。我就第一次得獎，而且是我的第一部作品編劇。

藍——應該是好的開始。

朱——第一個劇本就得獎，但我的結論是：不能太早得。得了以後就再也沒有了。半個都沒有。

戰友猝逝臨危接棒導演《好小子》

藍——誰要求你拍《孤軍》？

朱——吳敦。

藍——《異域》既然大賣，蔡松林為什麼不再支持你拍《孤軍》？為什麼變成龍祥發行？

朱——吳敦為了郝劭文跟小蔡翻臉。他們起先做《新烏龍院》、《中國龍》賺了錢，但是第三部郝劭文的戲，轉賣給楊登魁，小蔡就翻臉了。雖然王應祥以前跟我有一些過節，但是他還是搶我的戲啊，剛好又碰到吳念真的同學小皮。

藍——小皮就是皮建鑫？

朱——是的。根據吳念真的說法，許鞍華也曾經想拍《異域》，所以他

蒐集過相關資料。我說：
「你就寫一個續集吧！」
不過，吳念真認為《異域》
故事都已經拍得差不多
了，「沒關係，湊一湊還
是可以寫續集。」我們就
這樣開始的。

《孤軍》基本上並不
是我想拍的，我對戲也沒
感情、沒感覺。就找了很
多大咖例如呂良偉、吳孟
達、林志穎……就是一部
明星片，一部商業片。結
果金馬獎入圍兩項，包括

最佳影片和最佳男配角（吳孟達）。笑死人了，憑哪一點入圍最佳影片？
《孤軍》是我這輩子入圍金馬獎的唯一一次，大概是因為吳念真的劇本，
沾光得到入圍機會。

藍——至少陳榮樹的攝影幫了大忙，例如《孤軍》一開場還頗震撼的，
因為《異域》給人家感覺是受好萊塢的影響，所以一開始就參考了《現
代啟示錄》，但是《孤軍》開場卻是手持攝影機，庹宗華在叢林裡面奔
跑來去。那個運鏡是你的作品過去比較少看見的，以前多數都是推軌，

如今變成手持攝影機的運動形式，感覺就是不一樣啊。談談你跟陳榮樹的合作吧！

朱──陳榮樹他是張美君的攝影師。故事要先從《好小子》講起。《好小子》是我想拍的東西，因為我發現了顏正國、左孝虎和陳崇榮三個小孩子很厲害。那時候，張美君也在湯臣，一開始拍的《美人圖》並不賣座。張美君寫了一個《啞巴獵人》，就是一個啞巴在山裡面撿到棄嬰的故事。我同時也寫了《好小子》這個劇本。湯臣那時候很迷信，有一個卜卦的每天來公司，徐楓什麼事情都要問他，什麼事都要卜卦。我幫湯臣拍的創業作《醜小鴨》，一卜是「一鳴半驚人」，意思就不是很驚人，但也還可以，結果也真是如此。然後再卜《好小子》和《啞巴獵人》，結果《好小子》發！旺！秋天以前一定要拍，不得了的旺；《啞巴獵人》則是破！兇！不宜拍攝。

張美君和我私交不錯，晚上就找我喝酒，破口大罵說：「什麼半仙啊！根本就是勢利眼，你拍的都發，我拍的都破⋯⋯×××」他的建議是：「我們交換拍可以嗎？我來拍會發會旺的《好小子》；你來拍我這個《啞巴獵人》。」張美君的劇本我看過，有些溫馨東西我還滿喜歡的。第二天，我就對徐楓說：「《好小子》給張美君拍。」

徐楓本來不答應，我說：「可以啦。」那時候只要拍好 CF（廣告），片子十拿九穩，我承諾幫他拍《好小子》的 CF，而且我也很喜歡《啞巴獵人》，還邀徐楓可愛的小兒子湯子同（現名「湯珈鋮」）來演，搭配陶大偉，要他拿掉假牙來演啞巴，片名改成《老頑童與小麻煩》，就完全符合我的風格了，因為《啞巴獵人》光是這個片名就難吸引人。

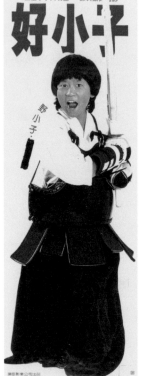

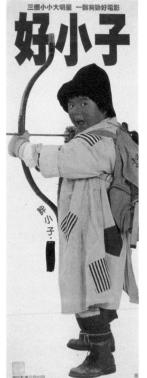

《好小子》一上映轟動全台並且紅
遍海外，圖為當年特製的直幅海報。

藍——徐楓如果深信卜卦，怎麼肯接受這種更換？

朱——接下來，我就跟張美君約定，一起在梨山搭了一個農戶的景，就是啞巴的家，那也是《好小子》一開始在山上的家。兩部戲共用一個景比較便宜，我先上去拍。我在梨山上待了一個多月先把《老頑童與小麻煩》拍完了，然後告訴他說：「美君該你了，找一天上去吧。」後來才知道，張美君上山的前一天因為不舒服到臺安醫院去看病，一驗，哇！肝指數那麼高，馬上要住院。他對醫生說：「再給我兩個月，我有個很重要的戲要拍，好不容易有這個機會，我不能錯過，你開一些藥，兩個月後再回來看。」最後醫生開了一些藥給他，那時候還沒有健保，藥費3,750 元，張美君口袋錢不夠，買不了藥，就這樣先回家了。

第二天我還送他們劇組上遊覽車，在公司門口拜一拜就上梨山去拍《好小子》了。張美君後來告訴我，那天晚上他拉肚子上廁所，全是血，怕被發現，還趴在地上把廁所洗得乾乾淨淨。第二天，武術指導買蘋果請大家吃，大概蘋果皮刺激到腸胃，啪啦就大量吐血，趕緊送往梨山榮總掛急診，打了點滴後，肚子變好大一個，拗了兩天，他就是不肯下山，最後沒辦法，肚子腫得那麼大，趕緊再送中山醫院。

結果醫生說：只有十五天了。嘎！好好一個人，就剩十五天，怎麼可能？！探視張美君時，他還說：「《好小子》要留給我啊，要等我啊！」結果十天就死了，火葬時我們還把《好小子》的劇本放在一起燒。

最後《好小子》的導演還是掛張美君，朱延平協助完成。導演死了，戲要繼續拍啊，我就再上梨山啊，《好小子》的攝影師就是陳榮樹。

藍──一切似乎都是命中注定。

朱──陳榮樹是拍武俠片出來的，擅長動作戲。以前中影的攝影師很會經營場面，要求很多，陳榮樹手腳快，非常快，正符合我的要求。所以我跟陳榮樹一搭就搭了幾十年了，不管是戰爭場面或爆破場景他都掌握得很精準，很厲害。

藍──提到戰爭場面，你接受過戰爭片的洗禮嗎？怎麼樣學會拍戰爭片？台灣除了前輩李翰祥、李嘉和丁善璽之外，到了你這個世代，除了金鰲勳之外，幾乎不太有人拍過戰爭戲了。

朱──對，我沒有經驗，完全沒經驗。我能做的就是參考外國電影嘛，我就像打籃球一樣，你就不是會投「三分球」的柯瑞，你就做好你的羅德曼嘛，會卡位，會搶籃板，也能有一片天嘛！我一直講百花齊放，電影市場跟超市一樣，什麼都要賣，如果只賣雞湯，不賣香腸、泡麵這些低級食品，市場就不健全。

藍──這個超市原理可以用來解讀你在《異域》裡，對主角有三種不同的表演要求。柯俊雄只用他招牌式的眼神與回手的動作就夠了；庹宗華則是非常激烈地渲染或是發洩情緒，演得非常用力，同樣用力的還包括谷峰飾演的李彌將軍，另外則是看外型分配角色，客串演出的副導杜福平就像孤臣孽子，一出場就很有說服力。另外再加上一個有些滄桑和內斂，不太一樣的郎雄。你對演員的要求是什麼？

朱──我覺得《七匹狼》裡面的庹宗華很搶眼，因為其他的演員都不太

郎雄與谷峰等硬底子演員在《異域》中的演技令人激賞。

會演戲，庹宗華也是從童星一路演上來的嘛。我對他特別有好感，是因為有人說我年輕的時候跟他長得有一點像。

藍──所以，他是你的復刻版？

朱──我對他寄望很深，也會給他很多的意見，一再督促他，因為他算是晚輩嘛，所以我比較好控制他的表演，我希望他怎麼演，他也會達到我的要求。那至於柯俊雄跟谷峰，再加上劉德華，這三個人我都控制不了，只有放任他們隨便演。我會在現場說：「柯桑，能不能再收一點點？」我只能給這個建議。

第一天跟柯俊雄合作，就是他坐在辦公室裡，很多人向他陳情，然後他坐著聽，手指還輕輕摳摳臉，「卡！柯桑不錯喔！人家抓癢是這樣子抓，你卻這樣子抓。」柯桑淡淡回我：「這就是戲……」當天晚上回家，電視正在播《教父》，馬龍·白蘭度也是同樣的姿勢用手指在摳自己的臉，原來是學馬龍·白蘭度，《教父》就是這樣子嘛，一模一樣的。

影帝被教戲柯桑掌摑來真的

藍——演得有模有樣也不容易了。

朱——不只是他，我覺得很多演員都在參考好萊塢演員的表演。柯俊雄參考馬龍·白蘭度；周潤發常常參考傑克·尼柯遜；鍾楚紅是藥師丸博子；許不了就是志村健，沒有受過電影教育的演員們，跟我一樣都是看外國電影，找一個人來模仿研究，變成自己的特色。許不了那個嘴臉一變，就成了他招牌的志村健。

柯俊雄常常給我下馬威，我拍第一個鏡頭，那時候現場沒有MONITOR，他問我：「多大？」

我說：「近景。」

「近景是多大？」他接著問。

「就近景啊！」

「近景是這麼大？還是那麼大？」

我問：「有差嗎？」

他說：「有，鏡頭這麼大，只到這裡時，我下面都不用演了。」

他那時候是影帝，就是要給我下馬威。

藍——因為自己也當了導演，有自己的一套。

朱——所以我沒有辦法教他要怎麼演。最好笑的就是《五湖四海》（1992）有一場戲，柯俊雄要化老妝，皺紋一大堆，演陳松勇的爸爸。陳松勇飾演有勇無謀的大兒子，個性很衝動。午馬則飾演探長，帶著羅烈進來，要求柯俊雄分一塊地盤給羅烈，柯俊雄的對白應該說：「地盤就跟老婆一樣，我可以把老婆拿出來大家分享嗎？」柯俊雄不記台詞的，反正都是事後配音，現場就胡說八道嘛，他說：「地盤喔很重要，地盤就像家人，就像我的太太，我太太只能我一個人有嘛，對不對？我怎麼能拿出來呢？」

「卡！」我說：「柯桑，話太多了，地盤就跟老婆一樣，老婆可以拿出來跟大家分享嗎？兩句就好。」

「哦，好，再來一個。」這回他的台詞變成：「地盤喔，在我們混的人來說喔很厲害，很重要，我要自己有，我不可以拿出來大家分享。」

「卡！柯桑，拜託，就簡單兩句，地盤就像老婆一樣，老婆可以拿出來跟大家分享嗎？這樣才有力，再來一次。」

「地盤，地盤，我們混的人來說很厲害！很重要！地盤是我的，我不願意拿出來大家一起享受。」

「卡！」這下子，陳松勇受不了，嚷著說：「很簡單嘛。地盤就跟老婆一樣，老婆可以大家分享嗎？」你應該看看，柯俊雄那張臉紅的，「×你娘，走開啦，我演戲要你教喔。」我說：「阿勇你走開，你不要管，

你過去啦。柯桑，地盤就跟老婆一樣，老婆可以跟大家分享嗎？再來一次喔，來！」

「地盤就跟老婆一樣，老婆是我的可以跟大家一起分享嗎？」

我連忙喊卡！OK 了！OK 了！不能再拍了，再拍一定翻臉了。

下一個鏡頭就是午馬，「好。搜！」就是要栽贓他家嘛，這時候陳松勇就要衝出來對午馬飆髒話說：「× 你娘⋯⋯」原來的劇本是柯俊雄立刻接話說：「你恬恬啦！閉嘴！我跟你走，叫律師來。」但是簡單排了一下戲後，柯俊雄說：「導演，我覺得那個力道不夠，他一開罵，我就要啪一下打他耳光說：『閉嘴！我跟你走！』這樣子才夠力。」陳松勇說：「沒有問題呀，就咚咚咚咚咚盡量打啊，我可以的。」

結果正式拍的時候，陳松勇衝出來講粗話，柯俊雄真的就「啪！」好大一聲啊，陳松勇差點被打昏了，我不騙你，陳松勇眩了一下。也因為太用力、太大聲了，柯俊雄都忘詞了，後面要講什麼全都忘了，人就就走了。「卡，OK 了！」不能再拍第二次。

藍——這是公報私仇。

朱——柯俊雄打完就走了，現場只剩陳松勇，他還有戲，只見他摸著臉，嘴上碎碎唸著：「× 的，還給我戴戒指。讓我臉上腫那麼大一個包，兩個洞，虎頭戒指啊。×！誰影帝啊？我影帝啦！」我只好安撫他說：「好啦，誰教你要教他演戲？活該，忍耐忍耐！」這個題外話真的很好笑。所以我說：柯俊雄的演技我是無能為力，只能提醒。你不能教一個影帝演戲啊。

窺見李安成功訣竅拍戲先長訓

藍——你找郎雄演《異域》時，李安還沒有拍《推手》，還沒那麼紅，合作困難嗎？

朱——《大頭兵》就找郎雄演出了，還記得拍《大頭兵》的時候，他說：「今天拍一個從美國回來的新導演的戲，他拍戲很要求喔。」我說：「怎麼要求？」「光是我打太極，打打打一路打，攝影機最後一路要拍到手掌來，那個鏡頭就拍很久。」

李安很厲害，我衷心佩服他，以前還覺得怎麼會這樣子拍戲呢？拍《臥虎藏龍》時，他要求大家先受訓半年，金城武和舒淇沒辦法受訓半年，所以沒得演。我一聽就覺得：「啥，拍戲還要受訓？我那時候到香港拍武俠片，張學友是主角，之前我都沒見過他，只談過一次就來拍了，到了現場，只急著趕快拍他的戲，他要去軋別人的戲，怎麼可能要張學友先訓練半年？後來遇到《飲食男

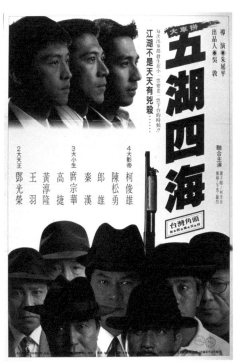

《五湖四海》集結四大影帝及港台當紅演員聯手飆戲。

女》的陳昭榮，才搞懂李安怎麼會成功。

李安（左）的執導方式與朱延平各擅勝場。中坐者為李行。

有一次跟陳昭榮一起坐火車南下高雄，他跟我聊起《飲食男女》的拍攝內幕，同樣也是要先排戲。陳昭榮說自己去拍《飲食男女》時，已經演過蔡明亮的《青少年哪吒》，還滿紅的，徐立功叫他去拍《飲食男女》，李安規定要先排戲一個月，而且每天都要排，他就說：「我可能沒有什麼時間排戲喔。」徐立功說：「一定要，不排戲就換人。」

後來看在徐立功的面子上，他也乖乖去排戲了，現場就走位啊唸詞啊，李安都會拿錄影機拍，第一天，他就覺得排好了啊，簡單啊，第二天就不想來了，他說「我已經排好了我不要再來了」。李安說：「不來就換掉，一定要來！」

陳昭榮只好勉為其難繼續去排戲，台詞都已經滾瓜爛熟了還要一排再排，排了半個多月，最後李安就拿出自己拍的錄影帶，先看第一天排的，再看最後一天排的。第一天拍的就是演戲，就是陌生人，演得很厲害，最後一天拍到的就是熟到不行的家人了。

原來喔，以前是演員來了就開始演了嘛，哪那麼囉嗦。哇！原來他們受的訓練就是這些，這是我們這些從演死人一直做上來的，完全不

能理解的，真的很厲害，對李安的了解愈深入就愈佩服。

藍──《異域》中除了郎雄這種老兵，還有類似朱家麟這些小角色小人物。這跟你喜歡從小人物講大故事的手法是很貼合的。《異域》小說裡沒有這些人物，你跟葉雲樵怎麼把這些角色雕塑出來？

朱──朱家麟其實很會演戲。以前就演了很多學生片。我們第一次合作是《花祭》，他演一個白痴，我覺得這小孩子還真的很會演，他其實年紀不小，但就長個娃娃臉。

藍──他很有野心的，也想當導演，幫阿寬（邱瓈寬）拍了部《瑪德2號》（2013）。

朱──就是他！我覺得他非常適合演這種小人物，《異域》中我壓力最大的角色是劉德華，他是影帝，已經紅到一個程度，我都不敢像對柯俊雄那樣講說：「再收一點、再來一遍。」柯俊雄也能接受，劉德華我就比較難講，第一，我跟他不算熟；第二，他太巨大了，大到就像我跟成龍拍戲時，不能告訴成龍該怎麼打一樣，你問我喜歡拍誰？我喜歡拍郝劭文啊，一切我做主啊，我喜歡拍釋小龍、林志穎、吳奇隆和金城武啊，因為他們都是小鬼啊，我說什麼就是什麼。我很怕拍成龍，跟他合作會睡不著，劉德華也一樣。

　　不過，《異域》請到劉德華是促成這個戲順利開拍的重要因素，否則蔡松林會不會遵守諾言，都很難說。

藍——感覺像是必要之惡？

朱——你花那麼多錢拍戲，不能沒有大咖。庹宗華、柯俊雄一看就是苦難的人，劉德華就是貴氣，就不苦難。但是我還是感謝劉德華促成了這部電影。朱家麟、杜福平他們都是老演員，最精彩的反而是他們。我拍他們就完全沒壓力，小杜是我的副導演，「要你再演一遍，就再一遍，再苦難一點不會啊，你想難過一點，不會嗎？」我可以這樣子對小杜講，朱家麟也是一樣啊，都晚輩嘛。跟劉德華就不一樣了。

衝撞電檢尺度異域一刀未剪過關

藍——所以，拍片現場的你像是變形蟲，隨時看情況調整？

朱——當然啊，不是我像變形蟲，全部都是，昨天跟張小燕吃飯就提起以前拍《好小子》的趣事，副導演比我還現實啊，看到顏正國，就罵說：「顏正國，你再混，過來啦！」、「左孝虎扁你喔，過來！站好啦！」但是看到張小燕的女兒貝怡儂，就輕聲說：「來，小貝貝，我們要開始了。」電影人就是這樣子，星媽張小燕就坐在旁邊，誰敢得罪大姐大？

　　拍《大頭兵》也是，我們住在翡翠灣的渡假村，它是一長條的房間，製片是一個軍人，小裴的部下，對人就大小眼到了極點，胡瓜、鄭進一那時候還是新人，沒辦法一人睡一間，只能兩人睡一間，每天早上那個製片就用腳踢胡瓜的門，叫著說：「胡瓜、阿一，×的，還睡啊，起來了！」曾志偉住對面，那個製片就會換個口吻說：「曾導演，起來了沒。」我每次都被這種敲門聲笑醒，不只有我是變形蟲，整個電影界都

多位童星共同演出《老少江湖》，可愛模樣十分吸引觀眾。

是變形蟲啊！面對大牌跟小牌，態度立刻不同。

我再講一個《異域》最重要的影響力，大家都忽略它了，就是對電剪尺度的衝撞。

《異域》初次送到新聞局審查時裁定要剪十七刀，所有對國民黨不利的、反戰的，譬如柯俊雄批評國民黨在台灣吃香喝辣，類似這種對白都必須剪掉，我當然不同意，真要剪這麼多，我寧可不上演。我說：「一刀都不能剪。」然後我就找柏楊。那時候柏楊發揮了很大的影響力，他找了他朋友在各個媒體發表聲援文章，當時《異域》的書已經解禁了。我說：「我拍的這些東西全是書上的對白，我沒有自己加的。為什麼書通過了，電影卻不能演？」輿論全都站在我們這邊。然後我就打算下星期二舉行記者會攤牌，批判新聞局：你要剪我的，我就不上演了。

看到來勢洶洶，新聞局有點受不了，反過來找我商量，電影處科長一直打電話給我說：「剪八刀好了，電影中不能出現諸如『你們在台灣吃香喝辣，我們在這邊捱餓受凍』、『再犧牲，也不過就是幾條爛命而已』這種針對政府的對白。八刀是我們的底限，要不然，電檢就不能通過。」我說：「不行。」我也要小蔡支持我，他所有的損失，我用再幫他拍《大頭兵第四集》做回報。

到了星期一，官員又改口說：「最多四刀，四刀剪完，你就可以上了。」我說：「我不要，一刀都不能剪！」

預定星期二下午兩點開記者會，我記得非常清楚，到了下午一點十五分的時候，電話又響了：「你贏了！一刀都不剪。」所以一場禁演記者會，最後成了上映記者會，宣布一刀不剪，《異域》可以準時上片。

藍——你還記得交手的官員姓名嗎？

朱——不記得了，那個剛解嚴的年代，我一個小導演還沒有資格和官員對話。只能跟下面的科員打電話，根本不認識處長這些大官，《異域》真的是電檢的一大步，《異域》能通過，什麼都能通過了，《異域》罵國民黨罵成那樣都能上演了，其他都是小兒科了。以前國民黨沒有這個雅量的，你知道嗎？我還寫過悔過書，我要林青霞在《紅粉兵團》飾演陝北游擊隊十四支隊分隊長，就被迫寫悔過書，因為陝北是毛澤東的老巢啊，如今國民黨對《異域》能夠一刀不剪，我覺得是一個很大的突破。

土法爆破火光強猛超玩命

藍——接下來，談一下周子驥的爆破對《異域》有什麼貢獻或影響是什麼？你的固定招式就是要爆炸之前，演員會自動往前彈跳起來，一看就像是演的，不是真的被炸彈震飛了起來，感覺有點在套招？

朱——確實，我拍的第一個鏡頭就是在大年夜包水餃的時候遇上砲擊，那時候的拍片炸彈，有汽油彈跟水泥彈兩種，水泥彈就是放水泥。「砰！」炸起來，很燦爛，但是沒有顏色，就灰濛濛一片；汽油彈則是你放一包炸藥，再放一桶汽油在旁邊。「砰！」一炸，就一堆火冒了出來。

　　我安排的第一個爆破鏡頭就是在顧寶明左邊，先有第一顆水泥彈「砰！」炸開以後，右邊再一顆水泥彈「砰！」炸開以後，顧寶明要趕快往回跑，然後再一顆汽油彈炸起來，因為那時他已經跑開，火炸起來

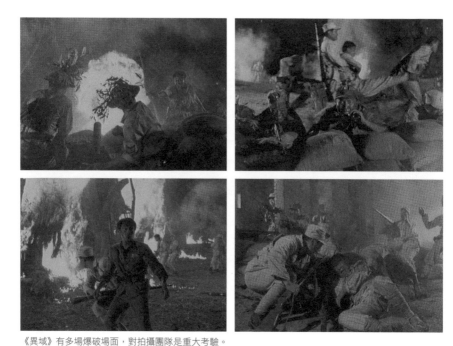

《異域》有多場爆破場面，對拍攝團隊是重大考驗。

了也就不會傷到他，汽油彈很危險的，炸到了，全身就會燒起來。試戲的時候顧寶明跑得很遠，沒問題。好，OK，「正式來，預備！一——」才喊到一，「砰！」汽油彈就先炸了，周子驤他接錯了線，汽油彈旁的火藥包先引爆了，顧寶明站在那邊動都還沒動，老天保佑，一旁的汽油沒點著，但是汽油全部噴在顧寶明身上，還好火沒點著。

藍——不然就完蛋了。

朱——不然就燒死了。哇！我真嚇到一個不行，從此不管怎麼樣，汽油彈都不能靠近人，後來汽油彈炸多了，經驗豐富，知道差不多三分之一

的汽油彈引爆時會失靈沒有火，所以我們要備一個輪胎在爆炸點旁邊，輪胎裡面弄一點強力膠，燒一點火作火引，然後汽油一炸，火就百分之百燒著了，要不然有三分之一燒不著，又要重新弄一遍，很麻煩的。那我就把汽油彈移到最後面，差不多五十公尺以外很遠的地方，然後火藥旁的汽油桶一放就兩大桶，「砰！」火光既強又猛，前面奔跑的人都成了剪影，漂亮得不得了。

然而就算這麼小心，還是會有人燒傷。因為我們終究是土法煉鋼，演員在前面衝，汽油彈在後面炸，汽油彈一炸，現場整個都亮起來了，人的剪影感覺就出來了。汽油彈炸的是汽油桶，剛好有一片沒炸掉，就帶著汽油飛到一位演員前面來，「砰！」打到他身上，人就燒起來了。哇！水泥彈帶起的煙霧蓋到鏡頭了，隱約就看到一個火人在裡面跑，嚇得大家趕緊拿沙包往他身上灑，然後趕緊送醫院。所以拍爆破片真是有風險。

中影在拍《八百壯士》時，林文錦是攝影師，我去參觀爆破戲。只看到丁善璽大導演坐在導演椅上，「砰！」我的天，丁善璽這麼重的人都給震飛了起來，周圍五百公尺的窗子全都震動了，蠟像館的蠟像全部都碎掉。

藍──連附近東吳大學的教室窗子都震破了。

朱──所以爆破是很可怕的，因為我們都不夠專業，都是土法煉鋼。《異域》了不起的地方就是沒有軍事支援。

藍——這些有保險嗎？

朱——那個年代哪有保險，全都土法煉鋼。所以都是臨時演員搭配武行來演，臨時演員在後面衝，武行就在爆破點旁等著彈飛，很容易就炸死人。

　　整體來說，我最喜歡的作品還是《異域》，現在看都還覺得不錯，如果有機會，我還想重剪一次，會有不同的想法，會把劉德華的戲給剪短，他的戲其實和《異域》主題沒有太多關連，當初找他就是為了賣錢，他有票房保證。這種東西很現實，沒有辦法，庹宗華演得再好，就算配角個個精彩，還是需要靠劉德華來吸引觀眾。

腳步跟蹌的戰爭史詩宏圖

──藍祖蔚評《異域》

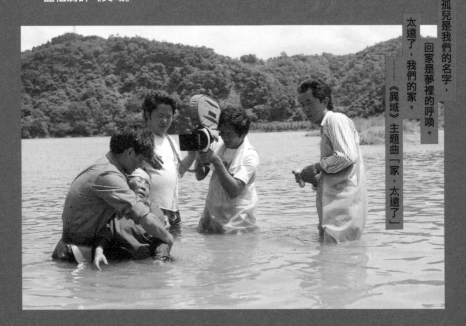

孤兒是我們的名字，
回家是夢裡的呼喚。
太遠了，我們的家。
──《異域》主題曲「家，太遠了」

《異域》是朱延平寄情最深，也最用力雕琢的作品。選材攸關閱讀時的感動，也投射著自身對父權失落的憾恨，以及對家的渴望。

轟然巨響，火光熊熊，眼前建築灰飛煙滅，片瓦不存，這是朱延平最愛的創作起手式：從《迷你特攻隊》、《七匹狼》到《異域》，不論戰爭類型或青春冒險，無不如此，搭設場景悉數毀於剎那，打造不惜血

本的「大片」氛圍，提供值回票價的觀影感受，都是他理解觀眾消費心理後所建構的必備公式。

《異域》從基地房舍悉數毀於火砲開場，訴諸一群被遺忘的人被遺忘的故事，再看著男主角廣宗華帶著一家三口窩在小房間內，小布偶、小安岱一臉木然等待命運安排，吊扇晃轉下的光影散發著窒悶氣息，再聽著他以瘖啞嗓音嘆息著即將搭飛機

回台灣的夢想，「如果發生在五年前該有多好⋯⋯」，都呼應著他有心書寫戰爭史詩的企圖。

除夕團圓的爆竹聲「蒙太奇」著敵軍屠殺的槍火夜襲亦是《異域》愛用的煽情公式：生離死別之苦，不論是老母「睡著」、幼童喊餓啼哭、傷兵攙扶、袍澤分食都是從小人物看大時代的書寫語法，朱延平的敘事策略是先有片刻溫情，再來就是槍砲齊發，多情與無情之別薄如一線，一鬆一緊一熱一冷，撩動觀眾情緒易收速效。例如庚宗華一家人分食美國罐頭的親情小確幸，伙夫頭用美援物資與薑湯討好心儀女子的百般委婉，確實容易被撩動。

《異域》的特色與難處相近於1970 年代《英烈千秋》、《八百壯士》等「愛國」電影專擅的悲劇英雄路數，強調困頓中淬煉磨難的悲壯際遇，只是更加凸顯一路挫敗下走投無路的悲憤。在上級下令：「不惜任何犧牲，死守到底！」和戰士呢喃：「還有什麼好犧牲的，不過就是這幾條命而已。你們大方，反正不是你們的命⋯⋯」的對話夾縫中，觸目盡是傷臂斷腿、濺血繃帶的倉皇狼狽，以及難以求勝，只能從死神手中保全小命的苟且倖生，再佐以死生契闊的淚眼相擁、打蛇吃膽的野地求生、落草成寇翻身做馬賊（我娘死了，家也沒了）的認命梟雄⋯⋯用力鋪陳暈染的孤軍情懷都一逕往悲中還有更悲處加料狂催，為求商業賣座的諸多保險策略，豐富了戲劇情緒，卻因好萊塢印象不時浮現，唯獨少了自家手痕，終究腳步跟蹌。

篤守柏楊原著的情懷，倒是朱延平努力在《異域》再三致意的重點，例如，在批判曼谷達官的酒肉奢華時，不落言荃，只以清癯便衫的不合時宜與不敢盡信的狐疑眼神點出孤臣棄子情懷；例如，在撤回台灣的停機坪上發生口角，敗軍孽子不願折節辱身的硬頸傲氣，在「亞細亞的孤兒」歌聲中毅然回首來時路，都屬低調內斂但勁猛有力的批判。

第三日

許不了以小丑形象深入人心，其一生的大起大落也如同小丑悲喜交織。

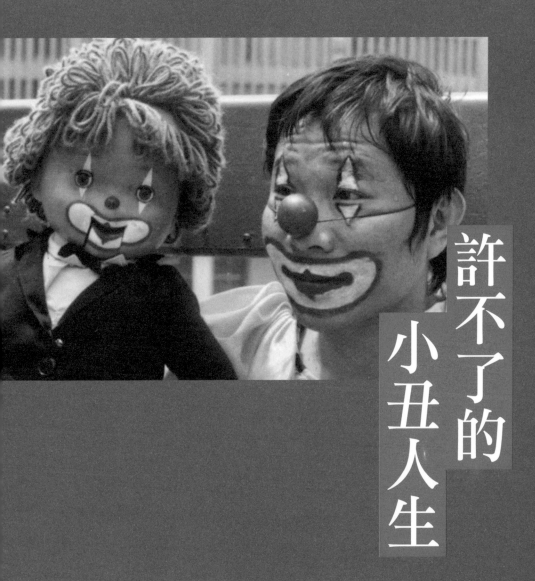

許不了的
小丑人生

藍——談一下，你在哪裡第一次看見許不了？

朱——第一次看見他是在財神酒店。他來見我。

藍——位於仁愛路圓環的財神？

朱——對對，二樓。在我大學四年級的時候，我在幫蔡揚名做副導演。其實蔡揚名給了我很多的機會。我第一次做他副導演，他就丟一本小説《錯誤的第一步》給我：「把它寫成劇本。」我説導演我沒有寫過劇本，他説你不是大學生？很簡單啦。我説：「大學生不見得會寫劇本。」「安啦，你寫，我來教你。」所以他在西門町替我租了一個房間。就在他康定路公司的隔壁，每天上班的時候會先到旅館找我，那邊很多小旅館。

藍——康定路，環保署環保局旁邊。電影公園對面。

朱——對，蔡揚名每天上班之前，就到旅館找我聊一下劇本，看一下昨天寫的，給我一些建議，都是很棒的教導跟經驗，對我幫助非常大。蔡揚名最不同的就是他會放手讓我寫劇本，有的導演不放手。第一次合作《錯誤的第一步》，我就是編劇兼副導演，第一天到現場，我把一切都安排好了，他把我叫了過去：「你看這一場怎麼拍？」我心裡想：「哇！又碰上一個不會拍戲的導演。」我以前碰過很多都只是掛名，什麼都不懂的導演，只會交代我説：「小朱，趕快，鏡頭分一下。」我就是很溜的副導演，很快就會分好鏡頭給導演。既然蔡揚名問我這一場怎麼拍，我就説這一場是馬沙從外面回來，鏡頭可以從腳搖上來，再從時鐘十二點搖下來，然後再開一個全景……講得跟真的一樣。

他聽了一會：「好，正式拍了，來，第一個鏡頭從這裡開始。」我連忙插嘴說：「導演不是，是從腳搖上來。」他回瞪我說：「你導演？還是我導演？」可是你不是剛才才問我怎麼拍嗎？不聽，你問我幹嘛？

後來，我才發現我講了一大堆，他可能只採用一、兩個小地方，譬如說鏡頭會從時鐘搖下來，他其實是有定見的，但也會吸收別人的意見，只是在現場的時候，他會不停地考我問我：「你看這一場怎麼拍？」逼得我都得先準備好，這個學習對我非常有用。以前做副導演，就是導演說了算，我就照導演要的準備好就對了，導演鏡頭一擺好，我的眼睛就看鏡頭後面有沒有什麼東西穿幫？有沒有臨時演員？該要怎麼安排？所有的精神在後面，不必管主要演員，頂多看他們衣服連不連戲。可是和蔡揚名合作不同，只要問我說：「你看怎麼拍？」我就會想這場戲鏡頭從這邊搖過去，人從那邊走過來，把這些細節都講給他聽。他聽著聽著，就愈來愈多採用了一點，但百分之九十以上，還是他自己的。

導演處女作就拍《小丑》

藍——這種工作模式，就意味你也跟著拍了一遍？

朱——那是一種學習，也是鼓勵，他開始可能用到我百分之一、百分之二，後來用到百分之七、百分之八，我就很高興了，哇！導演你用到我的想法。所以我跟蔡揚名是真的學了很多，編劇也是跟他學的。

藍——編劇怎麼教？

朱——他就看我寫的劇本發表意見。他會問我這場戲接到那邊很不順，你不覺得嗎？解釋完道理後，就替我調場次，因為《錯誤的第一步》本身有小說原著，順著結構寫就好，不需要太多創作發想。第二部寫實片《凌晨六點槍聲》（1979），就是百分之百我的原創編劇，他給了我這個機會。

那時候正在籌備《歡樂英雄》，籌備到一半，蔡揚名把我叫到房間去：「小朱，

《凌晨六點槍聲》是朱延平百分之百的原創編劇。

明年 329 大檔期，有一個新院線西門院線，有一部電影你可以幫忙做導演，你編劇都寫了，接下來就是做導演，你就不要多囉嗦什麼了。」我說：「好，那我就寫一個社會寫實片。」那時候最流行的就是社會寫實片，陸一嬋、陸小芬、楊惠姍都非常非常紅，我寫過《錯誤的第一步》，又寫了《凌晨六點槍聲》，心想我應該也算這種類型編劇的祖師爺了吧。第一次試當導演，我就來拍社會寫實片。

飛小李／姍惠楊　（樂伯小）了不許
演主衡領　　　　演主衡領

導演
歐陽俊
執行導演
朱延平

The CLOWN

《小丑》是朱延平與許不了首度攜手的作品。

藍——社會寫實片？很難想像你會拍這種片。

朱——蔡揚名也説：「你不要拍這種，我觀察過你，你適合拍喜劇。」我拍喜劇？我可以嗎？「你可以，我覺得你可以。」他説：「小朱，你要記得一件事情，所有的片種喜劇最賣錢。」他這一句話，幫了我一輩子。但我那時候心裡不平衡，會賣錢的社會寫實片你都留給自己拍，卻叫我去拍喜劇片，但是沒辦法，我只能乖乖去寫。當時我就看到《中國時報》一篇短篇小説〈小丑〉，有一個張姓記者……

藍——張夢瑞。

朱——張夢瑞，對，他寫了一位在脱衣舞場跳舞的小丑故事，媽媽有精神病，他每天化著小丑妝去娛樂媽媽，但在台上都被人家嫌棄，就因為人家要看的是脱衣舞，只有警察來巡視時才輪到他出來墊場，從來沒有受到歡迎，等到上台的那一刻，他聽到媽媽死了，就上去拚命地發洩，

摔自己、打自己、滾弄，竟然贏得了全場掌聲，他寫了這麼一個短篇小說，我看了很有感覺，想把它拍成電影，於是找了張夢瑞買下版權。

蔡揚名給我的預算是五百萬台幣，他自己則去拍《歡樂英雄》，那個戲有王冠雄、夏玲玲主演，大卡司的大片。我就在公司拍《小丑》，蔡揚名問我想找誰演？我說：「《小丑》就許冠文最厲害，我可不可以找他？」蔡揚名當場說不可能，但還是叫製片去談，許冠文的片酬是一百萬港幣。折合成台幣就四百五十萬，整部電影才五百萬，就算真的給他四百五十萬他也不接，因為你是 nobody，只是個小導演，他連個劇本都不會看的，「許冠文沒有，那弟弟許冠英，可以嗎？因為那時候他們兄弟主演的《半斤八兩》紅透半邊天，可是許冠英同樣一百萬港幣，我又是 nobody，劇本都不看，根本沒轍，這時候有人推薦說：「有一個姓許的，他很便宜，兩萬塊就可以拍了，這個人就是許不了。」可是我嫌這個名字太爛了，這麼俗氣，怎麼可能成巨星？所以我的觀念一直是名字要大器，你看許冠文多壯觀，就是巨星的名字，冠文、冠英和冠傑都是，這個許不了……就不行，太土了，但我還是約了他在財神酒店，請他來見我。

藍──你們兩人的命運就這樣改變了？

朱──我們約在二樓見，我先到，然後看到有個人走旋轉梯上來，走到最上層第一階時，突然摔了一個大跟斗，全部的人看了想笑，卻不敢笑出來，他爬起來就這樣子走過來了，「導演你好！」他就過來要握我的手，手才一碰，就抓過我的手親了一下，我嚇一跳，他立刻指著自己的

手說：「自己的自己的，沒有親到你的手。」這種見面禮多奇特！他接著用沙啞的嗓音說：「導演，我很想跟你合作。」我說：「你喉嚨怎麼了？」他那時候在秀場變魔術，「你是作秀做到喉嚨壞掉？」「對，我的喉嚨一直這樣子，但是（立刻轉換成宏亮嗓音），碰到我喜歡我尊敬的人，我這個喉嚨就好了。」他根本從頭演到尾，然後又唱歌給我聽：「昨夜睡不著，吃了兩顆春藥，看你媽媽來了，我抓著她的頭髮……」他就盡唱這些歪歌給我聽，把我笑個半死，身旁的一個女製片丁大姊，也笑到眼淚都流出來了，他就一直逗我們兩人笑，我心裡還是期待許冠文，但是不可能，最後還是因為許不了便宜，勉為其難就用他了。

藍——你給的片酬，真的是兩萬塊嗎？

朱——兩萬還是幾萬，反正很少，絕對不到十萬，不是兩萬，就是五萬，我忘了。但他第二部的片酬我記得很清楚：六十萬；第三部更清楚：兩

百六十萬，而且有錢還請不到了，兩百六十萬是兄弟價，要兄弟才能請得到，因為他一個人就可以扛起五、六千萬的票房，但拍他的戲成本只要四、五百萬就夠了。便宜，是因為場景不是在新公園，就是植物園，要不然就是西門町又或者眷村的破住宅，就在杭州南路有一個眷村，他的戲都在那拍掉的，衣服就更簡單了，一條短褲、一件汗衫，他都演流浪漢嘛，四、五百萬就可以便宜拍完，但是票房可以賣到那時候的五、六千萬。

藍——可是在演出《小丑》之前，已經演過了《成功嶺上》，儘管只是配角，只要他出場，電影就有好戲看。

朱——《成功嶺上》他只是配角，那時候我不知道他可以有這麼大能量，沒有人認為他可以做男主角，最多就是綠葉而已。所以人生該怎麼講？他是真大牌，不像很多假大牌，只是名氣很大，但是作品都不賣錢。

藍——真大牌就是真正會賺錢的人？

朱——他沒有架子，一出來，票房就是幾千萬上億，我見過兩個真大牌，一個是許不了，一個是郝劭文；假大牌就不好講了，好大的排場，動輒來了十幾個保母助理，但是電影票房就一般，絕對打不過許不了。一開始他之所以很便宜，其實是他很想做主角，所以就用了他。

許不了天生搞笑拍戲沒架子

藍──聽說他在拍片現場也是搞笑天王？

朱──我們拍《小丑》時，現場一片笑聲，甚至笑到流眼淚，大家都笑到不能拍。其實那時候我剛入行，很多台語聽不太懂，我不是很會講台語的人，所以我都盯著攝影師陳榮樹的表情看，他講台語，聽得最懂，而且感覺非常準，只要看到他在攝影機後面也哈哈哈笑個不停，你可以放心喊：「卡，好，這個 OK 了。」要是他都面無表情，我也會喊卡，就對許不了說：「芭樂（許不了另有藝名小伯樂，芭樂是諧音），這樣不是很好笑，有沒有再好笑一點的，再來一個。」一切都以陳榮樹的表情來做判斷。

藍──許不了講台語，可是電影都是國語發音？

朱──當時沒有同步錄音，都是事後配音。但他自己沒辦法配音，我找了卓勝利代打，卓仔，卓勝利，前面十幾部都是卓勝利來配許不了的聲音，許不了紅了，卓仔也從配許不了開始走紅，連替他配音的人也跟著走紅。

藍──跟著大牌走，人就跟著紅。

朱──但在配音間裡，我們都笑到幾乎沒辦法繼續工作，譬如有一場哭靈戲，許不了去談條件，哭一次五十塊，掉眼淚一次一百塊，哭到昏倒是三百塊，聽到這些台詞，錄音班的人全都笑到不行，我心想：哇，這

部戲厲害了，沒想到會這麼好笑。

藍——但是，《小丑》有劇本嗎？還是你完全交給他即席發揮？

朱——有劇本，當然有劇本，到他手上就不一樣了，他會加上喜劇的演法。譬如說他要請楊惠姍吃飯，電影中楊惠姍演瞎子，我就設計讓他去殺狗，給她吃狗肉，為了騙狗上鉤，他自己加了很多你想都沒想過，但是非常好笑的逗狗動作。他習慣叫我師父，因為他說電影上我是他的師父，可是我講過很多次，談到喜劇，許不了才是我的師父。

拍片時，我只要告訴他這場戲大概怎麼回事，他就開始設計自己的東西，而且真的好笑。像那個去哭靈還有那麼多種，那麼不同的收費，誰不覺得很好笑？但他告訴我，「師父，哭墓真的有分，有要掉眼淚的，還有哭到昏倒的，這三種價錢不一樣，我都哭過。」我覺得超好笑的，就把它寫進劇本，他就真的這樣演。

藍——所以他很多地方是你靈感的來源？

朱——確實，喜劇方面，他是我靈感的來源。

藍——你怎麼分析他的喜劇本事？

朱——他天生就是一個喜劇人物，他現場坐不住的，他會忙著逗每個人笑，只要人家笑，他就有成就感，是一個很自卑的人。他以前在高雄藍寶石餐廳變魔術，一天就拿五十塊台幣而已，沒念書，也不識字。我後來才知道他不識字，看不懂劇本，前面都沒有發現，合作了好幾部戲之

後才發現，我拿分鏡表給他看，他會說：「你寫那麼草，誰看得懂？你講一次給我聽。」我只好講給他聽，而他真的全背起來了，記憶力奇好無比。

他在拍戲現場，旁邊走過去的路人只要一看到許不了，就會搗著嘴笑著走過去。他會問我說：「師父，好奇怪，我又沒怎樣，他們為什麼要笑成這樣子？」我說：「你本身就很好笑。」他搞笑功力我清楚，但是《小丑》的試片卻讓我傷透了心，弄到我大概十幾年都不看試片，不是不想看，而是我……我沒有辦法看試片，戲拍好了，就你們看，我不去。

藍——為什麼？發生了什麼事？

朱——《小丑》的第一次試片只有三個人，蔡揚名、我和江文雄，江文雄是發行商，花了五百萬買了這部電影，然後一看到片頭打著執行導演朱延平，策劃導演蔡揚名，江文雄就不開心了，逢人就說：「我他 × 的花了西裝的錢，買了一件破襯衫。」你懂嗎？西裝就是蔡揚名，破襯衫就是我。

他就坐在我後面，邊看邊罵說：「真幼稚！」我也覺得真幼稚，可是如果真的那麼難看，為什麼拍片現場，還有配音的時候大家笑不停？我的腦袋剎那就打結了：「原來這些人都在唬弄我，確實不好笑！」

看到第三本的時候，江文雄跳了起來，我以為他要打我，只見他嘴上罵著：「× 你娘！我這瘋子，花五百萬買這個爛片！」人就衝出了試片室，蔡揚名立刻追了出去：「沒有那麼爛啦！」江文雄氣還沒消，

繼續罵：「他媽的，就是大爛片。」蔡揚名安慰他：「這個會賣錢啦！」
江文雄脫口而出說：「這部戲要能賣錢，我站在西門町，給你打三個耳
光！」當時，我還坐在試片室裡面，親耳聽到這種對話，哇！多可怕。

藍——很難想像這種火爆場面。

朱——好火爆，他真的很兇，江文雄那時候有多少兄弟在後面，我只是
個大學生，我嚇都嚇死了，心裡七上八下，怎麼拍這麼幼稚的電影？沒
關係，我可以回大學繼續念書，大學畢業後就去跑跑外務，我們英文系
的很多都去報關行做事。

《小丑》爆紅跌破金主眼鏡

藍——所以你就打算重回校園，好好念書？

朱——是啊，但我好歹總算也做了導演，我就跟全班同學講說，我導了
一部電影，329 請你們看早場，那時候很流行看早場，一大早就把票房
衝起來。班上大概四十幾個同學，想來的就來報名，大家反應都不錯，
可是沒人知道西門戲院在哪裡，沒關係，電影是 329 早上十點半，十點
鐘我們約在萬國戲院見，集合好，我再帶你們走過去。

　　329 當天，我騎著我的偉士牌（Vespa）摩托車去，我拍戲也是騎偉
士牌代步，從中國戲院那邊繞過去，中國戲院當時演的是丁善璽的《碧
血黃花》，林青霞、周紹棟主演，好多人排隊；再繞到大世界，演的是
邵氏楚原執導的《碧血洗銀槍》，哇！同樣也好多人，因為 329 真的是

大檔期；再來到萬國戲院，把摩托車停好，哇！也是好多人，瓊瑤和林青霞的《金盞花》，當時只要是邵氏武俠片或瓊瑤的愛情片，都很能吸觀眾。等同學到齊後，來來來，跟我走，我就帶大家走進巷子裡面的西門戲院，一到戲院門口，我的雙腳就抖個不停，怎麼那麼多人？再一看，哇賽！全部客滿。

藍——完全出乎你意料？

朱——怎麼可能？才早上十點，怎麼會全滿？紅燈全亮？這時候我遠遠看到蔡揚名從人群中衝過來，那是我一輩子都不會忘的畫面，我人生很重要的時刻，「小朱啊！了不起了不起！」聽到他這麼說，我更不敢相

編而優則導，朱延平第一次當導演就拍《小丑》，也是他與許不了結緣的開端。

信，「你說什麼？」「南部更賣，你冠軍啊！來來來，江文雄在對面的咖啡廳等你。」我說：「他還要罵？不是賣得不錯嗎？」「不是，不是，你去跟他見一下。」我說：「等一下，我有這麼多同學，他們都買不到票怎麼辦？」他說：「我請大家喝咖啡，十二點半的票我幫你留。」

藍——你就去了咖啡廳，見了江文雄？

朱——江文雄坐在那邊，就他一個人，嘿嘿嘿一直笑，那種笑真的很恐怖，然後他說：「小朱啊，我就知道這個戲會賣，我為什麼罵你，你知道嗎？你太年輕了，你不要少年得志，一得意就會忘本，懂嗎？來，下一部戲的合約在這裡，你簽一下。我就這樣簽了第二部電影的合約：《大人物》。

藍——一冷一熱，心情很像洗三溫暖吧？

朱——同樣也是蔡揚名公司的戲，兩個合約我都簽了，導演費立刻加一倍，我第一部戲編導六萬，第二部戲的編導費，就給我十二萬。後

來，《大人物》賣得比《小丑》還要好很多，因為許不了已經成氣候了，一個許不了旋風已經颳起來了。

藍——後來有沒有走進戲院去看觀眾反應？
朱——有。

藍——你看到了什麼？
朱——全場都在笑，哈哈哈，哈哈哈，笑個不停，人頭波浪那樣擺過來擺過去，笑到這樣子，許不了就有這種魅力，我也不知道有那麼好笑，就是大家從頭笑到尾。後來的《大尾鱸鰻》也有這種效應，《大尾鱸鰻》的豬哥亮有重現許不了的當年盛況。

藍——可是，前後一隔就三十三年。
朱——這三十三年中間，我都沒有再看到那種人頭波浪的運動，聽到大家哈哈哈這樣子從頭笑到尾，真是一種享受。所以我幾乎天天坐在戲院裡看反應，一直以來，我都會坐進戲院觀察觀眾，直到年紀大了才算了，因為有人會認出我，就討厭那樣。

藍——你進戲院是去了解觀眾看什麼會笑嗎？
朱——對，去看觀眾看什麼會笑，笑點在哪裡？當然，還有一個心情，就是滿足，就是爽。我記得，後來《紅粉兵團》上演，楊登魁也是每一場都坐在戲院裡面，享受那種成就。

許不了與朱延平成為電影圈的
黃金拍檔,合作了多部電影。

藍——是享受，也是替下一部做功課。

朱——楊登魁、馬鴻永，還有蔡松林都會去看早場，《紅粉兵團》是小蔡買的，看到萬國戲院亮出客滿紅燈，他們就說：「都客滿了，我們進去看一下反應。」我是導演，所以也跟著進場，這時發生了一件很好笑的事，江文雄、小蔡和楊登魁都走在前面，但是撕票小姐卻把我攔了下來：「等一下，你的票呢？」「我……我是這部戲導演！」「屁啦，你是導演，我還林青霞呢！」硬是不讓我進去，那個小姐很逗：「你是導演，我還林青霞！」這種台詞我還寫不出來，沒有票不准進場，最後只好打字幕，叫楊登魁出來帶我進場。

我一直都愛待在戲院裡面，這也是接近觀眾的方式，所以我會勸新導演，你要進去偷聽，偷看觀眾的反應，那才是最實在的，不要看影評，觀眾才是最直接的回饋，看影評會沮喪，看觀眾反應會爽，就是這樣。

喜劇手法深受卓別林影響

藍——2019 年有一部好萊塢電影，同樣也叫《小丑》，故事架構跟你的《小丑》，非常相似，就是一個喜歡在舞台上表演，但是完全沒有觀眾緣，得不到回饋的小丑，他跟母親相依為命，也有個愛慕的女孩……這兩個故事，絕對不可能是他抄襲你，但是就在你拍《小丑》的時候，漫威的漫畫大概在 1940 年代前後就已經上世，你的故事和這本漫畫有沒有任何連結？

朱──沒有，完全沒有，完全是張夢瑞的作品。而且好像是真人實事改編，原本是一篇散文，投稿在《中國時報》，我剛好看到，而且那時候我也沒看過這個漫威。

藍──《小丑》的版權貴不貴？
朱──好像是不要錢，有付也是極少。後來我們變好朋友，他常來現場探班，他也很高興作品能夠拍成電影。

藍──好，《小丑》電影其實還有一個話題，就是跟卓別林的《城市之光》很近似的，同樣是流浪漢，同樣有一位盲眼女孩，也有患難情誼，你有參考《城市之光》嗎？。
朱──卓別林對我的影響滿大的。因為我不是學電影的，沒有上過電影課，現場只有蔡揚名教過我，但也沒有教我怎麼拍喜劇片，他要我去拍喜劇，我就去電影圖書館（今「國家電影及視聽文化中心」），看了很多卓別林的東西。

藍──對，我在電影圖書館碰過你兩次。
朱──那時候館長是徐立功。他都知道我要看什麼，因為我不曉得怎麼拍喜劇，所以我一直看卓別林的東西，對我影響非常大。我的記性很好，看過卓別林的電影片段，就成了我腦子裡面的範本，《小丑》應該也是受了卓別林的影響。

藍——對，《城市之光》的劇情就是一個流浪漢想盡辦法照顧瞎眼的女孩子。

朱——對。

藍——所以，你帶過許不了看卓別林的電影嗎？

朱——沒有，他看的是志村健。許不了最流行的、最招牌的咧嘴表情，就是模仿志村健的。他的表演很日本式，他跟卓別林倒沒有淵源，反而更像志村健。

藍——你怎麼請到楊惠姍來演《小丑》？

朱——楊惠姍是鴻揚影業的基本演員，蔡揚名的戲都是楊惠姍。那時候，她很大我很小，所以她等於是幫了我。

藍——她是大明星，有魅力能號召觀眾進場。

朱——對，她等於是降低身分來幫我，之前，我跟楊惠姍合作很多部戲了，因為我做蔡揚名的副導演，楊惠姍是演戲非常拚的女孩，演技沒話說。

藍——面對這樣一位大牌，你怎麼樣指導或要求她演戲？

朱——因為我們年紀相近，私底下會討論電影的拍法，蔡老大比我們大一點，拍戲時總是高高在上，我記得在《凌晨六點槍聲》電影中，楊惠姍飾演一個不良少女，劇情要飆車，可是她不會騎摩托車，也不懂得怎

麼發動引擎，所以勞動很多人教她學騎車。開拍那天，我們土法煉鋼，摩托車前面有一輛貨車，機器就架在貨車上面，要拍楊惠姍飆車過台北橋的戲，楊惠姍才學了幾天就上陣，她真的非常膽大，我擔心出狀況，一直叮嚀惠姍要小心，那時，蔡揚名對我說：「小朱你拍，記得，如果她摔跤，機器不要停！」哇！蔡導這樣交代，我壓力更大了，一開始還有幾個人扶著楊惠姍，陪著她跑了幾步，跑到差不多就放手讓她往前騎。然後她就上橋了，楊惠姍一路就這樣演，我跟機器就這樣一直拍一直拍，到了喊卡之後，我趕快叫：「惠姍煞車，煞車，慢慢煞車、慢慢煞車，鬆油門、開始鬆油門。」這時，其他的人趕緊衝過來，一把抓住她，這才真的煞住了。橋上車來車往，她又拚命轉油門飆車，現在回想真的很危險。

藍──真是為了拍戲不顧性命。

朱──我跟她是有革命感情的，她也一直幫我。因為我第一次做導演，太多事情都不會，都不知道，她真是一個很棒的演員。

《紅粉兵團》顛覆美女形象依然大賣

藍──你後來還跟她合作過好幾部？

朱──好多，很喜歡跟她合作，《歡樂龍虎榜》就有她，《紅粉兵團》也是她最搶眼。

藍——《小丑》中的惠姍非常內斂，跟當紅時豔光四射的戲路完全不同。

朱——我不喜歡跟著別人走他以前擅長的路線，我喜歡反其道而行，以前流行俊男美女，我就希望換成醜男美女，以前人家拍林青霞都強調她的美麗漂亮，我找她拍《紅粉兵團》，我就把大美女弄成男人樣，既是獨眼龍，還做了游擊隊隊長。後來青霞都說，我第一個看出來她有男人味，後來是徐克，從《刀馬旦》演到《東方不敗》。

藍——你要這麼搞，除了要說服明星，還要說服投資老闆吧？

朱——是啊，我記得發行《紅粉兵團》的片商林榮豐就罵我說：「×的，這麼漂亮的人，你把她眼睛弄瞎一隻。」我只好辯解說：「看膩了林青霞的美女形象，換一個沒看過的樣子應該會更好。」果然，票房火紅。

藍——基於這種心態，所以也徹底顛覆了楊惠姍的戲路。

朱——楊惠姍拍我的戲之前，算是豔星。在《小丑》裡演瞎子，而且是一個小女人，很內斂的人。楊惠姍的可塑性非常高，《紅粉兵團》中，她演一個教士，造型非常奇特，金色頭髮往上飛，身上穿著西裝，手上拿了本「聖經」，「聖經」裡面一把手槍，她也覺得很挑戰。楊惠姍演出《歡樂龍虎榜》的武打戲，能翻能打，動作還真漂亮，她真的是很厲害。

《紅粉兵團》集合了楊惠姍、林青霞等當紅女星，陣容強大，圖為在泰國上映時的電影海報。

藍——武打戲都是自己演出嗎？

朱——有替身，但是看不出來。為了這部戲，她還去練武練了一陣子，學會套招，她很喜歡嘗試不一樣的東西，我也喜歡嘗試，覺得跟她合作非常開心。

藍——面對準師母，工作起來有任何壓力嗎？

朱——還好，沒有，老實講跟林青霞有壓力。跟楊惠姍沒有，因為熟。

藍──差別在哪裡？

朱──因為跟楊惠姍熟，我從副導演就跟她每天攪和在一起，她都會告訴我一些意見，拍戲時我也會照顧她，我們已經在一起多少部戲了。所以壓力不大，跟林青霞合作就有壓力，想到明天要拍她，晚上有點睡不著。跟成龍、劉德華和梁朝偉這種超級巨星合作，我有壓力，譬如成龍問我一聲：「導演你要怎麼拍我？」壓力就來了，因為他是那麼巨大的一位明星，你要告訴他怎麼演戲，那個壓力是滿大的，前一天晚上都會想很久。

藍──《小丑》中的許不了，像卓別林，可以一個人獨挑大梁，後來的方正與顧寶明，陶大偉和孫越，有的是患難兄弟，有的是老少配，又很像勞萊與哈台（Laurel and Hardy）的組合，在你心中的喜劇模式，究竟怎樣才靈光？偏好怎樣的喜劇類型？

朱──那時候沒有想太多，一年要拍六部，請問該怎麼拍？劇本都還來不及寫，兄弟押了你就要去拍，沒有什麼深思熟慮，抓了誰就拍誰，反正只要有許不了就夠了。找孫越是因為看了他在電視上的《小人物狂想曲》。我覺得他很好笑，就找他來配許不了，拍了《天才蠢才》，但是票房效果沒有那麼突出，然後就出現虞戡平，新藝城的《大追擊》。

藍──有競爭，有刺激，才會進步啊！

朱──那個時候壓力特別大，因為就是洋狗對土狗，我們算是小成本的土狗片，新藝城則走大投資大製作路線，虞戡平找了陶大偉、孫越、方

正，我只有一個許不了，他們則是來打群架。要對抗新藝城真的不容易，因為他們很會造勢，《大追擊》（1982）就賣得很好。後來把孫越、陶大偉、方正全部挖過來了，因為我的戲多，我一年拍六部，虞戡平一年還拍不了一部，許不了、方正、陶大偉和孫越就變出了《四傻害羞》（1983）。他們四個人出來就天下無敵了，就一統喜劇天下。虞戡平之後就去拍他的經典作品《搭錯車》（1983）了。

拍《劍奴》搶搭香港三級片熱潮

藍──你又間接促成音樂歌舞類型的電影。

朱──那時候對立的氣氛很鮮明，蔡松林跟王應祥是死對頭，就像是今天政黨藍綠對決。你接我學者的戲，就不可以去接新藝城和龍祥的戲，這些人到了我這邊來了，虞戡平就另走別的路。他抓了孫越，孫越也不想再拍喜劇了。

藍──孫越跟你合作的幾部戲裡面，看起來就像是勞萊與哈台式的喜劇翻版，許不了就是那個受盡欺負的勞萊，各種倒楣的事情都會遇上，機關算盡的孫越則像是哈台，每次要整許不了，最後還是會整到自己。

朱──整到自己，沒錯。

藍──所以從結構上，你的喜劇類型其有來自。

朱──其實每一個搭檔都是這樣，你看《阿呆與阿瓜》，那個金凱瑞也

是這種，萬變不離其宗，一個聰明搭一個笨的，聰明的老是吃虧。就像是迪士尼那個什麼老鼠與貓……

藍——Tom and Jerry（湯姆貓與傑利鼠）。

朱——Tom and Jerry 也是這個類型，喜劇是有公式的，有一個大的架構，但裡面怎麼玩就看本事了。愛情片也是一樣，一定是偶遇，然後因為誤會而分開，歷經千辛萬苦，最後又結合了，就看你在這個架構裡怎麼去玩它，但是後來我喜劇拍太多了，拍到最後都空了，我一年要六部，哪有那麼多素材？所以想拍不一樣的東西，只要能拍到不一樣的東西，一定都特別好，因為我特別用心。

藍——能夠創新不重複，其實很不容易。

朱——我希望不要認為我只會拍喜劇，拍《七匹狼》我就很用心，那是一部完全沒有胡搞鬧劇的電影，我已經膩了那種形式。拍《劍奴之血祭劫》（1993）也很好笑，因為我沒有拍過三級片，也沒空去看三級片，直覺認為露兩點就是三級片，那部電影是怎麼出來的？那時候我白天拍《九尾狐與飛天貓》（1993）。那是我第一次拍古裝，花了不少錢搭出很漂亮的妓院之類的景，也做了很多古裝衣服，投資老闆吳敦認為花這麼多錢，搭這麼漂亮的景，只拍一部太浪費了，問我要不要另外再配一部小戲？我說小戲沒有卡司也不會賣，他說現在香港很吃三級片，要我拍三級片。我心想只要不是喜鬧的，我都有興趣，於是就拍了一個三級片《劍奴之血祭劫》，劇情很簡單就是：一個殺手女頭子要殺誰就叫殺

手執行，等他完成任務，就用肉身撫慰他。那齣戲因為白天拍《九尾狐與飛天貓》，有梁家輝、林志穎、張曼玉和張敏這些大咖，晚上接著拍《劍奴之血鐉劫》，工作人員加班，一天就拍兩部戲。

　　《劍奴之血鐉劫》其實是我運鏡最用心的一部電影，因為沒有什麼劇情，就盡量把鏡頭光都打得漂亮一點，是我第一部可以在香港上演的電影。我記得是鄧光榮做發行，那時陳寶蓮在香港還夠紅，香港三級片會先上午夜場，吳敦、鄧光榮跟我去戲院看反應。大爆滿，我初來香港，票房就爆滿，很開心啊。等到電影開演了，剛看到女星衣服脫了，就沒了，一脫就沒了，我一直在玩鏡頭，我想像最美好的床戲就像這樣：一切讓你看不到，若隱若現最美。電影演了快二十分鐘時，第一個觀眾就跳起來開罵：「× 你老母，看不到！」然後全場跟進，diu 你老母，diu 你老母，diu 個不停（廣東話），我還想說香港怎麼回事，這麼激烈，diu 是叫好嗎？那時，我還聽不懂那個 diu 是什麼話。

藍——不曉得 diu 是罵人的話。

朱——對，鄧光榮說我們走了走了，不要再看了，就從後面溜走了，後來才知道觀眾是在罵說 × 你媽的，什麼都看不到！你這個拍什麼三級片？

藍——你為什麼要閃人？你不覺得繼續看下去，才可以更了解觀眾口味？

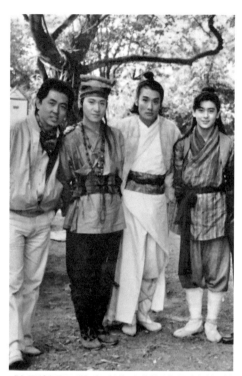
《九尾狐與飛天貓》與《劍奴之血獒劫》同時趕拍,讓朱延平見識到香港電影工業軋戲生態。

朱──現場都罵成這樣了,鄧光榮說別看了,被觀眾發現我是導演,會被打死。

藍──當初拍戲時,為什麼鏡頭要跳掉?

朱──我覺得就是看到就好,就不要,也不想拍成 A 片,我事前沒有對香港三級片做過研究,老闆一聲令下就去拍了,因為是臨時決定要拍的。後來我真的去看了三級片,原來是要清楚拍到乳房,還要去親,還要有動作,兩個人屁股插一根笛子,屁股對屁股⋯⋯要拍這麼低俗,這麼明顯,《劍奴之血獒劫》根本不是這回事。

《劍奴之血獒劫》還鬧過很多笑話。大姊大每次殺人前,都會丟一個圖像給殺手,讓他知道要殺誰。殺手接到圖,打開一看,接下來就要拍那個圖像的特寫,結果竟然是達摩圖像,我氣到罵美術,要他重畫:「不能畫達摩,不能去殺達摩。」好,美術再交出來的圖像,唉喲,竟然是孔子。「╳的,你能不能畫一些不是那麼有名的人,這種人很難殺的!」我都快氣暈了,原來是美術沒有錢找畫工,道具也不會畫,他

就順手拿了本名人畫冊來臨摹，看著達摩像土匪，所以就畫了，孔子也是同樣的道理，反正小道具沒什麼概念，是古代人就好。

藍——一分錢一分貨，想省錢就沒好貨。

朱——《劍奴之血獒劫》預算很低，什麼都要便宜，電影中要一隻鸚鵡，放在另外一個女主角倪淑君的身後當寵物，製片特別交代要便宜一點，不能找貴的，道具點點頭，找到一隻鸚鵡，還有一個架子，正式要拍時再把鸚鵡放上去，倪淑君一開始講話，後面那隻鸚鵡翅膀就啪啪啪，「砰！」的一聲就掉了下來，我趕快喊卡：「怎麼搞的？趕快把鸚鵡放好！」道具趕快再把鸚鵡放定位，倪淑君才又講兩句話，那鸚鵡啪啪啪啪又掉下來了，「怎麼搞的？」「導演對不起，鸚鵡只有一隻腳，站不住，因為要找最便宜的鸚鵡，就只找到腳殘的。」《劍奴之血獒劫》就這樣唏哩呼嚕將就拍完。

憑《天才蠢才》熱賣晉升百萬名導

藍——《九尾狐與飛天貓》也有類似笑話嗎？

朱——《九尾狐與飛天貓》有九個大牌合演，但是多數時候他們都不用見面，誰來現場就拍誰，吳孟達來，就拍吳孟達；張曼玉來，其他八個就替身上陣，帶背影。每個大牌都有替身，全都在現場待命，那是在搶錢，那不叫拍電影，所以我怎麼會珍惜那些戲？我就是想趕快把它拍完，賺到錢就好了。

藍——因此你就見證到一個電影工業，不，搶錢工業的實際運作。

朱——對。吳孟達那時候軋了八部戲，分給我的時間就是兩個小時，張學友有四部戲，梁家輝也有五、六部戲，大家都在瘋狂搶錢，所以我長了見識，也跟過去搶了幾部。我到香港拍的第一部電影叫《逃學歪傳》（1992），把台灣團隊帶過去拍。

藍——你在香港待了多久？

朱——兩年。

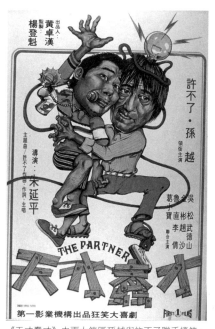

《天才蠢才》由兩大笑匠孫越與許不了聯手搞笑，成績亮眼。

藍——好，再回到許不了，因為他，你的導演費從六萬跳到十二萬。什麼時候變成百萬導演？

朱——《天才蠢才》大賣之後，黃卓漢就來挖我了，他很厲害，他說：「導演，我給你三十萬，一部三十萬。我一次給你一百八十萬現金，一次過給你。」哇，一百八十萬？這輩子我還從來沒聽過，更沒有看過這麼多的錢，那時候我還在讀大學，騎著偉士牌的摩托車代步，那天我只記得拿了一大疊鈔票，放在偉士牌的車子座墊下面。

藍——一百八十萬現金真的很誘人。

朱——六部共一百八十萬，我就用這筆錢買了我第一棟房子，辛亥路那時候的房價三百萬，我一百八十萬就付了頭期款，可是我手邊因此就沒錢了，黃卓漢看到我的窘境，另外又對我說，你只要票房過千萬，我再另外給你十萬獎金。

後來我只替黃卓漢拍了《瘋狂大發財》（1981），另外五部就拍不到了。第一個找他的應該是王羽，想讓我去拍《迷你特攻隊》（1983），王羽開了口，黃卓漢哪能不答應？後來把我又借給楊登魁拍《紅粉兵團》（1982），到最後，他的六部約只拍了一部《瘋狂大發財》。

藍——那些外借的片子都賣錢，黃卓漢有分紅嗎？

朱——沒有，每次同意外借，對方就把三十萬還給了黃卓漢，付給他也就等於付了我片酬。

藍——所以你手頭還是沒錢。

朱——真的沒有錢，外借之後就沒有獎金可拿了，所以我那時候日子過得很苦，每天還是騎摩托車，鬧過很多笑話。

還記得拍《紅粉兵團》時，大牌如雲，林青霞、楊惠姍、彭雪芬，都是最紅的頂尖巨星，另外還有葉蒨文、徐俊俊、程秀英，劉皓怡，再加上許不了，那時候柯俊雄也拍了一個《七武士》（1982）打對台，他們七個男的，我就七個女的，對打結果，當然女的大勝。

有一天收工早，女明星就約我：「導演，我們一起去中泰賓館喝咖啡。」中泰賓館是 1980 年代台北最有名的酒店，我欣然首肯，她們先開車走了，我隨後騎著摩托車也到了門口，卻被警衛擋下：「等一下，你不能進去。你穿著夾腳拖，這邊要穿皮鞋才能進去。」我沒有皮鞋，又是騎摩托車，也沒鞋可換，那時也沒有手機，火大不去了，轉身就走。

第二天，她們質問我：「昨天等你怎麼不來。」我才解釋是因為穿夾腳拖，警衛不讓我進去。過兩天是我生日，七位女星竟然湊錢買了一雙很名貴的皮鞋，還把我叫進房間，說要送我生日禮物，還強調禮物是：「一雙皮鞋一個吻。」我一聽就樂了，好期待誰會來獻吻？拍《紅粉兵團》的時候，我才第一次見到林青霞，哇，真是太漂亮了，我從沒有拍過這麼漂亮的女人，林青霞能親我一下就太好了，結果是葉蒨文，她是加拿大回來的，最洋派的，她說：「OK，我 OK。」其實，重點是要皮鞋送給我，然後再送了我一個吻，這雙皮鞋和這個吻是我這一輩子都不會忘記的，開心嘛。

藍──你還沒有講到一百萬。

朱──好像到了《四傻害羞》我就漲到一百萬了。是裴祥泉公司的電影，我向他要一百萬，他就給了。

酒賭毒癮毀掉喜劇天王

藍——許不了跟你有沒有私交？

朱——私交不多，我們兩個沒什麼交集，因為他會玩的跟我是不一樣的，他去玩什麼我也搞不清楚，反正他就很神祕，拍完戲他就不見了，而且不容易找到他，也常常會遲到早退。

許不了也有他可愛的地方，有一次，他突然對我講：「有一件事你要答應我。」我問：「什麼事？」「你先答應我我才講。」我不肯：「你先講什麼事，是不是又要遲到又要請假？」他還是沒放棄：「你先答應我，我才講，答應我嘛。」他很會向我撒嬌，我也只好答應，接著他就拿出一張十萬塊的支票塞給我，他說：「我一直不知道，你導演費拿這麼少，你買房子後沒有錢了，對不對，所以這十萬元，就算我孝敬你的。」

這個就是許不了，我就接下那十萬，因為我確實也沒什麼錢了，說好的獎金都沒了，十萬可以過過好幾個月，他跟我有這種交情，不是在玩樂上面的，我們收工後都沒有一起出去玩過。

藍——從來沒有？

朱——從來沒有過，因為他玩的那一套不是我的類型。

藍——他玩什麼？

朱——我不知道，聽說賭、喝酒、女人，什麼都玩，他那時候還買了一台哈雷，他因為錢賺得太容易了。當紅的時候，作秀一天就三十萬，所以他一邊拍戲一邊還在作秀，一個晚上三十萬，錢太好賺了，買了台哈雷，下雨天還騎上高速公路，不小心就摔了車，結果車子就不要了。然後，他還買了艘遊艇，前後只開了兩次，就半價賣給方正，他是這麼一個花錢的人，他花錢沒有概念，所以他跟我玩不在一起的。但是他很多事都會對我講，許不了最後拍《小丑與天鵝》（1985）的時候，已經是一個廢人了，全身都是膿包，因為他吸毒打針都沒有消毒，打到全身都是膿包。有一回他還脫了褲子給我看，大腿這邊就兩個大膿包，我嚇壞了：「這麼大的膿包，你不會把它刮掉塗藥嗎？」其實已經沒有用了，後來他挖掉給我看，下面就是一個血洞，不會結疤的，因為他先是吸毒，後來毒品斷了，就改止痛針，渾身上下都是針口。

藍——毒品是誰提供？

朱——我不知道一開始是誰餵毒品，有一次在拍《七隻狐狸》（1985）的時候，在林森北路的一間戶外咖啡廳，都是我們陳設的，還加了一個噴水池，那一天是許不了跟馬世莉演對手戲，我每次拍晚班都會打瞌睡，許不了看了就說：「師父，我有一種針，給你打一針，精神就好了。」我說：「這是什麼針？不能亂打。」他說：「不是，這個針是醫生用的，醫生動心臟手術時往往長達十幾二十小時的，萬一打了瞌睡，病人就死了，所以醫生都會打這種提神針，既然醫生都能打，我們也能打，我幫

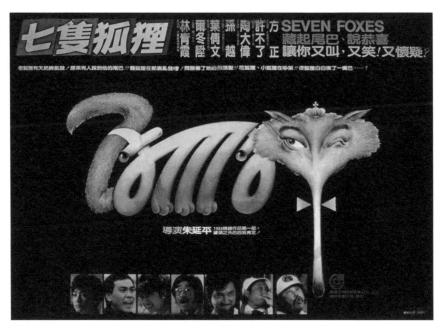

許不了拍攝《七隻狐狸》（1985）時，已經染上毒癮。

你打一針，很厲害的，你就不會想睡。」説完，他就幫我打了一針，打
了之後，我發現人變得很興奮，沒有辦法坐下來，都得站起來，不停走
動。

藍——所以不只是提神，還會刺激你變得格外興奮？

朱——精神非常亢奮。那天晚上，拍到晚上十一點多的時候，我正拿著
劇本跟馬世莉對詞，旁邊有個人對著我們衝過來，對著馬世莉就啪地打
了她一個耳光，應該是秀場恩怨，我和馬世莉與那個人中間有一張咖啡
桌，那個人打完耳光，還順手把那張桌子「轟」一下就翻了。我大叫：

「你在幹什麼!」工作人員就圍了過來,把他押在現場。

回頭一看,對方的人從對街拿著武士刀殺了過來,我又跳又閃,還好沒濺血,沒多久全都進了警察局做筆錄,被砸場了,戲也沒得拍了,回家後,整晚睡不著,早上五點就外出跑步,還是興奮到不行,連著三天都沒辦法闔眼,我就跟許不了講:「這是什麼鬼東西?不能打啊,打了很難過,都沒辦法闔眼睛。」但是他不管,因為他打了以後就能去作秀,他不要睡覺的。

藍——不睡,就讓體力和精神都透支。

朱——他不用睡啊,本來就貪玩,打了針白天拍戲,晚上作秀,整天都興奮得很。有一天,我發現他在後台蜷縮成一團,說是胃痛抽筋,其實是毒癮犯了,我就告訴楊登魁,許不了可能有毒癮。楊登魁想幫他戒毒,找了三個人把他押進一個空房間,裡面什麼都沒有,怕他自殺自殘,大家把衣服脫光了,他在裡面叫吼,三個人輪流押著他,鬧了三天,他平靜了,又開始唱歌了:「石榴花開紅又紅……」又開始唱他的歪歌,坦白說還真好笑。

他在現場就這麼愛唱歪歌,至少有一百多首,他一開始唱歪歌,大家以為沒事了,送飯給他吃,吃完就睡了,等大家都睡了,他就跑到牆邊,把天窗敲破,用破玻璃割腕,大聲尖叫說:「起來,起來,你們看流血了!」一看他流了這麼多血,趕緊送醫掛急診。就在送醫途中,他還會把車窗搖下來,對外大喊:「救命啊,我被綁架了,我是許不了。」這下子,路人全看到了,等到進了醫院去縫傷口的時候,警察就已經把

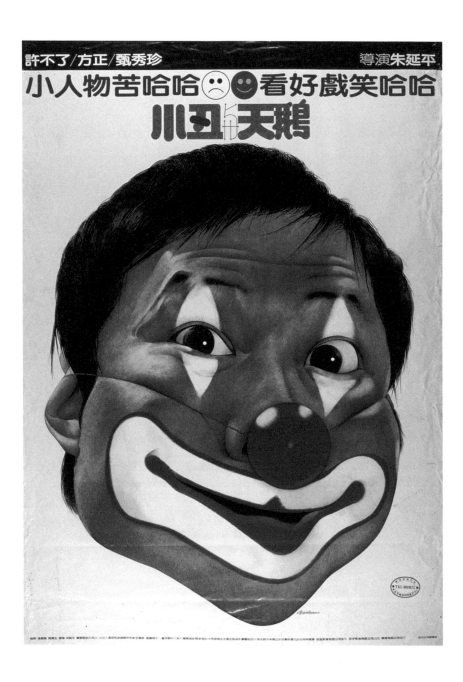

朱延平七日談

醫院圍了起來，好不容易才搞清楚狀況，因為驚動了警方，消息瞞不住了，還記得那時報紙有登：許不了酒醉鬧事，割傷自己。

《小丑與天鵝》成許不了人生謝幕作

藍──鬧了半天，其實都是毒癮作祟。

朱──都是戒毒惹的禍，你看那時候的記者真是好，都不報這種內幕。但也因為新聞上報，楊登魁生氣了，不理他了，他就更加放任，打針打得更厲害，到處打，每次拍戲就躲到後面打，因為他太有名了，給毒的人本來用毒控制他拍戲，後來也覺得再給毒一定會出事，就不再供毒給他。他拿不到毒品，開始去打醫院主意，一進醫院就自報名號：「我是許不了，對，我胃抽筋，幫我打止痛藥，我還要拍戲，請幫我打。」醫生說：「這藥不能亂打……」他才不理：「你……你打就對了，趕快幫我打止痛藥。」因為止痛藥裡面有微量嗎啡。打完一針，再一針，還要再一針，到了第四針，醫生說：「我不能再幫你打了。」人就走了。

　　這一家不行了，他再換第二家，後來醫院看到許不了又來，就關門，不敢打，怕出事……，他就叫司機去藥房買止痛針，一針大概七塊錢，但是賣他都賣幾百塊，他就買止痛針解癮，身上膿包都是打止痛針打出來的，一天打上一兩百針，拍戲時只要一有空檔，他就打針，打到最後，幾乎找不到下針處了。

藍——光是聽你這麼描述，就讓人悲從中來。

朱——還記得拍《小丑與天鵝》時，才喊了聲開麥拉，他就唉呦一下整個人扭曲在一起，我只能喊卡。接下來，只看他拿起針頭打腳背，能夠找到的地方都打遍了，打到全身都打爛掉了，一弄就是血洞，所以現場他的服裝至少要準備四、五套，因為電影拍沒多久，血水就會流出來，戲服一沾到血水就不能再拍了，趕快剝下來拿去洗，再換一套新的。到了最後他已經是個廢人。

　　《小丑與天鵝》有一場戲，他坐在路邊攤，跟他的小玩偶講腹語，本來是要對布偶講他有多愛甄秀珍，但他追不到啊，講著講著他就痛哭起來，然後衝過來抱著我說：「師父，我活不久了。」我說：「你不要亂講話。這是幹嘛⋯⋯」他說：「你要照顧我的小女兒，她才兩歲。」我說：「好好好，你會活很久，你看這麼多人在看你，你是大明星，不要在這裡哭。」他這才把眼淚擦乾。

　　後來我告訴他：「以前我每部電影都有你，拍完《小丑與天鵝》，就不再找你拍，你把毒戒掉，我才跟你再拍。」我真的沒再找他，我的下一部就是陶大偉、張小燕的《老少江湖》

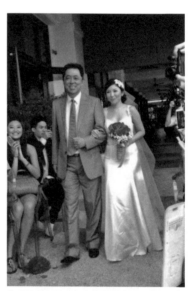

許不了當年將小女兒葉菁廷（藝名葉蓉庭）託付給朱延平，多年後朱延平更以乾爹身分代替許不了牽愛女走婚禮紅毯。

（1985）。許不了還因此氣我，說為什麼不找他，結果他自己跑去找其他劇組，他的條件是：「我來客串一天，一天多少錢，現在現金給我，我就演。」所以他最後客串了兩部戲，《快樂寶貝》（1985）和《寶貝家庭》（1985），《小丑與天鵝》在中南部上映那天，許不了死了，然後這兩部也跟著推出，都號稱是許不了遺作，但都是只客串演一、兩天。

藍——《小丑與天鵝》的開場戲，傅立的音樂幫了很多忙，那個音樂是場中常見的音樂形式，旋律既緩慢又優雅，剛好映照出小丑化妝時候的落寞心情，也是你的作品中，最人味的處理，很催淚。

朱——其實我也想不透，為什麼片頭會那樣子拍，就是突然想用黑白畫面來呈現，《小丑與天鵝》上片那天，南部先上片，投資老闆吳功和郎中（胡執中）跑到中製廠來找我，當時我正在拍《老少江湖》，吳功和郎中對我說：「導演，一個好消息，一個壞消息。好消息是：南部瘋狂大賣；壞消息是：許不了剛剛死了。」男主角在他主演最後一部電影上映前一天過世，黑白片頭好像就在哀悼他的過世，後來我到戲院去看，片頭才剛放完，觀眾都哭了，我聽到好多哭聲。

就是因為許不了死了，大家看到片頭就開始掉眼淚，我的電影很少讓人掉眼淚的，《小丑與天鵝》的片頭就逼人掉淚。冥冥之中，我相信命，我竟然會那樣子拍，而且還是用黑白畫面，然後下一個場景是他在舞台上，被觀眾丟東西，然後他抱著布偶哭，畫面才漸漸從黑白變成彩色。

藍——是巧合，冥冥之中似乎也有天意。

朱——我拍那個場景的時候，還曾經大發脾氣，因為陳設做得很爛，舞台上弄了幾個大彩球。我罵美術說：「×的，你們看過牛肉場沒有？牛肉場哪有這樣子陳設的？怎麼會有這些布條、彩球，簡直像個靈堂。」而且還用黑白底片來拍，拍出來還真像靈堂，冥冥之中，他就是要死在這部戲上。還記得開鏡那一天，照例要上香祭拜，我們還一起高喊口號：「拳打成龍，腳踢洪金寶，打垮新藝城！」

藍——那是台灣電影人迎戰外來電影的必勝口號與心聲。

朱——對，一定要高喊：「拳打成龍！腳踢洪金寶！打垮新藝城。」每次都要唸，因為那是我們的心願和目標，《小丑與天鵝》上片時，正面對幹的就是成龍與洪金寶合演的《龍的心》（1985）。結果，真的把他們打得死死的，還不是只領先一點，票房大概是他的好幾倍，《龍的心》整個就沒了，他以死相搏，一直拚戰到死的那天。

甄秀珍與許不了合拍《小丑與天鵝》，兩人在電影中的情感互動細膩感人。

陳家昱心思細膩編劇立大功

藍——許不了傳奇，真讓人唏噓。接下來請教陳家昱的劇本？

朱——嚴格來說，我以前都不算有劇本，陳家昱是我第一個請來寫劇本的專業編劇，她那時候已經是很紅的電視編劇，「蜈蚣」（吳功）、「郎中」（胡執中）找她來幫忙，我那時覺得喜劇沒有人會寫，許不了喜劇尤其沒有人會寫的，一開始很不屑陳家昱這個女生，結果寫出來的東西還真有料，是許不了電影中比較突出的一部。

女作家的劇本比較細，架構完整就有透過腹語講心聲的橋段，比較文藝。其實拍攝技巧不是問題，劇本才是中心，劇情才是重點。鏡頭玩得多花巧都沒有用，只要你真情演出，劇本好的話，鏡頭放著不動，也依舊動人，所以陳家昱對我來說，是幫助我很大的一個人。

藍——以前你是個人秀，後來變成集體作戰。

朱——懂得團隊作戰時，我已經老了，想法、做法跟幹勁都大不如前了，今天如果重拍《異域》，我也沒辦法拍了，太苦了，穿著雨鞋站在小坪頂爛泥巴裡面，一腳踩下去再拔起來，鞋子就留在爛泥巴裡面了。而且一搞幾天幾夜，每天晚上都拍夜景，又是炸藥，還要燒輪胎，回到家整張臉都被輪胎的煙薰成黑的，怎麼洗也洗不乾淨，去洗髮店洗頭，還問我是不是挖礦的，洗下來整個都是黑水。拍片用的輪胎是我們一卡車一卡車去廢輪胎場搬來的，輪胎最便宜，為了要有戰場的感覺，還得加上煤油去燒，火才大，煙才旺，其實那些黑煙都是戴奧辛。攝影師陳

榮樹因鼻咽癌很早去世，跟燒廢輪胎都脫不了關係。輪胎黑煙飄過來的時候，根本躲不掉，因為人就在裡面，你要安排鏡頭。

藍——《小丑與天鵝》有很多家常的小設計，溫馨動人，比如戲裡面許不了向隔壁鄰居蔡閨討醬油、借菜，蘿蔔菜頭借來借去的，那是你的點子還是陳家昱的？

朱——那些許不了買菜、洗衣服、潑水、撒泥巴秀的好笑戲，都是我加上去的。陳家昱的部分主要在許不了跟布娃娃講腹語的戲。還有甄秀珍去追許不了的那一段感情內心戲都是陳家昱的，我覺得她添加的感情細節非常有分量。

藍——而且她會扭轉一些既定印象的趣味，例如大家都知道是許不了拖累了甄秀珍，結果變成許不了怪罪甄秀珍說：「妳就是會拖累我。」這種主從關係的徹底顛覆，出乎大家意料，而且增添了更多的悲傷氛圍。

朱——陳家昱設計了一個說腹語的玩偶。讓許不了可以對著喜歡的人講真心話，這是我以前電影都沒想過，也想不到的點子。我一直講，我是個老粗，而且是個大老粗，細的東西我也會拍，但是我想不出來。所以一個陳家昱給了我這個幫忙，一個姚奇偉，有他們在戲上的加持，這個戲就會變得比較細膩，有質感。

藍——既然貢獻這麼多，後來卻沒有再跟陳家昱合作，為什麼？
朱——後來我找過她一、兩次，劇本都不合我的意，而且意見很多，會

跟我有些爭執，就算了。

作品挨批下流拍新片反擊影評人

藍──你後來是怎麼惹毛了影評人？

朱──我有一部《報告典獄長》（1988）被影評人圍剿了三十七條罪狀，其實那是一部反諷《監獄風雲》的電影，之後，美國電影《站在子彈上的男人》也是這種片型。

藍──重新把這些橋段拿出來，重新顛覆它、戲弄它。

朱──對，就戲弄它，我安排了一場囚犯拒睡的戲，人家是絕食，我則是拒睡，拒睡就是胡瓜在眼皮上畫了眼睛，看起來像是不睡，其實還是在偷睡，最後張菲典獄長來了：「好，你們不睡，我有辦法治你們，就放影評人推薦的電影給你們看。」結果放的是自家公司出品的《雪在燒》，一放，大家全都睡著了，這一下我得罪了所有的影評人。

藍──所有影評人？

朱──罵我三十七條，就是開戰。那時候年輕氣盛，你在報上罵我，我就在電影上回你，你說幼不幼稚？現在想起來都很幼稚。《雪在燒》是我出錢拍的電影，我都賠錢了，自己消遣一下自己不可以嗎？不行，三十七條，罵我是最卑鄙下流的電影，所以我們就變成了下流幫。

藍——我聽過。

朱——我叫朱下流，曾志偉就叫曾下流，王晶叫王下流，還有一個真正最下流的叫裴下流就是裴祥泉。最早爬出下流圈的是曾志偉，因為他拿獎了。

藍——你有一陣子拒絕我的採訪，是認為我在替焦雄屏主編的電影雜誌採訪你。但我還是打了電話給你，然後你也跟我聊了兩個小時，我就寫了一篇文章，登在《影響》雜誌上，你還誤會我替老焦來寫稿，其實都不是，純粹就是我想採訪你。

朱——我都忘了。但我確實因為老焦，拒絕過《影響》的訪問。因為老焦在《影響》寫了一篇頭版社論，標題說「《異域》：以屎尿起家的導演朱延平，拍了一部所謂叫好的電影」，你看看這個仇結得有多深？我那時候就不接受《影響》雜誌訪問。所以你知道以前恩怨多好笑，現在我跟老焦感情多好啊，一起出席兩岸影展，還一起去腳底按摩，彼此講了很多以前好笑幼稚的事。電影需要這樣子互打嗎？

藍——能夠化敵為友就是你厲害的地方，話說回頭，《小丑與天鵝》有一段票房風波，小蔡跟吳功之間起了爭執？

朱——那是《小丑與天鵝》最後一天最後一場，電影已經演了三個星期，由於許不了死了，票房一直很好，但是小蔡急著要它下片，因為他還有一部許不了演出的《快樂寶貝》，雖然許不了只客串了一天戲。而且，同時王應祥有一部《寶貝家庭》也搶著要上，許不了也只演了一天，《快

樂寶貝》和《寶貝家庭》都想搶許不了的最後人氣，所以小蔡就藉口說《小丑與天鵝》票房不行了，要強迫下片，我想他的盤算應該是已經賣夠了，想另外再賺許不了的下一波。

那時候，吳功和郎中每天就在西門町的公司裡計算著各地報回來的票房數字，還記得《小丑與天鵝》最後一場，萬國戲院還有兩百二十票，收工之後，吳功和郎中就說我們去戲院享受一下那個笑聲，可是走進萬國戲院一看，我的媽呀，全滿！八百多個座位全是滿的，郎中當場打電話給蔡松林：「你現在立刻給我到萬國戲院來，來晚了，你就試試看。」吳功更厲害，直接衝到二樓，萬國戲院的經理還在房間，一把抓住那個經理，用力一扯，衣服釦子都掉了，再把他壓在椅子上，痛罵他說：「×的，你報兩百票，操！全部客滿，你報兩百票，你吃票。」大概十五分鐘後，小蔡匆匆忙忙趕來，吳功和郎中輪番砲轟：「你們吃票……明明全滿，你卻報我兩百票，怎麼賠償？」最後好像是賠了兩百五十萬現金，再多給他們兩個暑假檔，才擺平了這件事。其實吃票的事情屢見不鮮，一定不只這個票數。平時一定也吃，只是到最後一場才爆了開來。

《功夫灌籃》宣傳期強忍母逝悲傷

藍──《小丑》的音樂很有創意，除了開場音樂。小丑到精神病院去看媽媽，然後媽媽摸了他的臉，你大膽地用了一首台灣歌謠「一隻鳥仔哮啾啾」，非常感傷。

朱──那個時候音樂不是傅立。是香港來的音樂家周福良，一部要價五

萬。事先都會準備一大堆音樂，但我說我要加台灣的東西。「一隻鳥仔哮啾啾」是我叫他拿來聽，放進電影裡。《小丑》是我的第一部電影，也是我的人生寫照，小丑上台之前，媽媽死了，這個事情後來也發生在我身上，後來我到中國拍《功夫灌籃》（2008），跟周星馳的《長江七號》打對台，票房不分上下。

《功夫灌籃》票房破億時，我媽媽正躺在台北的加護病房，吳敦則在上海還要再做一波宣傳，要開個破億記者會，我說：「我來不了，我媽媽隨時會走，我沒有辦法來。」第二天我去加護病房探視我媽，她人坐起來了，眼睛發亮，那天精神特別好，因為早上護士幫她洗個頭也洗了澡。接著主治醫生就來了：「唉喲，老太太身體不錯嘛，妳恢復得很好，今天星期六，禮拜一就轉到普通病房去。」我一聽這麼好，就說：「媽，那我明天就趕到上海去，晚上開完記者會，禮拜一就趕回來，到普通病房看妳。」「你去，你去，沒問題。」

剛好周杰倫也在大陸，我就和吳敦敲定禮拜天晚上在飯店開記者會，先在二樓吃晚飯，樓下一樓中堂放了一個好大的籃球架，做了一個大籃框，準備十顆籃球要去投籃，一顆籃球代表一千萬，一丟下去就一千萬，吳敦先丟第一顆，上海製片廠的人接著丟，第九顆是周杰倫，第十顆該我丟。吃飯吃到一半時，我妹妹打電話來了：「哥，媽媽大吐血，你為什麼簽了那個不急救不插管的同意書？」那是媽媽的意思，她特別交代過我，萬一有什麼事就不要插管救了，我妹罵我說：「有得救，為什麼不插管？」我只能說妳是女兒，妳也可以同意插管，妳要插管妳

就插，我掛了電話，很難過，但是現場已經輪到我上場了，周圍一直有人喊著說：「導演該你了，該你丟第十顆球了。」我掛完電話，轉身就去丟那顆球。

接著，上海有所大學聘請我跟周杰倫做榮譽教授，還要在大禮堂放映《功夫灌籃》，我們只要趕映後就好，我們車子上有曾志偉、吳敦和周杰倫，愛熱鬧的曾志偉在車上一直搞笑，我則坐在最後半天都不講話，沒多久，電話傳來簡訊：「媽媽走了。」

九人巴很小，我怕壞了大家情緒，沒多說話，一直到了那所大學，下了車才趕快打電話回台北，確定媽媽剛走了，我就當場哭了，旁邊人還催我說：「導演，快點，電影演完了，要上台了。」我傻愣了一會兒，真想說：「我不上台了。」如果不出席，還要向大家解釋我媽剛死，那個環境那種氣氛，我怎麼開得了口？最後只好硬著頭皮上台，那時，小丑上台前的畫面就突然浮現在我腦子裡，人生竟然巧合到這種地步。

我一上台，整個大禮堂沸騰，周杰倫唱的《功夫灌籃》主題曲放了開來，全場就踩著「功夫功夫」的歌聲起來跳舞，綵帶就一直丟，周杰倫上台就是英雄，我跟著走在他後面，腦子裡一直是《小丑》的畫面，我的第一部電影，二十七年後居然就印證在我身上。

活動結束後，坐回車上，看我又坐到最後一排，曾志偉就說：「你為什麼不高興？賣那麼好，你還不高興！」我這才說：「我媽媽剛剛走了。」哇！全車的人一下全沒了聲音。第二天早上，趕搭第一班飛機飛回台北，是不是人生如戲？活到現在，我特別相信人生都是安排好的。

我沒去讀東吳大學，就不可能做導演，憑實力，我哪考得上東吳大學？我功課根本爛到一個程度，老實講是參加了作弊集團，而且我當完兵，還有加分，所以就給我考到東吳英文系夜間部，如果考到別的學校，我就沒有導演命了。

藍——作弊集團是指聯考槍手掩護作弊嗎？

朱——我剛好退伍下來，有個朋友的媽媽付了一萬八千塊給一個作弊集團，找槍手進場作答，全部四大題都是選擇題，那他先做完以後，把答案抄在一個小紙條上，交完卷就走了，我們在成功中學考試，他走出考場後，就走到窗戶外面，手上拿了一瓶可樂，我們約定了，可樂放下來就是要開始打手勢報答案，1、1、3、2，我趕快跟著畫答案卡，報完第一大題的答案，他再拿起可樂瓶喝，再放下時再開始第二大題……我們就看著這樣抄，就這樣抄進了東吳大學英文系。

以前看了一部電影《雙面情人》（*Sliding Doors*），感觸特別深，女主角要趕搭火車出門，車門關起來的刹那，她擠了進去，是一個人生；沒趕進去只能回家，結果發現老公偷人，最後卻變成一個企業家，成就了另外一種人生。趕上車，可能她就只能一輩子帶小孩。人生就是這樣，我要是那天沒有去找我那個同學，我就不可能念到東吳大學夜間部，也就不會到中影去演死人，人生就是這樣子過來的，是不是一切天注定？

第三日 ― 許不了的小丑人生

緣起與緣滅

——藍祖蔚評「小丑」系列

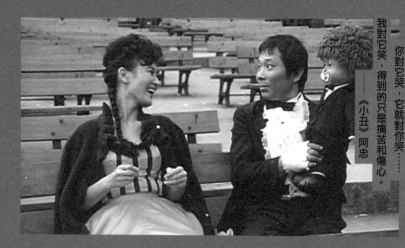

人生就像一面鏡子。

你對它笑，它就對你笑；

你對它哭，它就對你哭……

我對它笑，得到的只是痛苦和傷心。

——《小丑》阿忠

喜劇的靈魂是悲劇，朱延平與許不了合作的歡笑喜劇都根基於生命的愁苦，許不了得年僅卅四歲，他的流星悲情，讓那些歡笑更添傷悲。

《小丑》適合與《小丑與天鵝》對照來看。兩者都由許不了擔綱，《小丑》是他第一次與朱延平合作；《小丑與天鵝》則是兩人最後一次合作，許不了去世之際正值電影上映，小丑結緣，小丑緣滅，人生與電影的對話，是巧合，亦可對位參照。

《小丑》開場戲是許不了在舞台上扭捏作態，模仿卓別林的造型、穿著和拐杖造型，以肚臍點菸，乳房眨眼及拐杖擊臉等丑戲把式自虐娛人；《小丑與天鵝》則是往前推一步，從許不了著裝前素顏塗臉，筆畫抹彩，一位不苟言笑的小丑，隱隱散發的哀苦其實更接近角色靈魂，只是朱延平點至為止，不想，也沒能更往深層挖掘。

《小丑》中許不了扮將肉身血淚照顧盲女的劇情主線，近似卓別林的《城市之光》，然而，朱延平另外

鋪陳了小丑事母至孝卻不得善報的副線，哭笑雜陳的混血結構讓他初試啼聲，即能一鳴驚人。

小丑阿忠習慣在舞台上裝瘋賣傻，卸妝返家依舊不忘謔趣娛親，一句「現在只有你還欣賞我這種表演」，道盡人生失意，也盡現母子情深。後來，兒子前往探視失智後困居養老院的母親，只見母親手撫兒子臉龐，還會取下掛在鼻梁上的小丑紅鼻頭，看似不捨兒子委屈賣笑，隨即卻換抓起橘子朝他臉上抹壓下去，頓時滿面橘汁淚水，此時「一隻鳥仔哮啾啾」樂音揚起，孤鳥阿忠手足無措，任由其他院友戲弄擺布……此情此景此音，在在說明朱延明深諳操縱觀眾感情的技法。

「拙笨」，不論是肢體跌撞或語言應對，都能逗樂觀眾，創造自己就是高演員一等的優越歡欣，然而朱延平為許不了另外添加了「癡愚」元素：《小丑》中，許不了在舞台表演上得知母親過世，沒有嚎啕，反而引母親的生前叮嚀：「要坦誠，負責任。」堅持做完最後一場表演，

不合時宜的「卡卜里島」歡樂歌聲此時出現，讓小丑悲情更加潰堤。

《小丑與天鵝》中別無長技的許阿坤（許不了），對於心儀的阿珠（甄秀珍）也只能透過與布偶對話，傳達「祝妳永遠美麗，事業成功」的心聲，換來布偶腹語回應「永遠美麗，事業成功又怎樣，你又不在我身旁」的嘆息。最後許阿坤淪落在遊樂場鐵籠裡，任憑觀眾投擲水球取樂，不料，阿珠也現身樂園，許不了不想糗態見人，潛入水池閃避，油彩半褪，露顯本色，再也再無可逃，卻能換來阿珠「吃苦受罪我願意」的真情擁抱。

至於兩人最後聯手在舞台上對著觀眾回擲雜物，再以一句「你們有沒有眼光啊，這麼高水準的表演，你們都看不懂」，似乎悄悄回應著《小丑》試片時，朱延平慘遭投資老闆斥罵：「什麼爛片！」的心靈創傷。

第四日

朱延平愛小孩更愛拍小孩，尤其愛捕捉童星真情流露的表情。

天才童星
陪我玩樂

藍——一直以來，電影圈有個講法：兩種戲千萬不要拍，一個叫動物戲，因為你不曉得怎麼控制牠；另外一個是少拍小朋友的戲，因為他們同樣很難配合百分百。你從 1984 年的《天生一對》開始，曾跟四個世代不同的童星一起走過來，一開始是小彬彬，然後湯子同，再下來就是顏正國、左孝虎和陳崇榮三位《好小子》，第四代是郝劭文、釋小龍。

朱——第五代的小小彬也不錯，《新天生一對》跟仔仔演對手戲，我覺得他也演得很棒。

邊拍邊哄逗小孩樂在其中

藍——為什麼小孩子跟你這麼有緣？為什麼小孩子讓你的喜劇長才可以發揮得更加淋漓盡致？

朱——這都是緣分。小彬彬是我第一個拍的童星，那時候我還沒有小孩，一直很想要有小孩，特別喜歡小孩子，第一次看到小彬彬，就覺得他非常可愛，他跟許不了搭配，就演了《天生一對》，非常轟動。

　　人家說小孩子很難拍，其實小孩子一點都不難，你就要跟他玩，你要豁下去，拍小孩跟拍動物是一樣，一個三、四歲的小孩，怎麼可能說：「來，郝劭文我們現在數到三，你就開始演，你就要大笑哦，來，預備開始，一、二、三，笑！」你以為他就會哈哈笑起來嗎？笑，也一定是假笑嘛，所有人都這樣拍，笑得不夠好，就：「再來一個，笑好一點，哈哈哈，笑得真一點，怎麼那麼假呢？」小孩子笑得很累，你絕對沒有辦法拍到他最純真的笑，我每次要拍郝劭文的笑，我都會說：「郝

劭文，待會我把那個副導演叔叔的褲子脫掉，噓，不要講哦。」然後我就跟副導演串通好，他故意把扣子拉開，等我把副導褲子一拉掉，副導演故意大叫：「哎呀，要死了！」他就嘎嘎嘎地笑了起來，就逮到最好的畫面。

　　要哭也是，你不能說：「來，我們要拍哭了，一、二、三，哭！」神仙也沒辦法，四歲小孩子，怎麼可能？我就說：「郝劭文，我們要拍哭戲，你先把對白背好。」等他背好，「好，我們要開始囉，你要哭，哭完講對白哦。」接下來，我就下令：「把媽媽帶走，鎖到蟑螂屋裡面去。」副導演也配合演出兇兇地說：「走！」媽媽就喊：「不要！郝邵文，不要！」副導再加碼：「來，帶走。」她也繼續哀求：「不要，不

要！」小傢伙就哭了，這時我喊：「開麥拉！」郝劭文就邊哭邊把對白講完了，他是個天才，但你一定要給天才一個情境，一個誘因。

等他演完，「卡！好了，不要哭了。」他眼淚一擦，機器換鏡位，來，打光準備，他就開始玩螞蟻，我說：「郝劭文你不要玩太瘋哦，等下還要哭哦。」「你等下再把我媽抓走就好了。」他很聰明，知道他在演戲，他是天才，可遇不可求，不是我的功力好，就是我會跟他玩，我每一次都要想一個不同的噱頭，去逗他笑，逗他哭，逗他做各種表情，去引誘他，所以每回拍完郝劭文，我累到都不想講話，因為你一天都跟小孩子在鬥嘛，他們體力又超級充沛。

中午郝劭文一定要睡覺，吃完飯，大家休息，讓小孩子睡午覺，睡完午覺，他又是活龍一條。我從來不拍晚班，有晚班的戲我拍到八點鐘就一定收了，天黑最多拍一、兩個鐘頭，明天晚上再拍，我不可能拍通宵的。小孩子到了半夜想睡覺，根本不可能演戲。

小彬彬跟郝劭文後來都到香港去拍戲，郝劭文跟釋小龍拍的是向華勝的《十兄弟》，包括鍾鎮濤、張敏這些大牌，他們先拍大牌的戲，就把小孩晾在一邊，而且香港人特別愛拍晚班，大夥早班爬不起來，所以全部都是晚班，吃完晚飯七點鐘才開工，先拍了張敏，再拍鍾鎮濤，兩個小鬼就在現場玩，等到所有大牌拍完後，大牌走人，好了，吃完宵夜，該來拍郝劭文了。

藍──玩了一天，人都已經累癱了……

朱──「起來，起來，郝劭文起來，正式拍了，精神一點……」熬到凌

朱延平七日談

朱延平拍童星戲，喜歡採用玩耍的方式來引導，捕捉最純真可愛的神韻。（圖片來源：吳敦）

晨一點鐘才拍他，你怎麼弄他，郝劭文都笑不出來，只能哈哈，哈哈哈假笑，就是拍不出郝劭文的神韻，抓不到他的竅門，所以是我厲害？還是小孩子厲害？其實還是小孩子厲害，後來我生了三個兒子，我家老二比郝劭文小一歲還兩歲，每天也在片場跟著郝劭文玩，看著郝劭文演，我回家一看我兒子他的表情也不輸郝劭文，自己愈看愈愛，我就說你要不要拍戲？要！那我來一場給你試試看。

　　那天拍的是《白太陽》，後來改名叫《情色》，鄭家榆演一個護士，要幫小孩子打針，一針打下去，小孩子先是哇一聲哭，護士把棒棒糖塞到嘴裡，小孩子就蹦蹦蹦地又笑了，哭其實最簡單，要他笑就很難。我先問：「可以嗎？」兒子答應我：「可以！」到了那天，臨時演員、燈光、攝影全都準備好了，然後兒子一上去說：「我不要。」「不行，家裡講好了，你不要，怎麼可以不要，上去！」「不要，就不要。」我只好把他硬抱上去，一上去，他就哇哇大哭，聽起來好像剛好嘛，趕快拍

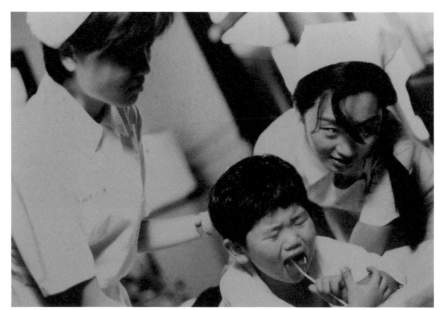

朱延平曾經試圖讓兒子（中）在電影《情色》演出，卻因兒子哭鬧不肯就範而打消星爸夢想。

了就是了，對不起，我拍不到，他的頭都這樣子縮起來，拍不到他的臉，我急著大喊：「頭抬起來！頭抬起來，給我拍一下就好了嘛，我就是要拍你哭嘛，頭抬起來！」他就是不抬，一直這樣子遮著，我於是吼他：「你再不抬頭，我打死你，快點！」他一直哭，我就心急了，話也罵重了，他還真的把頭抬了起來，我就趕快開麥拉，然後一枝棒棒糖塞進去，立刻掉了出來，他根本不會吃嘛。

我一時也沒轍了，算了，想要的效果也達不到，卡了，卡了，不要拍了，心情很壞，一抱起來一看，他尿褲子了，我心裡多難過那時候，我這個爸為了要拍他一個鏡頭，這樣子弄他，弄到他害怕又尿床，他就

不是演戲的料，郝劭文就是，把媽媽帶走，他就哭；有棒棒糖吃，他就笑。我自己的兒子就不行，所以天分還是很重要的，小彬彬也是天才。

藍——你怎麼認識他的？

朱——我看了電視劇《星星知我心》，覺得他很棒，其實，《天生一對》不是我要拍的電影，因為我之前拍的《四傻害羞》和《迷你特攻隊》，大牌如雲，《迷你特攻隊》有成龍、許不了、方正、陶大偉、孫越、林青霞、張玲、王羽、鄭少秋，當年的天王全部在這個戲裡面。那是過年檔，329 檔期我拍的是《四傻害羞》，許不了、方正、陶大偉、孫越、林青霞、鳳飛飛，又是個不得了的組合。習慣了這種大牌陣容，你突然叫我拍許不了一個人，再加一個小孩子，我哪有興趣？

那時候香港的新藝城和五洲世紀兩家公司都想打進台灣市場，都想挖我。我先幫五洲世紀拍了《七隻狐狸》，票房很好，接著新藝城也來找我：六十萬的導演費，外加兩成的分紅乾股，我就答應了。《天生一對》拍片期間我就覺得小彬彬這小孩子一直給人驚喜，我跟他講什麼，小彬彬都有反應，跟他玩，他都做得出比我還要想得好的畫面。

藍——可是《天生一對》距離《星星知我心》已經有一陣子了，小彬彬也沒有那麼小了。

朱——《星星知我心》時他還很小，一直抱在手上，但給人印象很深。過了大概兩、三年，我要拍小孩子戲了，第一個想到的就是他，我告訴王應祥這個小孩很靈，非常厲害，因為我每天回家做夢都夢到他。

藍——為什麼會夢到小孩？

朱——我喜歡小孩，我做夢都是他的笑、他的那個可愛模樣，我是第一次這麼著迷，我拍林青霞我都沒夢過她，就拍小彬彬時，每晚都夢

《天生一對》裡的小彬彬（右）。

到他，所以我就跟王應祥說這個小鬼厲害，王應祥就把他簽了好幾部，也同時給了陳朱煌去拍了一部《新雨夜花》，李小飛跟小彬彬合演。十七天拍完《天生一對》，剪接完了以後，才發現哇！電影不夠長！才一小時十分鐘，另一個老闆小謝就一直罵我，因為他投資了一百萬，他跟我很好，以前我從來都沒有分過紅，他答應我們可以綁在一起分帳，他分百分之二十，我分百分之二十，但是電影才一個小時十分鐘，太短了不能上片，怎麼辦？你回去重看《天生一對》，片頭就是謝文程去補的，他把劇照放在桌上拍，然後搭配那個主題曲「歐伊，嗯躂拉，嗯躂」連唱三遍，畫面來來回回都是劇照，還會晃動。

小彬彬反應靈巧注定大紅

藍——你怎麼帶小彬彬進入狀況？怎麼訓練他？因為一開始，他是個富家少爺的造型，還配上一副大眼鏡，這跟他過去的淘氣形象完全不一

樣，後來卻又變成小流浪漢，跟著許不了在街頭混，一起嬉耍怪，這個強大的落差跟卓別林的《苦兒流浪記》滿相似的，一個大人、一個小孩，這個結構是不是也受到卓別林的影響？

朱——有，畢竟因為這部電影是臨時生出來的，事先沒有劇本，就隨便想個故事吧，我只有一個許不了，從流浪漢下手最快，直接就想到卓別林，然後小彬彬的部分，我就想到「乞丐王子」。

藍——「乞丐王子」？童話故事？

朱——對，反正小時候看過的東西，一旦有需要，就會擠呀擠地擠出來了，我先花了幾個早上時間寫出分場大綱，明天要拍什麼戲，我就在前一晚開始去分鏡頭，根據故事大綱，想好對白及場面。

藍——所以很多是臨時起意的即興創作？

朱——很多的即興，譬如那場喝酒戲，許不了在防空洞裡面一面喝酒，一面還在對小彬彬講什麼第一條件、第二條件，小彬彬則在一旁，邊喝邊玩，他其實是喝水，他很會演，那場喝醉的戲演得多好，我先問他有沒有看過爸爸喝酒？要他就照爸爸喝酒的樣子演，那都是現場想出來的點子，所以戲會不會賣錢？其實都是天注定。

後來自己做老闆拍《忍者兵》，心想以前打工，人家一部戲都可以賺四、五千萬，自己一部戲若能賺個幾千萬，拍兩部戲就可以退休了，所以我就拍了《忍者兵》，偏偏就賠了。

以前拍一部電影，我差不多會分配五十個笑點，如果笑點不夠，

就要添加笑料，希望每幾分鐘就要笑一笑，這一點類似公式。我自己的喜劇片，我會 double 笑料，目的就是想讓觀眾笑死，拍別人的《天生一對》，可能只想了三十個笑點就上了，因為時間太匆促，來不及準備，可是電影完成後至少有八十個笑點，多出來的都是現場臨時加的，而且加了很多，《忍者兵》怎麼拍都不好笑，觀眾笑不出來。

藍——為什麼？

朱——也不知道為什麼，就是不好笑，以前郝劭文搭檔吳孟達一定賣錢，《忍者兵》就不靈，電影就是一個專收小孩子的忍者學校，郝劭文在練劈柴，怎麼劈都劈不破，於是請教要怎麼劈？吳孟達就指著自己的腦袋說：「學功夫不能死腦筋，要多用這，要用這個！」郝劭文說聲：「哦！」就捉起吳孟達的頭往木柴上劈了下去。明明就是很有趣的點子，但是怎麼拍都不對，就不好笑，就是太刻意……拍了四十幾次都不成，拍到吳孟達中暑，好熱的天吶！熱到三十八度，吳孟達熱癱在一旁，一下午都沒辦法拍。

　　一切就類似這樣，點子再有趣，就是拍不到；勉強拍到的其實都不好笑。所以拍戲很奇妙，有時候，第一次就很好笑，大家拍完笑得半死；有時明明想得好好，卻通通拍不到，喜劇是很隨興的東西，沒有辦法精準掌控的。

藍——《天生一對》中的小彬彬，你凸顯了「不合時宜」的喜劇元素，首先，小孩子戴上一副誇張大眼鏡，跟小童星平常的清純、可愛模樣，

吳孟達與郝劭文是朱延平常用的喜劇搭檔。

形成太過世故的對比；其次，小彬彬頭頂著一頂大帽子，但臉很小，吃起東西滿臉都是飯粒，看起來小大人，其實還是個小孩，這種不合時宜的裝扮因此有了喜感，然後，不管是許不了或小彬彬，即使算計得再精明，最後都會遭殃、凸槌、受罪、自虐⋯⋯你很喜歡戲耍嘲弄這些主角，你認為這是必要的喜劇元素嗎？

朱──以前的小童星都乾乾淨淨、漂漂亮亮的，你把他弄得愈髒，而且把大欺小的固定公式改成小欺負大，永遠都 work，都是勝利公式。譬如一老一少兩個人在分錢，你一張、我一張，你一張、我一張⋯⋯明明

是許不了想欺負小彬彬，最後就變成小彬彬欺負他，一旦主客易位，強弱易位，喜趣效果就會出來。

拍完小彬彬之後，我才明白童星的威力無與倫比，拍小彬彬特別舒服，因為我剛拍完成龍、林青霞和鳳飛飛這些大明星的戲，壓力奇大，拍到小彬彬，就整個放鬆，每天看到他就跟他玩，我又喜歡小孩子，完全沒壓力。很多導演大概沒辦法跟小孩子玩，偏偏我就喜歡，跟他玩成一片，所以在拍片現場的時候，小彬彬跟我是最好的朋友。

天才童星可遇不可求

藍——釋小龍出現的時候，因為自己有了小孩，跟他是否又是另外一種玩法？面對不同的童星有什麼差別嗎？

朱——就算我自己生了小孩，還是喜歡跟小孩玩，《天生一對》後就拍了《老少江湖》，陶大偉和張小燕帶了七個小的流浪漢，就是把一個小彬彬加成七個，既然小彬彬配流浪漢的招式有效，就把一個變成七個，《老少江湖》賣得不錯，張小燕也出了她的第一張唱片，她和陶大偉合唱的「歡喜冤家」：「達啦啦啦啦……嘎嘎嘎鳥拉拉……大家都叫她易百拉，到處都看到她達拉哩達拉……」也很轟動。

《老少江湖》的七個小孩中，還有張小燕的女兒貝怡儂，跟著媽媽一起玩。就在拍《老少江湖》的時候，又發現有三個非常厲害小鬼，其中有一個算是老油條了，顏正國，他已經演了很多李行、侯孝賢的電影，他最大，我叫他來做大哥；下面有一個復興劇校出身的左孝虎，第

一次叫他穿皮鞋來演戲，
他一踢，那個皮鞋就飛
掉，皮鞋太大了，他爸
爸說小孩子會長大，買
一個皮鞋要穿十年；然
後還有一個小胖子陳崇
榮。左孝虎在現場很會

朱延平發掘了童星郝劭文（左）、釋小龍（右）的演戲天賦。
《新烏龍院》劇照。

翻，我印象很深，拍完《老少江湖》後就找了他們三人拍《好小子》，
結果創下空前紀錄，KUNG FU KIDS 甚至在新加坡可以打敗許冠文，
我從此就相信小孩子的動作跟搞笑威力無窮。許不了走了以後，我一直
在找替代許不了的元素，直到《好小子》賣座了，我才相信童星喜劇可
能會超越許不了的片子。郝劭文和釋小龍就是另一波高潮。

　　雖然我一直眼睛在看，一直在找人，但也失敗過很多次，例如我
還曾經發掘了一位釋小寶，就是《忍者兵》的主角，因為釋小龍跟吳敦
簽了六年約，郝劭文只有簽三年，三年期滿後，我只能用郝劭文，用不
到釋小龍。我心想，釋小龍也是我開發出來的，少林寺這麼多人，還怕
找不到人嗎？於是就又培養了一位釋小寶，《忍者兵》就是釋小寶，身
手很厲害，但就是不行，就是沒有觀眾緣。能遇到百年難得一見的童星，
就是你的機緣，可遇不可求。

　　郝劭文原本是阮虔芷簽的童星，電視劇的三機作業對郝劭文而言
根本就是災難！郝劭文那時候三歲左右，什麼反應都接不上，每個人遇
到他就崩潰，跟他合作簡直就是災難。

藍——你怎麼找上他的？

朱——有個烏龍茶電視廣告，他演個小和尚，會用滿足的神情和調皮的口吻說：「師父，你要嚐⋯⋯一嚐。」哇！這個小孩厲害！直覺告訴我這個小鬼會紅。但他是阮姐旗下藝人，我就請吳敦拜託阮姐放人，阮姐沒拒絕：「好，你請。」後來阮虔芷一直說眼前有這麼一顆鑽石，她竟然沒有看到？把他當泥巴丟掉，然後我把泥巴弄掉，鑽石就跑出來，賺了不知多少錢吶！

藍——你怎麼改變了他？

朱——郝劭文是看電視看到的，第二天我又去看一個少林武術團來台灣表演，前面都是少林寺拳腳功夫，壓軸則是一個八十歲老頭帶一個四歲小孩上場打了一套通臂拳，噹噹噹噹噹，那四歲的小子跟八十歲老頭打得可愛極了！看完以後，我就直奔後台，問說：「可以簽這小鬼嗎？」「可以！他們家環境不好，送到少林寺去做住持的乾兒子。」

我記得吳敦的長宏公司簽釋小龍一部戲六萬台幣，而且一簽六年，他爸爸聽到六萬：「哇，一萬多人民幣，怎麼可能？」四歲小孩能夠賺到這個錢？

郝劭文和釋小龍拍的第一部電影叫《卜派小子》（1994），由林志穎帶頭，那時候林志穎已經非常紅了，電影上映後票房也大賣錢，後來就用這兩個小鬼拍了《新烏龍院》，聽起來很大膽，其實是有脈絡可循，例如《老少江湖》賣得不錯，但從《老少江湖》挑出來的三位童星合演的《好小子》更破了紀錄；《卜派小子》賣得也很好，但是《卜派小子》

兩位童星擔綱的《新烏龍院》又破了紀錄。

《新烏龍院》大賣一億多，破了國片紀錄，吳敦有發獎金，郝劭文三十萬，釋小龍三十萬，釋小龍爸爸拿到三十萬的時候，手一直在抖，因為折合大概六萬人民幣，那時候他爸爸的月薪才幾百塊人民幣！抖完以後，他問我：「導演，您覺得小龍下部戲開拍之前，還要做什麼訓練？」當時，釋小龍只會打一套拳，通臂拳噹噹噹打得非常漂亮，但他不會套招，大家要配合他，他打這一拳一腳，武行配合倒地，四歲小孩你想他會什麼？所以我就對他爸爸說：「可以多練兩套拳，不要只有一套通臂拳，不夠用！」「什麼拳？」「隨便！獅拳、虎拳、鶴拳、豹拳、蛇拳、猴拳，甚至醉拳都可以！你多練幾種來，我就比較好拍。」

接下來拍《中國龍》，一到現場，小龍爸爸就說：「小龍，來，打給導演看！醉拳！猴拳！虎拳，吼！全部都會了。」釋小龍回去兩個月，真的把這些拳全練起來了！他回家之後，每天四點鐘就被爸爸叫起來練功了！能夠賺這麼多錢，當然要好好練！兩個月之內就練成了七、八套拳。

郝劭文、釋小龍第一次在廣州見面，《卜派小子》跟湖南瀟湘廠合作，有些戲必須在大陸拍，就在向華勝的廣州片場搭了一間房子。那時候已經先拍了一些郝劭文的戲，大家都誇他好棒哦，四歲的郝劭文樂得像個天之驕子。然後大家到白雲機場去接釋小龍，那是郝劭文、釋小龍第一次見面，釋小龍由爺爺帶著，穿了一套不曉得哪弄來的破舊小西裝，還打了一個啾啾（蝴蝶領結），皮鞋也很大，土不拉嘰的，很好笑。等爺孫下了飛機，大家熱情叫著釋小龍的名字，郝劭文就吃味了，四歲就會吃味。

　　我說：「來，握個手，兩人握個手！」郝劭文：「不要！」根本不理他，釋小龍很尷尬，我就說：「小龍，打一套拳給大家看看！」小龍就嚓嚓嚓地打了起來，大家又熱烈鼓掌，郝劭文當場翻臉了：「有什麼了不起！」轉身就走了。後來這兩個小孩成了哥兒們，但你很難忘記四歲就會吃味的表情。

　　釋小龍第一天上工，全家都來看他演戲，第一場戲就要吊鋼絲在半空中飛，小龍一吊上去就哭了，哭得很大聲，主要是害怕，因為高，以前又沒吊過，爸爸在旁邊大聲叫著：「小龍，做個男子漢！不要怕，做個男子漢。」我心想：「才四歲，做什麼男子漢呢？」交代武術指導

《卜派小子》由郝劭文、釋小龍搭配當紅偶像林志穎，果然大賣座。

該怎麼拍，人就先走了。小龍其實配合度高，叫他跳，他就跳！一跳，鋼絲就把他吊飛了起來。

到《新烏龍院》的時候，他已經內行了，因為小龍大概看了一千次《卜派小子》錄影帶，每天起床就要看一次，看多了，就懂了，哦原來是這樣。接下來到現場，只要我說：「來，小龍，你現在眼睛看上面，跳！」OK 了，小龍就會很內行地說：「接下來該吊鋼絲了！」他和郝劭文都是天才，含著奶嘴打天下，噹噹噹一打完以後，就又回頭吸那個奶嘴，說有多可愛就多可愛，所以拍小孩子靈感真的特別多。

片商太善變小學生改封南部王

藍——吳敦分紅，釋小龍三十萬，郝劭文三十萬，你紅包是多少？

朱——整個工作人員三十萬，由導演去發！你覺得呢？我就發給大夥，自己就沒要了，做導演的還去跟人家搶我五萬、你一萬、你兩萬嗎？

藍——那時候你的導演費已經是兩百萬嗎？

朱——呃，我忘了，那時候沒有那麼貴，好像是六十萬，後來有再往上加，加了還不少，那是《刺陵》和《功夫灌籃》。因為中國市場打開了。

到現在有一點佩服蔡松林，他雖然做人不怎麼樣，但是他對電影的敏感度是夠的，我拍《新烏龍院》時心中有點害怕，以前還有林志穎、吳奇隆、金城武這些四小天王撐著，如今沒了他們加持，會不會跟少了許不了一樣，票房跟著就垮了？拍完《新烏龍院》（1995）後，我飛到

173

夏威夷看下一部戲《中國龍》（1995）的外景，《中國龍》是小蔡投資，但他看過《新烏龍院》以後，就一直笑一直笑，笑到學者公司宣傳經理張佩綸忍不住打電話給我說：「導演，你給小蔡看了什麼東西？他跟神經病一樣，一直笑？」

　　過沒多久，小蔡就打電話給我了：「導演，厲害了，這個戲要破紀錄了！下部戲要趕快開拍，趕快，不要停！」他就有這種敏感度，《大頭兵》沒有人要，他要，就大賣，如今《新烏龍院》還沒上，他又這麼樂觀，我打心裡懷疑：他是不是想錢想瘋了？《新烏龍院》怎麼會賣過《卜派小子》？《卜派小子》可是有當紅炸子雞林志穎啊。

藍——是，非常紅。

朱——《新烏龍院》上映當天，我從夏威夷打電話到公司問劇務庾宗民，也就是庾宗華的弟弟，他負責看票房，我問：「萬國戲院早場幾票？」他說：「八百多票！」我當場就說：「×的，阿民，你做電影做昏頭了，看錯了吧？」那時候全台北的戲院早場加起來能有幾十票，就算不錯了，他說：「八百多票，全滿了。」我不信，追著問：「到底八百多少，不會是八十幾票吧？早場能有幾十票就已經很厲害了，怎麼會八百多票？」「真的全滿，導演，不騙你！」我嘴上說：「真的？這麼厲害？」心裡還真的不敢相信，接著小蔡跟吳敦都打電話來到夏威夷說：「哇，破紀錄，趕快拍《中國龍》，要趁熱……」

　　片商都是這個德性，王應祥也差不多，《七隻狐狸》拍完之後呢，我去龍祥找王應祥談，王應祥在泡茶，看見我來了就說：「朱導演，你

要看看新藝城那個《最佳拍檔》第三集《最佳拍檔之女皇密令》那個《女皇密令》，人家新藝城那個就是大學生，你的東西就是小學生，你要去多學學香港人拍的戲。」我記得當時頂了一句說：「人家多少錢拍的？我多少錢拍的？錢差這麼多，當然不一樣。」我心裡很不高興，結果兩部戲過年檔同時上，《七隻狐狸》的票房大概是《女皇密令》的好幾倍！那天初二回娘家，我人在屏東，王應祥電話打來，開口就 ：「南部王在嗎？」我實在是臉上三條線，小學生一下又成了南部王，他們變臉變得比誰都快。

藍──結果一個小學生就打敗了女皇。

朱──我這個小學生把他那個《女皇密令》打得死去活來嘛，所以我常說我們是土狗片，港片和洋片都是外來洋狗嘛，土狗打敗洋狗，就是一個爽。

擅長童星戲源自父愛補償心態

藍──從 1984 年開始，大概有十年的時間，以小朋友為主的童星戲都是你主要的創作類型，小孩子在家裡面得不到溫暖，在外面反而個個生龍活虎，從小彬彬到釋小龍無不如此開始，這跟你自己的成長經驗有沒有關係？這些小朋友跟原生父親都很疏離，跟你的情境有點像，我想問的是，這些跟你的童年心境有沒有連結？這些小孩子其實就是朱延平的投射、變形及發展？

朱──應該吧，其實我自己沒感覺，我從小沒爸爸的。

藍──難道你是小孤兒、小流浪漢？

朱──也不是，父母在我很小的時候離婚，我和妹妹跟著媽媽。

藍──你對爸爸的印象是怎樣？

朱──就沒有什麼印象，有的印象都是不好的，經常半夜睡醒了，就看到爸爸在打媽媽，這個印象非常深。

　　我跟爸爸幾乎沒有感情，我其實是恨他的，所以小時候完全沒來往，直到我做了導演，爸爸才打電話給我說：「你來看看我吧！」我媽則是一直都很防著我和爸爸往來，因為她恨我爸爸恨到一個極點，我媽很辛苦的，我們全部站在媽媽這邊。

　　我從小就很自卑，覺得自己沒有爸爸。尤其寫作文的時候，遇上「我的家庭」或「我的爸爸」這類題目，都沒辦法落筆，覺得自己低人一等，所以我後來非常呵護兒子，喜歡小孩子可能也跟爸爸有點關係，也可能是我本性就喜歡小孩子，拍小孩子也是開心的。

　　以前一度很厭惡拍電影，我講過一個笑話：侯孝賢像是古代名妓李師師，想約他，還要先看你長成啥模樣，夠分量，才跟你吃一頓飯，談談情，很難得約到她吃一頓。我是站壁的（妓女），只要有人來了，就得進去弄一下，沒有辦法選擇客人的，你懂不懂？雖然只是個笑話，但真的沒有什麼選擇的餘地！所以我一度極厭惡拍電影，一聽又要開鏡了，就煩！所以我不會保留電影海報、劇照，留什麼留？每天工作都是

童年時與父親關係淡薄，朱延平日後對兒子極其呵護。

不開心的，只有拍到小孩子的戲，回家才開心。

藍——童年印象的確對你造成相當程度的影響，另一方面這種苦兒流浪的主軸也符合卓別林的模式，剛好把你的成長過程投射在作品之中。接下來想請教你的童星戲，由誰負責配音？

朱——全部自己配，我最討厭大人裝小孩的聲音，卡通片的那些娃娃音，一點都不真實。可是小孩子怎麼懂得配音？我都是現場教他們，我先看好今天要配音的畫面，譬如說：「爸爸，你今天幾點來？」我自己先對著畫面試好，然後對郝劭文說你跟著我唸，我講一遍，他就講一遍，頂多要求再開心一點，或者再溫柔一點。就這樣一句、一句錄進去，必要時還會挪一下位置，從小彬彬、郝劭文、釋小龍到小小彬，全部自己配的，這個聲音才真實，絕對不能找年輕女生來裝童音，像卡通那樣，這個戲就完了。

藍——原音重現，當然精彩，可是事後配音是非常困難的事，一句一句錄，你不嫌麻煩嗎？

朱——不會。一句、一句對著畫面卡進去，我先抓嘴，抓準了速度，就要小孩跟著唸。所以配音進度很慢，要花很多時間去磨，一天只能配一小段。就是先收音，收完以後，小孩先去玩，我們就配著畫面對對看，不行就重來，不行再重來。

藍——《好小子》和湯子同呢？

朱——《好小子》那三人也全部是自己配，湯子同沒對白，因為他的角色是啞巴，就錄他一點笑的聲音，哭的聲音。

被逼軋戲無奈配合不願再回顧

藍——你形容自己早期的電影是土狗片，很便宜就拍掉了，卻意外發展出一個特殊有趣的現象，就是為了省錢，你的場景偏愛就地取材，不是兒童樂園、植物園，就是西門町，當時只圖方便，今天來看卻機緣湊巧保留下三十六年前的台灣，已經消失的兒童樂園或者西門町的紅包場，那些空間記憶都在無心插柳的情況下獲得保留，成為很珍貴的台北空間記錄。我早在 1984 年就採訪過你，當時你就說對於台灣的買花製作深惡痛絕，但你當時如何面對黑道？又如何全身而退？黑道對許不了下手很狠，對你難道就不狠嗎？

朱——我必須說，有些兄弟是講道理，夠意思的，把你當成一起創業的

夥伴，到今天都是莫逆之交；但也有些是不講理的，恐嚇威脅，把你逼死為止，我後來發現愈大尾的兄弟對人愈客氣，愈講道理，反而是半大不小的就很可怕。面對這些不講理的，很簡單，聽話就對了，不聽話，他們就會對付你。我一直都很聽話。

那時候兄弟都在搶我，但我硬是抽出來給徐楓三部戲，我覺得只有徐楓沒有壓迫我，有誠意要拍好電影，所以即使兄弟逼我，我還是排除萬難，抽出檔期給徐楓拍創業作，後來徐楓在我不賣錢的時候決定不再合作，我確實有點難過。可是後來也想開了，你都不行了，你還要人家賠錢吶？對不對？人家也沒有錯，大家現在還是朋友，只是當時年輕氣盛，感受跟現在會不一樣。

許不了為什麼會被打毒針？因為不聽話，他會到處跑，打一針，你就不會跑了。我膽子小，很聽話，我就不用打毒針。要我怎樣，我都答應，排到誰，我就替誰拍片。要我拍戲，我都可以，但是前面有蜈蚣、郎中，有楊登魁、還有吳敦的，你們先去喬，好不好？你們喬好了，要我拍哪一部，我就拍哪一部。

以前還有人拿了槍在我面前裝子彈吶，一面裝子彈，一面就跟你講話，不過還是很多沒有拍成的，就算裝了子彈他也沒拍到。因為你敢在我面前裝子彈，你未必敢在蜈蚣（吳功）、郎中（胡執中）、楊登魁、吳敦面前裝子彈，就這麼簡單：不夠大就輪不到。

有時候去拍片，有兄弟會說：「來，導演，後面車廂打開。」我乖乖打開車廂，他們的刀、槍全都放了進去，我嚇得趕快把車廂關起來，因為警方臨檢不會搜導演的車，所以把武器全放進我的後車廂。

藍——黑道什麼時候出現在你身旁？從《小丑》開始的嗎？

朱——《小丑》沒有，《小丑》根本沒人要，拍完《大人物》，黑道兄弟就出現了。

藍——好，話題回到《天生一對》，你第一次使用「亞細亞的孤兒」這首歌，並不是在《異域》，早在《天生一對》就已經出現了，在殯葬式上，由樂隊演奏「亞細亞的孤兒」看似不倫不類，也還算是 OK，目的在於帶出卓勝利戲耍許不了的笑鬧。

朱——《天生一對》其實是部急就章的電影，你腦子裡有什麼，就拍什麼，用殯葬的場景來搞笑，我記得是《小丑》就用過了，《小丑》中許不了去哭靈那效果非常好，所以我又在《天生一對》再複製一次，那時候是急就章，我其實還在拍別的電影，導演軋戲你沒看過吧？

藍——還沒看過。

朱——因為《男人真命苦》（1984）插隊進來，《醜小鴨》（1984）就停了幾天，我好像只花了五天還是六天就把《男人真命苦》拍完了，因為是三段式電影，我只要拍三分之一而已。你現在問我拍片時有什麼想法，我必須誠實講，我沒有想法，而且我也不喜歡那種拍片氛圍，但兄弟給我的壓力非常大，壓力之下，靈感就一直出來，然後就一直賣錢。兄弟沒有了，我自己做起老闆，那個壓力不見，靈感就沒了，就不賣錢了。所以我常開玩笑說兄弟給我很大的能量，我從來就不認為自己是大導演，我就是無可奈何，我不拍戲，或者戲不賣錢，可能就會有危險，

對不對？上部戲賣到八千萬，兄弟就會對我說這部戲別給我丟臉了，賣八千一百萬就可以了！票房是我能控制的嗎？我只能說我儘量、儘量。所以我的創造過程跟別人是不太一樣的，至於我有沒有真心想創作的？有，就是為什麼我一直講《異域》？不管人家認為好不好，那是我誠心、真心想拍的東西，我付出了感情、想法跟跟感動在裡面，我自己看了還會掉眼淚，那真的很難得，我自己拍的東西往往我都不看第二次的。

藍──《天生一對》的演員裡，還包括武拉運、卓勝利和楊貴媚，卓勝利跟武拉運是台語片演員，楊貴媚那時是新人，你還在婚禮上把她的衣裙都給拉掉，當時用這些演員時有什麼想法？

黑道介入造成的趕戲生態儘管辛苦，朱延平不忘自嘲「兄弟」是他拍戲很大的能量來源。

朱——我很喜歡用台語片的一些演員，因為我以前常常看台語片，我高中的時候不學好，讀了六間學校，記得被成功中學夜間部開除的時候，我媽那時候剛再婚，就留我一個人住宿，怕我跟台北朋友鬼混，就把我送到虎尾，我大伯那邊去。於是我在虎尾住了四個月。大伯在虎尾女中當老師，娶了一個太太，她是本省人，常帶著我去看台語片，就認識了台語明星石軍、白蘭和武拉運。

藍——也有陽明（蔡揚名年輕時的藝名）吧？

朱——有，陽明很紅，所以我每天就騎著腳踏車跟我大娘去看電影，我還看過辯士講解洋片劇情，覺得好笑。我是在高中時接觸到台語片，後來拍戲我用了很多的台語演員，因為接地氣嘛，許不了就是接地氣，香港人看許不了就一無可取，完全不是個咖，石天、麥嘉看完說：「這什麼東西！不能代表新藝城。」完全沒料到後來打敗石天、麥嘉的就是這個不是東西的東西。

新天生一對小小彬「抓雞」成笑點

藍——1984年採訪你時，你說身體原本還滿硬朗，拍了四年戲下來，人已經瘦到不行，而且有肺氣腫，每天咳嗽咳個不停，你嚷著說一年拍六部片子，哪有時間去籌畫，腦子全都空了，還能拍什麼片子？

朱——我那時只有滿心怨恨。

藍──可是你沒有退出，你還是繼續被被壓榨，繼續⋯⋯

朱──沒有辦法退出。因為除非移民一走了之，如果不拍的話，你都不知道自己會變成什麼樣，許不了就是因為不肯拍而被打嗎啡。我肯拍，就不用打嗎啡了。給你打嗎啡無非就是想要你拍戲，如果打了嗎啡，下場就跟許不了一樣了。

藍──黑道有修理過你嗎？

朱──我百依百順，不需要修理我，你們協調好，我就一個人去拍，一年最多就是六部戲，你事前總要籌備，再花一個月拍，總要後製配樂配對白，還有宣傳，需要的時間就這麼多。我的咳嗽就是這樣給逼出來的，以前一天兩包到三包菸，後來媒體要我拍片現場的照片，要手上沒有拿香菸的，我找不到。每一張我都是叼著菸，我就現場一根接一根菸抽，壓力太大，所以我一直咳嗽咳到現在，早上起來剛講話就一直有痰。我戒菸戒了兩年多了吧，但是喉嚨和肺都不會好了，肺氣腫也好不了，那時候人變得很瘦，瘦成皮包骨。

藍──當年的你完全另外一個樣，頭髮很長，很飄逸的感覺，訪問你的時候，你剛拍完《天生一對》，然後小彬彬就被拉到香港去了。

朱──我很看好小彬彬，《天生一對》拍完以後，小彬彬爆紅，王應祥就拿小彬彬當個寶，獻到新藝城去，拍了《全家福》之類的戲。所以我只和小彬彬拍過一部，後來找了小小彬和周渝民，拍了《新天生一對》，我自己很喜歡，是我有用心拍的電影。父子兩代童星，我先後拍了他們

《新天生一對》與周渝民、小小彬合作，是朱延平拍片過程感到最舒服的一部電影。

《天生一對》和《新天生一對》，也算是個記錄。

藍——確實也是你比較成熟的作品。

朱——那是我拍電影以來，最快樂、最喜歡、最舒服的一部電影，因為都在墾丁，飯店老闆是楊登魁的結拜，我住的是總統套房，樓上、樓下有七、八個房間，就兒子、老婆全部帶來，每天早上穿那個夾腳拖、短褲去吃 buffet，吃完再走向沙灘開工，就跟小小彬玩！他爸爸就是小彬彬，我算是第一個拍到父子兩代童星的導演，也不容易。還記得「仔仔」周渝民和小小彬拍浴缸泡澡的戲，小小彬在泡沫下故意抓仔仔的雞雞，仔仔告誡他說：「不可以亂摸，將來要留給老婆的。」第二天記者會上，

仔仔得意地說：「小小彬摸完之後，就知道誰是老大了。」記者再去問小小彬，他回答說：「爸爸的比較大。」全場笑翻。

周渝民的戲很好，每天拍到四、五點就收工了，然後晚上大家就坐到沙灘，全劇組的人坐著吃甕仔雞，一買就十幾隻，大家三五成群喝啤酒，看落日！拍電影這輩子沒那麼舒心過，兒子老婆也都在身旁，我後來極不願意去大陸拍戲，拍《功夫灌籃》、《刺陵》還有《大笑江湖》時，在大陸待了兩年多，舟車勞頓不說，籌備和拍片全都困在酒店裡面，哪都去不了，跟軟禁差不多。年紀一大把了還這麼痛苦，回到台灣拍了《新天生一對》，我就回不去了。

到大陸拍電影是怎麼拍？因為大陸很大，大家就全部住進一間飯店，另外還有兩間辦公室，再加一個服裝間，每天早上大家先去辦公室溝通劇本，討論完，改劇本的改劇本，畫圖的畫圖，跑都跑不掉。

我另外住在比較高級的飯店，早上起床吃完 buffet，車子就在下面接你去上工，忙了一天，回到酒店，你是繼續吃 buffet 呢？還是要叫 room service 呢？這樣子一搞就兩個月，然後拍攝兩個月，後製再兩個月，這半年就像是軟禁坐監，活動範圍就酒店的這麼大一個房間，什麼親友都沒有，晚上也不會想出去，北京到處塞車，想到哪裡都得塞到八點以後才到，最多就到附近電影院看場電影，每天看電視，都是中央台，要不然就看《武林外傳》，我後來會用到閻妮，就是《武林外傳》看來的。好不容易每個月回台灣來一次，要再回去時，心情就很壞，回台灣拍《新天生一對》簡直就是天堂，每天心情都好到不行，回不去了，真的回不去了。

藍——我們今天的主題是童星，但是綠葉也不能不提，《好小子》的老師父陳慧樓就很重要，這位老師父跟三位好小子之間的關係很有趣，你最初的想法是什麼？

慘痛教訓「新就是贏炒冷飯必敗」

朱——《好小子》劇本是湯臣七人編劇組寫的，主要是禚宏順執筆，我加了很多我的東西，就像陳家昱的《小丑與天鵝》一樣，骨架是她的，我加了很多細節，《好小子》也一樣，這三個小孩當中其實只有一個左孝虎會打，陳崇榮跟顏正國完全不會打，所以在拍之前集訓兩個月，租了間體育館，請武術指導教他們動作。

藍——學翻滾踢打嗎？

朱——不，雙截棍，第一個要求就是三個小鬼都要會打雙截棍。

藍——為什麼？想模仿李小龍？

朱——李小龍打雙截棍多帥，我不會武打片，也沒有拍過，但是我會學，《好小子》的武術指導是林萬掌，他試著從李小龍的武打招式做變化，招式也不全然一樣，李小龍是大人，我們是小孩，很多招式不能用，但是可以變，要打出一種感覺，而且全世界都吃動作這一套，新，就會贏，一旦炒冷飯你就輸定了，這是我的概念，我每次炒冷飯的戲都死，像《大頭兵》就是新，當兵沒有這樣子惡搞的，連《報告班長》都是從《大頭兵》演變來的。

藍——這段祕辛以前我沒聽過。

朱——《大頭兵》是延平工作室的創業作，我記得當天我開車去看大世界的晚場首映，車子還沒到大世界戲院，遠遠就看到密密麻麻的人潮，腳又開始抖了，前面已經垮掉了，所以這部戲對我很重要，結果才到戲院門口就看見客滿的紅字，我立刻把車子違規停在木瓜牛奶店門口，結果轉身就看到梅長錕跟金鰲勳。

梅長錕是金鰲勳的精神導師，他們兩個是最佳搭檔，梅長錕出點子，金鰲勳會拍，他們兩個比我還興奮，一見面就抱住我，我問：「你興奮什麼？」他說：「我們想到一個點子：《報告班長》。」《大頭兵》大賣，他們兩個當下就回去弄《報告班長》，我則是繼續拍《大頭兵》第二集——《大頭兵出擊》（1987），加了豬哥亮，更賣。

然後，《報告班長》（1987）也拍完了，雙方的預告片也都剪好了，我們就一起到中國戲院去看預告片，看觀眾反應。《大頭兵出擊》預告片先出，鄭進一演文盲，不會寫字就用畫的，畫了一隻腳，一枚金子，一盞燈，還有兩個奶，以及一把蔥，這是什麼東西？腳、金、燈、奶、蔥合在一起的台語就是「快點回來弄」，全場笑到前俯後仰。

接下來放《報告班長》預告，現場沒什麼聲音，看完出去，小蔡就教訓小梅說：「你看看人家那預告！」結果我講了一句令小梅到現在都感動的話：「《報告班長》會賣！因為我感覺到一個不同的氣氛，而且很好看，我想看。」小梅就立刻就給了我一個感激的眼光，他平常很囂張，沒有服過任何人，但他服我，因為就是我第一個對小蔡說：「《報

告班長》會賣。」果然我先上第一檔，他第二檔，兩部都大賣，那是小蔡最風光的幾年。

藍——電影史上很多賣座電影都張冠李戴，變成你的作品？

朱——有一回去吃喜酒，有位來賓說：「朱導演你好有名，你的《搭錯車》我哭死了。」

「不好意思，《搭錯車》不是我拍的！那是虞戡平的。」

「喔，嗯，哎呀……不好意思！沒關係，你的《報告班長》我也笑死了。」

我說：「那也不是我拍的，那是金鰲勳！」

「哇，這些都不是你的？那你拍過什麼？」

我只能說：「不用問了，不用問了，謝謝，謝謝！」

有一次我到夜總會去，正在唱歌的女歌星脫口就說：「我們現場來了一位大導演，接下來獻一首歌給他，一定很有感覺，『酒矸倘賣嘸』。」坐在台下的我，心裡暗罵，卻也只能說：「不是我，不是我！」每次都要解釋半天，真的很尷尬！唉，因為次數太多，後來我都不解釋了，我都謝謝，謝謝！我認了。

藍——張佩成的《成功嶺上》（1978），有許不了，也是最早的軍事喜劇片，對你有沒有影響？

朱——許不了來找我之前，我根本不知道這個人，我沒有看過《成功嶺上》，《大頭兵》其實受美國電影《金牌警校軍》的影響比較大，它是

惡搞，我也算是惡搞，風格比較相近。《成功嶺上》還算是正規的，沒有惡搞，沒有什麼鋼盔戴在奶罩上，什麼屁股後面整片都沒穿什麼的，我不太敢開軍隊玩笑，怕會被禁演，所以我就自己做了特攻隊的制服，讓罪犯接受改造訓練，這又回到我以前的《紅粉兵團》，所以我賣錢的電影，其實都在複製。

藍——複製歸複製，但是你剛才也強調新就是贏⋯⋯

朱——我不講你想不到，誰看《大頭兵》的時候會想到《紅粉兵團》？《紅粉兵團》是七個女的，《大頭兵》變成了胡瓜、鄭進一、曾志偉、張小燕⋯⋯你如果直接 copy《紅粉兵團》就不行了，你一定要變，窮則變，變則通；《好小子》也是複製，我換小孩子上場，你就不會想到成龍或李小龍嘛，我不講，你就永遠不知道那些招式是哪裡來的。

帶來歡笑就是最高的藝術

藍——拍過這麼多童星電影，你跟誰的感情比較深厚？

朱——郝劭文。

藍——小彬彬不算？

朱——我們就只拍過一部戲，後來他到香港去，沒有那麼深的感情。

藍——但是後來《新天生一對》，他的兒子小小彬進來了。

朱——小小彬也只拍了一部。郝劭文跟我是有革命感情，我從他四歲拍

到十三歲的《狗蛋大兵》，從幼稚園、國小，拍到國中一年級，郝劭文紅了最久。小彬彬和《好小子》都是拍一部就沒有了，小孩子的電影觀眾很容易膩，他們會的東西有限，你得要想出不同的東西讓他們去玩，郝劭文因為一直在我手上，也一直連繫到現在，不時都還在一起吃飯，過年、過節一定喊：導演伯伯，生日快樂，導演伯伯，新年快樂。

藍——郝劭文的魅力至少有三種，首先，郝劭文從小就圓圓滾滾，可愛逗趣的小圓球；其次，經常會冒出一些無厘頭的對白，這些對白是他的還是你的？第三，你給他的空間多大，比其他童星更自由自在去揮灑，你怎麼樣用他這些特色？

朱——他是人來瘋。人愈多，他愈瘋，而且他很享受別人的笑聲，拍片現場大家一定要大聲笑，笑得愈大聲，他的表演就愈 high，而且愈演愈 high，他不會自己想點子，你要先告訴他你要什麼，經過他再消化，最後冒出的童言童語就更好笑。

基本上他四歲的時候就是一張白紙，我就是跟他玩，這一點吳孟達最清楚。郝劭文一到現場，吃完早點，兵強馬壯，來！先拍郝劭文，我一定是先拍他，等他玩累了就沒勁了。要拍他特寫時，就先跟他講，跟他玩，然後機器就開始拍，他就會開始搓我的手，做出很多表情，我們這些表情都拍下來之後，再回頭想，吳孟達該怎麼配合這些表情來演？比如他嘎嘎嘎笑，我就會接吳孟達的出糗鏡頭，所以我都是先拍完郝劭文，再拍吳孟達，他的表情全是配合郝劭文的即興表演，我如果先拍了吳孟達，再拍郝劭文，一切就不自然了，所以小孩子最大，在他們兵強

馬壯的時候，先拍特寫，再去想怎麼運用這些可愛的特寫。小彬彬和小小彬都是同一模式拍成的，所以我會拍到他們非常可愛的表情，那是你想像不到、演不出來的，那就是真實的他，這是我拍小孩子的祕訣，香港人不懂這些，所以拍不出味道來。

藍——但是《好小子》又不一樣了，喜劇元素被抽掉了不少，只剩一點點。

朱——《好小子》跟郝劭文、小彬彬他們不一樣，因為顏正國已經是老戲骨了，很會演戲，左孝虎和陳崇榮也都演過《老少江湖》，都非常聰明。

藍——我還記得《好小子》在萬國戲院上映那天，戲院前的廣場全都擠滿了人，即使下雨了，大家也還撐傘去排隊，《好小子》那時候還帶動了小朋友的學武風潮吧，你怎麼看待那個時候的跟風熱潮？

朱——其實我沒什麼想法，就是覺得這個戲會賣錢。很多人說童星會變壞，我覺得未必，郝劭文就很乖，巴戈和張小燕都是童星，也沒有變壞啊，對不對？顏正國是個不好的例子，但是他現在也轉回來了，這個跟他當不當童星是兩回事，他不當童星，可能也會走到這一步，他的個性衝動、喜歡強出頭。也有人說小孩子看了《好小子》都只想打架，其實很多小孩子看的卡通、漫畫和遊戲也都強調功夫打鬥，但我不覺得這有什麼不好。

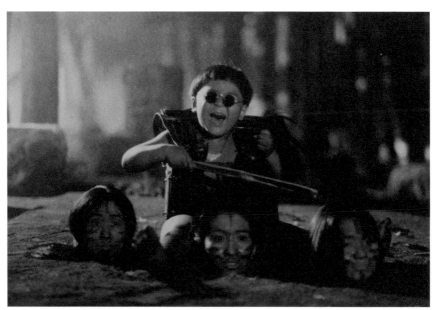
郝劭文渾然天成的喜感，被朱延平喻為天生的演員。

　　郝劭文其實是天生的演員，是老天給的禮物，我也沒教他什麼，他天生就有這麼多逗笑表情，有的人是你怎麼逗也逗不出來的，像我的兒子就逗不出來，他一看鏡頭就傻眼了，郝劭文就會嗯嗯嗯變出各種表情，所以跟小孩子拍就是一個緣分，可遇不可求。後來，郝劭文長大了，回復了本性，變得有點害羞。但是他在大陸還是有拍不完的戲，不時接一些電影或電視劇，2020 年他就拍了三部網路電影，一部都幾十萬人民幣，在台灣你哪裡賺得到這個錢。

　　老實講，拍童星戲成本最小，又最容易賣錢，你拍成龍的電影，賣成這樣子也賺不到錢，因為光是他拿的片酬就佔了大半，梁朝偉也要

千萬港幣，錢都給他了，小孩子最簡單，片酬不貴，他們就拍了，CP值非常高。

很多人罵我的小孩子片，沒照顧到教育意義，我就覺得電影是娛樂，能夠做到教育意義當然很好，但我不黑不黃，也不殘暴，我愛溫馨的，喜歡有個 happy ending。

還記得奧斯卡得獎電影《大娛樂家》（2017）的片頭寫著：「能夠帶給觀眾歡樂，就是最高的藝術！」我就把這句話放進手機裡，不管你怎麼想，我都已經不在乎了，以前還會跟影評人鬥，或者還會想去拍一些給影評人覺得有意義的電影，那時候的我真的很幼稚，如今長大了，都不計較了。

以滑稽笑彈拆揭政治地雷

——藍祖蔚評《狗蛋大兵》

「你們偷我的地瓜，我要去告蔣總統！」

「抱歉，他是外省的，聽不懂你在告什麼！」

《狗蛋大兵》應該是朱延平創作人生中最具政治批判力道的作品，因為他從語言切入觸及了歷史／政治記憶，透過語言的唐突與荒謬，把恥辱與不愉快轉化成為笑柄，揶揄戲弄，卻又句句打中政治罩門，極盡滑稽本色。

《狗蛋大兵》片名是個組合詞，「大兵」指的是吳宗憲和吳奇隆為首的海防班兵，「狗蛋」則是海防部隊旁有所小學，最調皮也最搞怪的學生就是郝劭文飾演的廖勾誕。全片承繼著朱延平《大頭兵》的軍營諧鬧（例如用「軍隊廁所是用來洗的，不是用來拉的」嘲諷軍中表面文化），以及《新烏龍院》的「好笑文」，「臭屁文」傳統（例如用「考九十分的同學連戰、陳水扁、朱高正、馬英九正和趙少康未來是國家棟梁，不及格的朱延平、王晶、曾志偉則是國家的敗類、寄生蟲」消遣政客和娛樂名人），這類無厘頭的集錦趣

味總能製造歡樂，卻又以政治地雷最為爆笑。

政治地雷集中在蔣家政權和國語政策兩大軸線。

先以蔣總統聽不懂台語，民眾只好捲著舌頭學講「吃葡萄不吐葡萄『皮／屁』」的「台灣國語」開場，然後兵分兩路，有時是「一二三木頭人，一二三你家死人」的唇齒諧謔，有時是「以身作『賊』」的諧音消遣，有時更還有手持彈弓擊發石頭說：「我發誓不是我，我發一二三四」，帶出國語政策時期，誰講台語就要掛上「我愛說國語」的牌子當鬼的處罰，再發展到台語「幹」字究竟是不是髒話的詭辯：「有何貴幹、幹什麼、苦幹實幹、說幹就幹的『幹』又是什麼意思？」諸如此類機智趣味，一直都是他最擅長的朱記幽默。

更犀利的爆點來自於蔣總統的連結。先是把軍事口令「稍息後，不敬禮解散」改成「稍息後，反攻大陸」；繼而在小學課堂上，不管是作文寫作或者心得報告，只要能夠扯上「反攻大陸」或者「蔣公萬歲、萬萬歲」都能得到高分及讚揚，這些橋段不都能讓四五六年級生想起黨國思想洗腦的往事？

最匪夷所思的則是國歌狂想曲。國民黨主政時期強烈主張民眾聽到國歌就要立正，狗蛋卻靠著以木笛吹奏國歌逃避家法處罰，逼到父親連吃飯、如廁都得立正，氣到脫口而出的「死人國歌」，都被他一狀告向警察，換來「小事變大事，大事變殺頭」的嚴密警告，荒誕不經的政治揶揄到了朱延平手上輕易就換成了笑聲，至於當年的血淚辛酸也只有識者知之了。

編劇郭箏提供了不少政治素材，但他坦承主要點子還是來自朱延平，畢竟所有笑點的納編增刪都還是導演說了算。值得一提的是《狗蛋大兵》中還穿插了戀愛平行線，先是郝邵文暗戀楊小黎，繼而吳奇隆暗戀翁虹，一句「愛情改變一個人的命運」發展出「愛情改變一群人的命運」，把狗蛋與大兵的故事連成一線，也是朱導作品中人物情節能夠彼此呼應的秀異之作。

第五日

豬哥亮在《大尾鱸鰻》中表現出色，並為其演唱主題曲。

豬哥亮的黑暗之光

藍——今天要談豬哥亮，請先從你們的合作淵源開始？

朱——那是《大頭兵出擊》，「大頭兵」系列的第二集。他客串兩天，由於第一集《大頭兵》有請他演出，他沒答應，後來《大頭兵》混音的時候，專程請他來看試片，因為小裴跟他作秀上有一些來往，就請他來看這部他不演的電影。

豬哥亮看了非常喜歡，就對身旁的人說：「這個本來是我演的。」我看到他有點惋惜的樣子，就對他說：「那你第二集要不要來？」他那時候非常忙，而且無心演藝，就是只顧簽「大家樂」，每天都在想明牌，根本不想工作，因為他喜歡第一集，所以答應來客串一下。他非常屬害，很有喜感，但是第一天拍戲，差點拍不下去，那是他跟曾志偉互相調侃的一場戲，一個是香港節奏，快到不行；豬哥亮則有自己的一套台灣節奏，兩個人根本搭不起來。豬哥亮客串一位很雞婆的教官，負責訓練曾志偉這些天兵，什麼都要管，劇情就是曾志偉想整他，豬哥亮再整回去。

配合大牌軋戲電影十天內拍完

藍——兩人各懷鬼胎的冤冤相報確實很好笑。

朱——那一場訓練戲是曾志偉騎著馬，手持長槍要打飛靶。但是曾志偉人矮，騎不上那匹高馬，就先蹲在地上，假裝看地上有什麼東西，於是豬哥亮也跑過去，跟著蹲下來看，曾志偉就順勢踩著豬哥亮的背，跨步上馬，再拿起長槍，得意地「卡卡」兩聲上了膛，揚長而去。豬哥亮被踩了以後很火大，拿了一個鐵鉤，上頭還有繩子，就勾在曾志偉的 X

腰帶上面，曾志偉往前騎了幾步，「砰！」地一聲，就被拉下馬了。

曾志偉上了馬，拿起槍就要子彈上膛往前衝，但是豬哥亮沒理他的節奏，只顧喃喃自語說：「這個矮子他壞透了，恁爸（lin-pē）要給他一點顏色看看⋯⋯」慢條斯理地講著他的台詞，讓曾志偉只能在馬上一直等，一直哈哈哈地乾笑，因為他感覺到鐵鉤還沒勾上，不能走，演到他已經演不下去了，豬哥亮都還沒演完呢，最後只有分開來拍。

豬哥亮後來跟廖峻的合作也是一樣。劇本中，豬哥亮和廖峻偷偷摸摸往外溜的時候，按照劇本，豬哥亮要說：「吼，你放屁！」，廖峻說：「我哪有，我沒有。」豬哥亮正式拍的時候，他自己就加詞說：「嗯，天空飄來一股異樣的氣味，有『土豆（花生）』加上奶油的味道，你一定吃了花生醬。」他就是不願意講「放屁」，廖峻等不到他的詞，只能說：「緊啦，緊啦！」結論就是每個人遇到豬哥亮都要他「緊啦」，他就一個人演他的。後來我就明白該怎麼拍豬哥亮了，他沒辦法跟別人同框演對手戲，拍他特寫就對了，你愛講多久，就讓你講多久，將來要怎麼剪，我再來決定，因為合作了《大頭兵出擊》，後來再拍《天下一大樂》（1988），七天就拍完了。

藍──全部七天？

朱──全部大概十天，豬哥亮只給七天，他那時候輸很多錢，小裴就拿了一大把錢請他出馬，好像一、兩百萬，他答應給七天的檔期，拍得完最好，拍不完也就只有這七天了。《天下一大樂》又是一部急就章的作品，原因是蔡松林計畫在過年檔推出陳俊良執導的《新阿里巴巴》

（1988），陳俊良的《新桃太郎》（1987）替小蔡賺了很多錢，就讓他繼續延續神話傳統，還到阿拉伯出外景，齊秦，王祖賢擔綱主演。蔡松林非常厲害，他一看試片就知道《新阿里巴巴》不適合上過年檔，靈機一動，就找小裴要我十天趕出一部賀歲檔的戲，最好再加個豬哥亮，小裴就拿了錢去砸豬哥亮，《天下一大樂》就是這麼出來的。

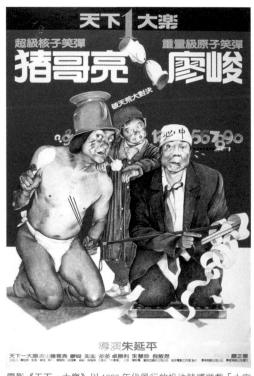

電影《天下一大樂》以 1980 年代風行的投注賭博遊戲「大家樂」熱潮為背景，主角豬哥亮與廖峻聯手演繹當時簽賭成風的社會百態。

　　檔期定了，可是電影要拍什麼呢？那時候台灣人最瘋大家樂，拍大家樂就對了，接著蔡振南來跟我聊主題曲，就聊出了「什麼樂」，由蔡秋鳳主唱。那首歌很紅，電影還沒出來，主題曲已經紅到大街小巷都在唱，還記得我的電影公式嗎？「電影賣錢，歌一定好聽；電影不賣錢，歌一定難聽。」這是屢試不爽的鐵律，《天下一大樂》就靠歌打下江山了。

藍——可是十天就要拍一部電影耶，那你哪有這麼大的勇氣跟膽識在十天之內產拍一部戲？你要怎麼準備和運作？

朱——也沒有什麼特別運作，就是硬要上了，一定要趕出來就對了。

藍——這次怎麼讓豬哥亮發揮的？

朱——我很會拍這種幾天之內就要拍完的戲。先從吳孟達講起，我們第一次合作是到香港拍《逃學歪傳》，我不認識他，他也不認識我，吳孟達那時候有八部戲在軋他，檔期都以天來計算，我就對他講，你給我三天檔期，我給你天價八十萬港幣，吳孟達就來演個訓導主任。

　　到了現場吳孟達也不跟我多講什麼，反正，我只要他拿出招牌動作，因為他是內行高手，知道觀眾吃什麼，我就剪他這些動作就好，我一直要他換衣服，演完一場，喊聲卡，換一套衣服就繼續演，一套一套戲服換著演，三天就拍完所有的戲，他後來看片發現從頭到尾都有他，他就說跟我算三天是吃虧吃大了，從此他再也不肯跟我論天計酬，要就是一部，兩天拍一部是一部，十天、二十天也沒關係。

藍——意思就是八十萬港幣是客串的價碼，他要拿主角的錢？

朱——是的，他要拿主角的錢，我這種作業模式是過去跟成龍、劉德華和鄭少秋合作時練出來的，我拍《迷你特攻隊》時，都是只給三天、四天，最多五天，我要拍到他們好像是從頭演到尾。

　　《迷你特攻隊》開鏡的時候，片名叫《熱鍋上的鈔票蟲》。陶大偉的劇本，因為王羽找我拍，我沒有東西，陶大偉有個劇本，就拿來用

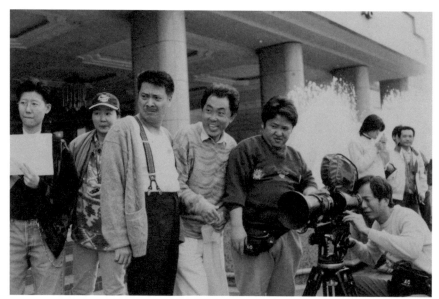

為了配合吳孟達、豬哥亮等大明星的短暫檔期，朱延平練就了十天內拍完一部電影的絕活。

了，演員原本只有陶大偉、孫越兩個人，王羽有意見，嫌卡司太弱了，要加我的班底許不了、方正，當然也不能沒有女主角，所以林青霞就加進來了，但是王羽不滿足，他還要加上主演電視劇《保鑣》走紅的張玲。過兩天，他又再加一個因為「凌風高歌」正在走紅的高凌風，結果拍了兩天高凌風就失蹤了，他惹出了社會案件，人就不見了，高凌風沒了，那個角色也無疾而終。

等到電影拍了三分之一，王羽又找我到碧富邑喝咖啡，下個禮拜再加一個角色，「加誰？」「成龍！」我沒拍過這麼大咖的演員，他說：「我告訴你，全世界版權我都賣了，男主角就是成龍。」你敢說不嗎？

《迷你特攻隊》時，成龍就來五天，角色的名字叫「陰魂不散」，隨時會蹦出來，隨時就不見了，連戲不連戲都不礙事，壓力來的時候，你自然就會有對策。

最後王羽又對我說要加個鄭少秋的時候，我快崩潰了，本來第二天要拍女兒國的戲，女兒國當然沒有男的，但是王羽說鄭少秋來台灣剛好被他抓到，所以明天找他客串一天。我哀求：「王導演，這個戲已經夠大，成龍、林青霞、許不了、方正、陶大偉，你還要再多大的陣容？」他說：「這個可遇不可求，鄭少秋，你想辦法。」他就走了。結果，女兒國裡就硬是出來了個鄭少秋，他演女兒國的幕後老大，出來先講了句：「萬綠叢中一點紅。」接著又講了一大段台詞，就被一槍打死了。

我不能拒絕，不能說不要，我必須在這麼短的時間裡拍完老闆給的人，你就是硬要把他湊起來，有點像拍八點檔，每天拍每天改劇本，誰也不知道明天要拍啥？會有誰來演？都不知道怎麼拍完的，記得殺青那天，我開了車子走在高速公路上，真的就放聲大叫。

千萬片酬武術指導的童年祕辛

藍——被逼到牆角邊，自然就知道怎麼跳牆？

朱——對，我就是那樣給訓練出來的，後來大家知道我的厲害，拍戲都不算天數的，改算整部戲，隨後的《九尾狐與飛天貓》，張學友、張曼玉那八個演員大概只碰過一、兩天面，照樣大賺錢，也因此開啟了我跟程小東合作的機緣。

程小東是個天才，我從他身上學到了非常多的東西，他的片酬很貴，好幾百萬港幣，但是他只親自拍三場戲：開場，打；結局，打；中間再來一場，其他都是副指導代勞。他第一天來拍《九尾狐與飛天貓》時，到了現場就一直躺著睡，因為他同時軋三、四部戲，已經累到不行了。我心想，拿那麼多錢就只在睡覺怎麼行，於是催他：「小東，起來了，要拍了，大家都在等了。」他就起身交代弄個四線鋼絲，然後左邊搭二十階高台，右邊十五階高台，反正就是要飛過來飛過去，這麼一弄一早上的時間就沒了，他就回頭繼續睡，你根本搞不過他。

但是程小東非常厲害，他的設計確實高明，踩這邊、踩那邊，人一下子就飛到樹上去了，非常漂亮，我看過丁善璽拍王祖賢《飛越陰陽界》（1989）的鋼絲戲，不過是刺兩刀，武行就要拉動鋼絲讓她飛起來，一切都要在一個鏡頭裡完成，可是怎麼拉怎麼晃，都不漂亮，王祖賢被吊得死去活來。

程小東則不然，明明是這個人東踩一下西踩一下就飛了，他就只拍腳的特寫，也不是真的腳，就拿一個鞋子穿在手上拍特寫，就這樣啪啪啪地輕鬆上去了，你根本看不出來是手穿著鞋子拍的，然後再吊一個人在樹上，幾個鏡頭一接，人就乾淨俐落又漂亮地飛到樹上去，而且他有個祕密武器：乒乓球。

藍──乒乓球？

朱──他用的是廣角鏡頭，然後找顆乒乓球，綁上鋼絲，外面再罩上一塊大綢布，直接蓋在鏡頭上面，然後鋼絲咻地一拉，乒乓球上去了，布

也上去了，你好像就看到一個人影飛上去了。所以我說程小東是天才，太厲害了，但價碼實在太貴，所以後來再拍小孩子戲時，我就找他的副手馬玉成接手。

程小東最好笑的一件事就是《功夫灌籃》，吳敦拉著我去殺他的價，他要四百萬港幣，以武術指導來講根本就是天價，吳敦要他算便宜一點，因為這次不是武俠片，而是籃球片，運動片，小東說：「我沒辦法，我最低價就是四百萬港幣，因為別人都是這個價錢，如果算你便宜的話，我的世界都完了，其他人也是大哥。」「你放心，我不會講。」「不可能，你一定會講。」兩邊吵到面紅耳赤，最後程小東說：「你付不了，我就不能拍你的戲，大哥，我對不起你，你就找別人好了，別人便宜嘛，我就是這個價碼，大哥不要再講了好不好。」

吳敦那個臉脹得好紅好紅，他有高血壓，最後吳敦狠心咬了牙：「好，給你這個價錢，但是小東我告訴你，你要給我新東西，不能再給我舊東西，老招拿來混。」「大哥，這個沒問題。」程小東很豪氣地說：「你的戲，我一定是最新招式，想破頭都要幫你搞出一些以前都沒有看過的招式。」

雙方敲定了，電影就要拍了，偏偏小東又接了《投名狀》，他打電話給我要求讓他去軋《投名狀》，他說沒辦法，人家現金放在桌上，他抗拒不了。小東畢竟是個人才，我們又是好友，就對他說：「小東，你賺那麼多錢，花也花不完。有什麼用？」他這才透露了悲傷的童年往事。

原來，他爸爸是名導演程剛，小時候沒人照顧小東，程剛跟誰相好，就把小東寄到那位阿姨那邊，阿姨通常懶得照顧他，他只能自己找出路，每天看到阿姨家附近的雜貨店裡有很多小孩去買零食，他身上連半毛錢都沒有，那時候他最想吃西瓜糖，五毛錢就可以買好幾顆西瓜糖，那天有個小鬼買了西瓜糖之後，掉了一顆在雜貨店門口，他就先過去用腳踩住西瓜糖，左顧右盼發現沒人，就把糖踢到水溝裡面去，直到晚上再回來用手撈起西瓜糖，用水沖洗過：「你知道，我把糖放到嘴裡的那一剎那有多甜美，我發誓這輩子要賺錢。」聽完這個故事，我只能說：「你去接吧！」這是小東自己對我講的故事。

可是他拍《投名狀》跟陳可辛有一些爭執。小東急性子，非常急，事先招式都已經設計好，打頭打手打腳，他比誰都清楚，知道鏡頭要怎麼跟才會好看，一般攝影師就未必接得上來。但是陳可辛不要套招，他就要實打，小東說：「不要套招，你找我幹嘛？要實打，誰都可以，只要殺下去就好了。」

小東不開心，就來找我訴苦，這時有個人闖了進來要見他的偶像程小東。這個人叫甯財神，《武林外傳》（2006）的名編劇，本名陳萬寧，他心目中最棒的電影就是程小東執導的《倩女幽魂》，愛死了甯采臣，所以就把自己的藝名取做甯財神。甯財神也是個天才，腦子就像電影圖書館，所有人的電影都能倒背如流，連我的《七匹狼》都如數家珍，因為這一次見面，我就找他寫了《大笑江湖》。

正當甯財神在崇拜偶像時，吳敦進來了，對著小東說：「馬上要拍了，你不要忘記，你答應我的事，沒有給我新東西，你試試看，你拿我那麼多錢，要給我新東西，知不知道！」等吳敦講完話，人走了，小東忍不住也唸了起來：「×的，我也是個人，每個人都要新東西，我哪那麼多新東西？」我說：「小東，你不能這麼講，你拿的是神的價錢，你就是神，怎麼可以拿完神的價錢，就變成人了。」這下他才大笑釋懷。

藍——程小東的武打設計確實為那個時期的港片帶來生猛活力，應該還有很多不傳之祕吧？

朱——老實說，他拍的打戲是很會投機取巧，但是出來的畫面卻又漂亮到極點。有一回我去替麥當傑補拍《流星蝴蝶劍》幾場戲，有一場是楊紫瓊出場，我想用八個人扛著轎子進場，氣勢才壯觀，而且這八人都會輕功，不是走在路上，而是踩在樹上飛，然後轎子炸開，楊紫瓊就飛出來。我把想法告訴小東，還拉著他去找有樹林的外景，結果小東說：「樹，不用了，你想飛到樹上，在地上拍就可以了。」

　　因為八個人再加上轎子，既大又重，根本沒辦法用鋼絲吊到樹頂，也沒沒辦法彈跳，於是他在現場鋪了好幾條軌道，砍了很多樹，把樹枝插放在軌道上面，八條好漢就扛著轎子在地上往前跳，插了樹葉的軌道往後急拉，轎子原地不動，現場再開大風扇猛吹，樹葉搖，轎子晃，攝影機用仰角捕捉，視覺上轎子就像是在空中飛的一般快速前進，所以我說小東是天才，我從他那裡學到很多的東西。

藍——程小東的《功夫灌籃》怎麼過關的？

朱——打得真漂亮。周杰倫愛拍打戲，但我對小東說杰倫的戲要分開來拍，要他一次打七天，太辛苦了，你拍一天打的，我拍一天文的，一天打一天文，讓他可以調適一下，但是杰倫很興奮，一直說沒關係，他可以每天都打。還記得第一天拍打戲，杰倫照著小東的指示出手，不對，你沒有力，第一拳就 NG 了二十幾次。

第二天早上該我拍周杰倫騎腳踏車過一座古橋的戲，我要日出的景，所以通告是五點，現場六部機器全部架好，把橋也封了，周杰倫化完妝坐車過來，要兩個人扶著他才能下車，人都快癱了，他看到我說：「好里加在今天沒拍打戲。」再也不是那個誇口連著七天都可以打的人了。可是，《功夫灌籃》的開場酒吧打戲，打得實在漂亮！

程小東跟袁和平不同的地方在哪裡？袁和平很慢，程小東很快，袁和平適合王家衛這種導演，拍一部戲都拍好幾個月，甚至好幾年，慢慢琢磨，而且袁和平只拍本來就能打的人，像甄子丹和楊紫瓊；但是程小東專拍不會打的人，把他們的武術造詣拍得跟神仙一樣，《笑傲江湖 II：東方不敗》的林青霞、《英雄》的張曼玉都不是真會打的人，周杰倫其實沒有武術底子，被他塑造得神乎其技，真的是一個天才。徐克離開程小東以後，作品就沒有那個味道了。他跟徐克是絕配，都是古代人，聯手打造的武俠意境，真是了不起，談電影沒辦法忽略程小東。

藍——話題回到豬哥亮，雖然你最討厭片商那個賣花制度，但也因此造就了你早期電影那種大堆頭明星組合的現象，你也試圖讓你每個演員都

有表現空間，如此一來，你的電影就很像是短劇大集合，不需要有前因後果，也不講究必要與必然性，每一場戲，只有熱鬧，大家又覺得好笑就好，娛樂效果第一，不必管邏輯通不通。而且你的多數都是電視走紅的土狗大明星，要怎樣才能把他們力量再發揮出來？

朱──喜劇最難拍，你要沒有喜劇這根筋就做不到，王家衛也拍過喜劇，好不好笑大家很清楚；陳可辛也知道拍喜劇最容易賣錢，但不是每個人拍得好喜劇，導演跟演員都要有喜感，缺一不可。

　　通常是我負責想點子，演員要把它昇華加強，我想了一個 60 分的點子，交給豬哥亮和吳孟達，就變成 90 分；交別人演，可能只有 40 分。小孩子可遇不可求，喜劇演員也一樣，我真的運氣很好，碰到這麼多天才的喜劇演員跟小朋友，否則我也無能為力。我確實會拍小孩子，但是沒有遇上郝劭文，我也拍不出那個味，我的那些點子也就沒能變成 100 分。

　　跟豬哥亮合作，我會先告訴他大概，說明這場戲他要怎麼樣，他就會融進他那一套，結果就非常好笑，包括胡瓜、曾志偉、吳孟達、顧寶明、許不了、陶大偉、方正和孫越，我很珍惜跟這些喜劇明星的合作，因為他們都是天才，我沒遇上他們，也就沒有今天的我了。

瘋狗班長顧寶明發功變神醫

藍──既然提到顧寶明好了，「大頭兵」系列其實他是真正的主角？
朱──對。

藍——當初怎麼選了顧寶明？怎麼評價和他的合作因緣？

朱——一開始都叫他寶哥，後來發現他沒比我大多少，就改口叫寶明了。寶明是一個很會演戲的人，有舞台劇的底子。他是最早適應攝影機，跳到電影的舞台劇演員，比李立群和金士傑都早。舞台劇演員動作很大，就怕台下觀眾看不到他，但是電影有特寫鏡頭，有放大功用，動作太大就假了。寶明很細緻，《大頭兵》裡他那演那位瘋狗班長，整人的、被整的，所有的笑料都寫在他臉上。

他也是一個有道行的人，他信道教，有師父，熱心助人。張小燕拍《大頭兵》時，常喊腰不舒服，每次休息的時候，顧寶明就會說：「小燕姐，我幫妳。」手就隔著她的腰弄了幾下，然後一直打嗝；他知道我的眼睛常常過敏不舒服，也要幫我弄一下，拍戲現場，他就喜歡弄這個，事後我問小燕：「妳有感覺嗎？」小燕其實沒什麼感覺，但不好意思，只能說好多了。

他第一次顯神蹟，是我們到青康藏高原拍《傻龍出海》（1989），顧寶明、廖峻和卓勝利三個男的，帶著第一次演電影的女主角岳翎，然後，有個化妝師罹患高山症，吐到痙攣，眼睛和臉色整個發白，看來得要緊急送醫院，結果顧寶明進去房間就嗯嗯嗯一邊打嗝一邊運氣治療，十分鐘後那個女的完全好了，大家把顧寶明當成神醫，我還對他說：「寶明，我不知道你真的有本事，以前都以為你在唬弄大家。」

第二次是我們去夏威夷拍《中國龍》，住到華航的一間酒店，聽說有點不乾淨，然後郝劭文就中邪了，先發高燒，又翻白眼，眼睛就這樣子一直跳，像恐怖片《大法師》一樣，郝媽媽嚇死了。我們先到美

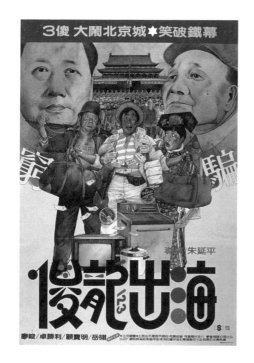

國軍醫院看病，美國醫院貴得不得了，吃了藥也沒有用，顧寶明就打電話回台北向師父請教，然後就叫工作人員去買了銀紙，還有一些水果供品回來，師父在電話那頭教他咒語，他就現場對著郝邵文唸唸唸，唸完以後郝邵文睡著了，燒也退了，很奇妙。

那天晚上，那個東西轉向隔壁釋小龍那邊，釋小龍開始也翻白眼了，先是胡說八道，然後又開始打拳亂舞，顧寶明又趕快到他房間作法，然後釋小龍就倒下來了，睡著了。那個東西就來來回回在郝劭文與釋小龍之間轉，寶明施法壓了一下又發作，《中國龍》在夏威夷是這樣子拍完的，回程經東京轉機回台北時，我牽著郝邵文走在最前面，郝邵文走走又吐了全身，直到髒東西吐完之後，才完全好了。

藍——拍戲遇上髒東西時有所聞，真有此事？

朱——拍戲確實經常遇上這種事情，一點都假不了。所以我後來對寶明說：「寶明，你會作法，我不能得罪你，否則我就完蛋了。」寶明人很好，只回了我一句：「去你媽的。」後來因為吳孟達成了固定搭擋，吳

顧寶明（第一排正中坐者）以「大頭兵」系列中的瘋狗班長形象，逗樂無數觀眾。

孟達和郝邵文以及釋小龍拍了五、六年，就比較沒有跟他合作了，但我
們還是好朋友。

藍──寶哥在《大頭兵》看起來表情很嚴肅，規矩都是他訂的，卻又是
出糗最多的人，不管是脫褲子、掉褲子，或者炸彈開花，最後都會炸到
他身上，也啟發了後來的《報告班長》類型？你當初的構想是怎麼樣？
只要修理或惡搞威嚴的人，就很有喜劇效果嗎？

朱──對，永遠就是一本正經、外表嚴肅的人，愈被整，愈好笑。而且
這種看來嚴肅，其實好色又愛貪小便宜的角色，是一款喜劇公式。《大

頭兵》是延平公司創業作，一早上到咖啡廳吃完早點，就一路寫到晚上了，那時候靈感很多，也寫出了比較完整的東西，每個角色都有個別的設定。

豬哥亮走紅魅力全靠一張嘴

藍——這說明了你的電影中何以會沒頭沒腦就出現一些人，然後再悄悄消失。曾志偉來來去去，後面就不見了，《大頭兵2：大頭兵出擊》最後閱兵時候也突然蹦來裴海正、伊能靜等三個女生，這種賣花制度有效嗎？台灣民眾吃這一套嗎？

朱——當時觀眾是吃這一套，多數人看到卡司就會買票進來了，不是只有我一個人這樣拍，差別在於靈不靈。許不了也有別人拍，就不賣；小彬彬也有別人拍，就沒有那個效果，就像《紅粉兵團》七個女的，一個男的；小梅就找了金鰲勳拍《七武士》，七個男的，一個女的，同樣也是那種大堆頭、大組合的《豪勇七蛟龍》（1960）的概念，他有王冠雄、柯俊雄、陳觀泰、柯受良、喜翔和姜厚任，一打對台，輸贏立見。我常說拍一部九十分鐘的電影，你一定要想好兩分鐘以上的預告片，不惜任何代價要美化它。

我有一種決戰預告片的認知，先想好預告要怎麼呈現每位大明星，要翻滾，或者撞車，所有燦爛的畫面都要放進這兩分鐘內，只要拍到這些場面，就不會太失敗，就算不賣座也不會很慘。

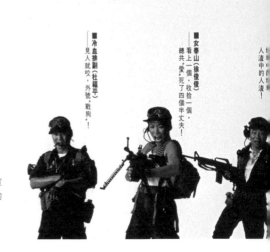

●出品人：蔡松林 ●策劃：姚奇偉 ●製片：

■女泰山（徐俊俊）
看上一個，收拾一個，
總共"愛"死了四個半丈夫！

■冷血排副（杜福平）
見人就咬，外號"戰狗"！

坦塊"自坦塊"
人渣中的人渣！

「大頭兵」系列掀起了台灣軍
教喜劇片的熱潮，膾炙人口的
程度堪稱一代人的經典回憶。

藍——從《大頭兵》開始，其實豬哥亮動作慢吞吞的，全在耍嘴皮子遊戲，有些歇後語很逗趣，包括「當什麼兵，紅豆兵」，「我不是東西，我就是個人」，你是交給他，任由他自由發揮嗎？

朱——我只要對豬哥亮說個大概，其他就交給他自由發揮，要他說：「你放屁。」他絕對不會乖乖照著說那三個字，他會加油添醋自己編：天空飄來一個花生的味道，有點臭，有點噁心，又有點想聞……有的好笑，有的不好笑，你就儘量拍，不好笑的，剪掉就好，所以我拍豬哥亮大部分都是特寫，他沒辦法跟別人一起演，他就是單人脫口秀（one man talk show），把他這個優點拿掉，可能就不好笑了，他跟許不了最大的不同是：他靠嘴，許不了靠表情，許不了不會講，沒有這些俚語趣味，你一

看到許不了的表情就會想笑，他就是個小丑，靠的是戲和表演；豬哥亮完全靠自己那張嘴，但兩個人威力一樣巨大，你到戲院去看《大尾鱸鰻》，真的瘋狂，有的老先生笑到假牙也掉出來了，戲院報回來的消息都是每個人笑到前俯後仰。

藍──豬哥亮的笑話很多時候都圍著生殖器打轉？

朱──對。黃色笑話永遠都是最好笑的。

藍──《大頭兵2：大頭兵出擊》裡面，他被馬騎上後，不斷哀嚎，又問自己會不會懷孕？到了《大尾鱸鰻》，不是生殖器，就是月經，他是因為清楚觀眾喜歡這種顏色話題，所以才肆無忌憚地玩這種把戲嗎？

朱——喜劇就是這樣子，低級跟好笑一線之間。你會笑，就不低級，你笑不出來就低級了，就這麼簡單。不管多下流的話，你笑，那就不低級，因為好笑，那如果講了一堆下流話，你都笑不出來，那就很髒。底限是在好笑不好笑。

我會注意別人的反應，看試片時，如果有人覺得不好笑，我自己也覺得尷尬，就剪掉，但在拍片，你要讓他盡量發揮，不能說：「豬仔，那個下流的不能講。」你不能限制他，他的強項就在這裡，他從餐廳秀出身，一路都是講黃色笑話的，他沒有真的做出那些下流動作。其實他看完《大尾鱸鰻》後也嚇了一跳，因為他的戲剪掉很多，所以他會說：「你的剪刀很厲害。」但他喜歡，覺得《大尾鱸鰻》就是他的代表作，所以一直要拍第二集。

說起來，沒有邱瓈寬，就沒有《大尾鱸鰻》，因為她在黑道待久了，看多了，就會有想法，「冰的啦」、「叫小賀」都是她先脫口而出，而且超好笑。有一次，她直接在楊登魁面前說：「楊老闆，你的英文名字叫 David。」「胡說，我哪有英文名字？」「有，你就是 David Loman。」David Loman 的英文發音跟台語的「大尾流氓」很像，就很爆笑，《大尾鱸鰻》的 idea 就是從這句話出發的。

藍——所以，是從你們私下的談笑，發展成一部電影？

朱——對，阿寬講過非常多好笑的黑道笑話，《大尾鱸鰻》整個素材都是阿寬的，她就是整部電影的嚮導，我只是幫她把她的想法表達出來，擺鏡頭誰不會？因為豬哥亮最大的強項就是隨便你鏡頭擺在哪裡，都可

以拍到很好笑的效果，只要他眼睛不要看鏡頭就好了。

但是有的電影需要精準的鏡位，《異域》的戰爭場面如果要一個鏡頭拍到底就慘了，你得用很多鏡頭來塑造氣氛。《大尾鱸鰻》全靠阿寬的笑話和想法取勝，光靠這個 David Loman 的 idea 就已經是無價之寶，預告片就笑死人了。阿寬其實也是個喜劇奇才，《大尾鱸鰻》記者會上主持人問阿寬選擇男人的標準是什麼？阿寬回說：「以我現

豬哥亮將《大尾鱸鰻》視為其電影代表作。

在的年紀，重點不是那個男人好不好，而是他肯不肯？」笑翻全場，主持人接著說：「聽說寬姐年輕的時候也很瘦，也是美女，靈氣逼人？」「對啊，現在靈也沒了，氣也沒了，人也老了，就剩一個『逼』了。」全場停了一秒，再次笑得人仰馬翻。本來想撮合阿寬跟豬哥亮搭配演出一部戲，一定瘋狂賣座，絕對勝過《大尾鱸鰻》，只可惜豬哥亮不在了。

藍——當初《大尾鱸鰻》光是這個片名，已經說服了多位評審而拿到輔導金了。後來電影賺了大錢，外界不就建議她應該把紅利捐回給政府？

朱——當年政府對賣座國片都有以票房百分之二十的補助，支持導演開拍下一部電影，阿寬的《大尾鱸鰻》全台四億五千萬，照理來說應有

九千萬的補助，但是上限為五千萬，最多也只能拿五千萬，原因是魏德聖《賽德克‧巴萊》第一集就拿過一億多的補助，後來文化部檢討政策說不行，最多五千萬元，於是當時的文化部長龍應台開了公聽會，要取消補助政策，我在場，李烈也在，大家都支持龍應台，說取消就取消吧。結果《大尾鱸鰻》首當其衝，她的電影一月上映，文化部 12 月 31 日就取消了，當時我是以為取消要有期限，以後才申請的沒有，已經拍的，不在此限。原本人家指望有這個補助才來拍，要取消也應該是針對 1 月 1 日以後才開拍的電影，結果不是，直接從 12 月 31 日起取消，1 月 1 日立刻生效，阿寬就說：「早講的話，我 12 月 31 日上一個特別場，不就有資格了？就差一天，五千萬的補助就沒有了。」

《大尾鱸鰻》一拍完，豬哥亮就說要拍第二集，結果因為楊登魁走了，公司柏合麗一分為三，柏合麗副董事長頭哥一份，總經理郭玉青一份，楊登魁的兒子楊宗憲一份，楊宗憲拿到最被看好的《大尾鱸鰻》第二集拍攝權，頭哥是拿到豬哥亮主演的《大囍臨門》（2015），郭玉青則分到陳玉珊。陳玉珊當初要拍一部與 921 地震相關的電影《老師，你會不會回來》，沒想到她後來拍出了大賣的《我的少女時代》（2015）。

《大囍臨門》開拍時，豬哥亮得知罹患了癌症，他的大腸癌病情很嚴重，而且肺部也發現了兩個陰影，阿寬叫他去檢查和開刀，豬哥亮就不去，反而一直問什麼時候開拍《大尾鱸鰻2》？那天，我和邱瓈寬去豬哥亮經常去的金華街一間咖啡廳，陪他喝咖啡是非常痛苦的事，因為那是頂級咖啡廳，最便宜的一杯也要五、六百，但是那家咖啡廳不讓你加糖加奶，只准你喝原味，就算咖啡再好，那麼苦我就不要喝，不加糖

的苦咖啡跟中藥一樣，我喜歡加很多糖跟很多奶，所以我每次都喝一口就不喝了。這裡面也有故事，因為伯朗咖啡提供我三十年的伯朗咖啡，只要拍戲，就提供一卡車的伯朗咖啡。

20 元咖啡換來男神請吃萬元大餐

藍——為什麼，緣由是？

朱——成龍來台灣拍《火燒島》時，伯朗咖啡來找我合作，因為《七匹狼》翻轉了黑松汽水的形象，《七匹狼》中演員一見面就拿黑松汽水互噴，因此成為年輕人的最愛，金車飲料就來找我合作：「只要你拍戲，我們就提供兩卡車伯朗咖啡，喝完了，一通電話，我們就繼續供應。」所以，我的拍片現場就會有個冰桶，裡面滿滿冰塊和伯朗咖啡，我常順手把咖啡遞給身旁的一個小鬼，他就非常得意：「我也有一杯伯朗咖啡。」那位小鬼叫做金城武，非常划算的投資，他每次回來台北，就會請我到名貴鐵板燒大吃大喝，每餐都花費上萬元，當年 20 塊錢的伯朗咖啡換來今天的鐵板燒。

藍——伯朗咖啡怎麼參與電影拍攝？

朱——《火燒島》的監獄景搭在現在的華山文創園區，當時是一片廢墟，雜草叢生，我先把草割了，搭了個監獄，開拍記者會也選在華山，成龍來了，再加上劉德華和洪金寶，記者能不來嗎？結果姚奇偉突然就擺出一長串金車太陽傘撐在後面，我罵奇偉：「你有病，在棚內遮什麼太陽

傘？」結果，第二天媒體刊出的記者會照片上，很多都看得到金車的太陽傘，這就是高明的置入。

《火燒島》置入的咖啡戲與梁家輝有關，梁家輝來到一間 pub，遭到黑道攻擊，他邊打邊跑來一個金車飲料的販賣機，掏出銅板猛往裡面投幣，再把夾克脫下來，把那些機器蹦出來的飲料全都包進夾克裡面，捲成一捲當做武器，逢人就打，打完以後，再取出咖啡，咳咳咳就狂飲起來，那副神情實在太帥了，就這一場戲，金車提供了快三十年的免費咖啡，只要拍戲，卡車就來了。現場不喝水，只喝冰咖啡，喝進太多反式脂肪的奶精，喝到做了四根支架，真是不要錢的代價。

秀場天王癌末趕戲只為掙錢安家

藍——再從咖啡講回豬哥亮那邊吧，那次喝咖啡喝出什麼結果？

朱——出發前，我就跟阿寬講好，要逼他去醫院開刀。看到豬哥亮後，我直接對他說你不看醫生不行啦，現在開刀再化療還可以救，等你開刀做完化療，我們再來拍。他不肯，怎麼樣都不肯去，後來阿寬撂下狠話：「你不開刀，我們就不拍《大尾鱸鰻 2》。」沒想到聽見這句話，他翻臉了：「不拍就不拍，什麼了不起？就不要拍，你知不知道我的癌跟楊烈和賀一航長的部位不一樣，我在肛門那邊要挖一個十五公分的洞，然後這一輩子永遠要帶一個尿袋，大小便都要從人工肛門裝進那個袋子裡，我不要過那種日子，我不要過那個生活可以嗎？」我們就全都呆住了。

藍——病人的心情，巨星的告白，誰都很難再接話了？

朱——大概呆了一、兩分鐘吧，我對阿寬講：「拍吧！他不要過這個日子，換成是我，我可能也不要一輩子帶著那個屎袋過日子。」他急著拍《大尾鱸鰻2》，除了喜歡那個角色，也是想留些錢要給太太跟小孩。他每次講到太太跟小孩都掉眼淚，因為在他逃難的時候，就靠太太擺地攤過日子，有革命感情，小孩又那麼小，他覺得愧對妻小，所以臨死之前，拚命賺錢。

　　我拍過許不了和豬哥亮這兩位偉大的喜劇明星，他們就是小丑，知道自己要死了，心情非常壞，非常難過，許不了拍《小丑與天鵝》時，抱著我哭：「師父，我要死了，我不行了。」安慰完以後，繼續哈哈繼續演，想了就心酸。豬哥亮也是，他知道自己不行了，早上如果上廁所出血了，就會摔本子罵助理，在房間裡面罵得好大聲。最後他自己當老闆拍《大釣哥》（2017）也就是想賺一票給家人做安家費，結果反而沒賺到錢。

　　他很清楚自己的病，更清楚自己不能停下來，所以就不去看醫生，我親眼看到他們走之前的狀態，心裡真是不捨。

藍——你剛才提到，你都叫他「豬仔（ti-á）」？

朱——我們都習慣叫他「豬仔」，但是輩分有別，我可以這樣叫他，工作人員不可以，要叫豬大哥。許不了的舞台藝名叫小伯樂，就是「芭樂（pat-á）」，我就一直叫他芭樂。豬哥亮叫我導演，許不了則叫我師父，我是他電影上的師父，他是我喜劇的師父。

藍——其實你的台語不是那麼靈光，他們講的台語趣味，你能夠體會多少？

朱——我拍許不了時，就是不行。拍到豬哥亮時，已經可以了。前面說過，拍許不了時，我全看攝影師的表情來判斷他演得究竟如何，我大部分的台語是向廖峻學的。廖峻跟我大概合作了四、五年，從《大頭兵》開始，一直到《先生騙鬼》和《傻龍出海》。拍久了，台語趣味我大概都知道了，我除了到戲院看，很喜歡看秀，尤其是台語秀，非常清楚講台語笑話遠比國語笑話的效果好上十倍，台語就是特別好笑，親切又接地氣，所以我是土狗片，雖然我的台語講不好，但是我聽得很準，這句話到底好不好笑，我會判斷。

另外還有卓勝利，卓仔的台語非常漂亮，我所有的許不了電影都是他來配音，配音時，他經常也會建議說，這句改成那樣子更好笑，所以拍到豬哥亮的時候，我已經一聽就知道好不好笑。

藍——豬哥亮拍片是同步錄音嗎？他那些笑話，都是當場發揮的？活生生的秀場諧星？

朱——對，他就是秀場天王，廖峻也是，你要活用他們的優點，很多人想拍不一樣的廖峻和豬哥亮，他們接了很多外面的戲，效果都不是很好。

《天下一大樂》之後，我轉向去拍《七匹狼》，其實是內心有點不想再拍豬哥亮，有一些排斥，因為膩了，覺得自己要長進，不能老拍同樣東西，所以豬哥亮後來復出影壇的第一部戲，我就沒有答應。楊登

魁叫我拍豬哥亮，但我堅持要拍《新天生一對》，找了仔仔和小小彬，努力走出不一樣的新路，我還滿喜歡那部戲的。

藍──是，你多次講過這件事。

朱──因為那是我想拍的，我告訴楊登魁，我不想走回三十年前的老路，那時候，我都在大陸拍片，雖然賺錢快，但很痛苦。豬哥亮滿在意這回事，不時還會用玩笑的口吻，恨恨地說：「剛出來叫你拍我，你還不拍！」後來，他拍了《雞排英雄》（2011），票房破億，《大尾鱸鰻》四億五仟萬就到了頂尖了。

藍──《大尾鱸鰻》加進「乞丐皇帝」的橋段，讓長相相同的兩個人有了交換命運的趣味？這構想是阿寬的，還是你的？

朱──編劇簡士耕和阿寬他們的。豬哥亮很喜歡類似雙生兄弟的想法，他可以演出外貌相同，動作卻不同的兩種人，他也想證明自己有演技，所以他會很得意地說：「你看，我演這個的時候，走路是這樣子；演那個的時候，我走路這樣子。」我還真沒看出來他有用心在想這些不同的走路姿態，這對他來說是一個很重大的突破……

王羽慓悍神祕十足大哥範

藍──《大尾鱸鰻》除了語言趣味，在戲劇架構上也有些巧思，才會票房火紅，接下來想請問你跟王羽合作的狀況？因為《火燒島》後來有了些爭議？

朱──王羽，他完全就是大哥。有的大哥是斯文大哥，例如跟楊登魁在一起，一點壓力都沒有，都很平和；王羽則是慓悍大哥，你不能隨便跟他開玩笑，你如果講他是 David Loman，他會翻臉，楊登魁則會笑得很開心，這是他們不同的地方。

最早是王羽找了黃卓漢，借了我去拍《迷你特攻隊》。跟王羽在咖啡廳見面，他永遠不會背對著門口，眼睛一定要看著門口，他很怕被人家從後面偷襲，所以他很警惕，他約我談的時候都神神祕祕，都不知道他什麼時候來，他也不走正門，可能後門就進來了。坐下來後，他一定叫我起來，指定我坐在他規定的位子上，因為他要看門口有誰進來，這點讓我印象滿深的，但他很尊重導演，唯一的壓力就是會不時塞一些比天還大的大明星給你。

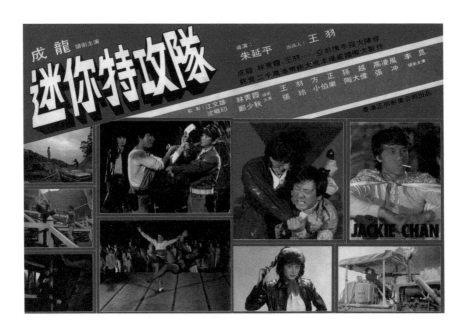

藍——塞大明星進來，對你也是有幫助的，不是嗎？會讓你的票房更有保證？讓整部電影的氣勢會更強？

朱——這一點我承認，成龍第一天來拍《迷你特攻隊》，我就挑明了對Jackie 說：「你跟我都一樣，都是幫大哥拍的。」成龍 OK 一聲就拍了，一天拍幾十個鏡頭，絲毫不囉嗦，《火燒島》也是。成龍是坐不住的，非常好動的人，每到現場，他會先掃地，只要地上有菸頭，他就看不順眼，直接拿了掃帚就先掃，我對他說：「大哥，你坐。」他不肯，就是坐不住。

　　《火燒島》第一天晚上拍成龍和劉德華的打戲，一口氣就拍了六十幾個鏡頭，三部機器，對著成龍套兩招就正式來了，不必再試，成龍速度夠快，我也快：「大哥，拍了。」劈哩叭啦兩三下就 OK 了，我不讓他有思考時間，也不讓他重來，我用了三部機器拍他，日後怎麼剪都OK，而且成龍走了以後，我還補了一個禮拜的戲，就是找替身拍他的腳和手，拍他的背面和遠景。他在的時候，就完全拍他的正面，各個角度的近景，其他部分就到剪接檯上解決了。

　　成龍很懂規矩，尊師重道，洪金寶是他師兄，有洪金寶的戲，成龍永遠在旁邊看著，不會到外面去蹓躂。洪金寶啪啪啪拍完後，成龍一定把場務的毛巾和茶拿過去給師兄。就算他已經是天王中的天王了，還是對洪金寶畢恭畢敬。

藍——一日師兄，一輩子都是師兄。

朱——這點我也看在眼裡，所以我對師父蔡揚名，他要怎麼樣，我都

成龍（左）貴為電影圈的大哥大，依然極為重視倫理輩分，令朱延平印象深刻。

OK。成龍是一個厲害的人，拍完以後只叮嚀我一句話：「不要講我們一天拍了幾個鏡頭，我在嘉禾，三天才拍一個鏡頭。」然後轉身就走了，我一天拍了他六十幾個鏡頭。

　　王羽跟我比較少接觸，他就是老派影人，開鏡前請我到他陽明山的家，親手做鮑魚給我吃，這是他對人最大的尊重，我都叫他王導演，彼此都互相尊重。

藍——既然如此，他哪裡可怕了？

朱——他那張臉不笑就很兇，我說不上來，我遇過那麼多大哥，就他的壓力最大。有個很經典的趣事，王羽在《火燒島》裡面演個老大，要來拷

問梁家輝,要讓他的出場與眾不同,但是我有我的設計,他有他的堅持,壓力就來了,我的設計是他要戴著腳鐐出場,腳鐐旁邊還要綁布條,才不會磨破腳。我要攝影機從腳鐐的布條往上搖,搖到王羽的臉,我設計一道光讓他的臉有如陰陽臉,看不見他的眼神,只看到下半部有個刀疤。

那場戲非常好笑,原本的設計是在黑暗的陰影中,只看到一張嘴跟一個刀疤,問梁家輝:「你是臥底的?」梁家輝否認,王羽繼續說:「我摸了你的手,你的手有繭,可見你常常開槍,但黑道沒有聽過你這一號人物,所以你是警察。」說完這話,王羽的臉就從黑影裡蹦出來,這時候才看清王羽的整張臉,猛然從黑到亮,我覺得很震撼,很有大哥架式,這是特別為他設計的,可是王羽不領情:「他 × 的,我的出場是黑的。」我只能打哈哈,不敢多講話,「來,趕快補一個燈!」啪,補上去,那個效果就沒了。

藍——大哥就是比導演大。

朱——那個效果就沒了,那也算了,大哥都已開口了,我就乖乖補了燈上去了。接下他旁邊的小弟,一個在玩蝴蝶刀,一個在玩彈珠,等著要拷問梁家輝,王羽又有意見了:「導演,戲是要給演員演的,不是給武行演的,我蝴蝶刀耍得很好,我可以雙手耍蝴蝶刀,來,蝴蝶刀拿過來。」就這樣,完了,老大一邊恐嚇人,一邊還拚命地耍蝴蝶刀,老大的威嚴就沒了,但是我不敢講。

我只好對攝影師說,把鏡頭推近一點,避掉蝴蝶刀,攝影師照辦後發現也不行,因為王羽雙手一直在耍刀,身體抖得更奇怪,還是只能

拉開鏡頭，結果就全毀了，完全沒了老大氣派。

　　最後一個動作是要去燒梁家輝的手，大哥又開口了：「導演，我告訴你，我可以一隻手點火柴。」嘎，你還可以一隻手點火柴？於是拿了火柴來，他「啪！」地一聲，噢，燒到手了！再一次，噢，又燒到手了！第三次終於點著了，王羽猙獰地拿著火柴逼近梁家輝，梁家輝趕快呻吟起來，他的喘氣就把火柴給吹熄了，現場鴉雀無聲，沒有人敢笑，王羽指著自己的手說：「家輝，家輝，三個水泡，看到沒有？三個水泡！再來！」「對不起大哥。」啪，再點一次火，趕快把那場戲結束。

　　後來聽說王羽看完試片要打我，因為我把他的戲全剪掉了，我儘量都拍梁家輝的臉部表情。現場我不敢說 NO，只好偷偷剪掉。

　　之後拍《五湖四海》更好笑，《五湖四海》是吳敦重出江湖的創業作，王羽要支持吳敦，就打電話給吳敦：「我給你演個角色。」吳敦就要我給王羽安排一個角色：「讓他演個殺手。」

　　有一場戲是他要狙殺所有的人，那場戲在桃園芝麻酒店拍攝，芝麻酒店也算是我的片場之一，很多戲都在那兒拍。那天還叫來一部直升機支援，那是一場黑社會的大聚會，就在屋頂花園上方，突然聽到噠噠噠的引擎聲，王羽就坐著直升機從屋頂下面浮了上來，拿起槍就一陣掃射。

　　直升機租金很貴，從起飛就開始算錢，偏偏那天直升機都到了，唯獨王羽沒有現身，打了半天電話催人，王羽總算到了，結果大家傻眼，他前天晚上喝酒打架，額頭上縫了 14 針。怎麼辦？那時候拍電影真的要懂得隨機應變：「來，改變髮型，把頭髮全部這樣蓋下來，遮住縫得

像蜈蚣一樣的傷口，再用膠水噴，原本的西裝頭，當場變成了妹妹頭，臉上縫了 14 針就不連戲，你要等？還是要拍？等，就要燒錢，只好拍了，也沒人計較那些細節，我的朱隨便就是這樣子逼出來的：這樣子也行，那樣子也行，其實就是懂得怎麼投機取巧。

藍——隨機應變和投機取巧很難切割嗎？

朱——投不投機，差別在心態，其實魏德聖也可以去淡水水源地拍《賽德克・巴萊》，《異域》就在淡江大學下面的水源地樹林裡拍的，前邊還一間早餐店，你可以吃個早餐才走進去拍電影，其實他就是王家衛，就是譚家明，他一定要拉到那座山的最頂端，一定要進到那個景裡面才有 feel。

獨臂刀王深夜來電把人嚇壞

藍——王羽拍《火燒島》時，對外宣傳說是替柯俊雄主持演員工會募款，後來有人向媒體舉報說有人沒領到錢，你記得這件事情嗎？

朱——有用到幾位演員工會的成員，有動員幾位老演員，至於說到要替演員工會募款，我就完全不知道了。

藍——因為這件事情見報了，王羽在半夜三點打電話到我家，我迷迷糊糊接過電話，對方問我說：「你是藍祖蔚？」我一答是，電話那頭他就報出本名：「我叫王正權，」接著把身分證字號背出來，然後破口大罵：「你他媽的，為什麼要亂寫什麼演員工會和《火燒島》募款風波。」其實，那是報社另一位同仁做的調查報導，沒掛名，演員工會是我的採訪

路線，但是調查報導不是我寫的，王羽才不管報社內怎麼分工，這帳就算我頭上了。二十年後，他因為《武俠》入圍金馬獎男配角，我則是國際影評人協會費比西獎的評審，頒完獎下來，就看到王羽迎面走來，「老弟……」

朱──他忘記了自己打過電話的事？

藍──沒有忘記，當時我也是心頭一緊，以為他還要算舊帳，沒想到他會說：「當年火氣太大……得罪了。」原來他特地為這件事情來向我道歉，那種客氣模樣，跟我接到的午夜電話，是完全不同的兩個人。

朱──他晚年變很多。

藍──接到電話的那天晚上，我再也睡不著覺了。

朱──嚇都嚇死了。

藍──對不對？一個大哥，報出王正權本名，還報出身分證字號，意思就是敢做敢當，這通電話他負責。後來再在頒獎典禮上看到慈眉善目的他，我還真是非常意外，因為他就是這樣和藹可親地主動走過來，好像金馬獎的入圍肯定，讓他成為一位真正的電影人，最後雖然沒得獎，可是大家都覺得他戲演得太好了，沒有他，《武俠》根本就不成立了。

朱──他以前不苟言笑，兇得不得了，中風之後人就變了，變得幽默和善，他還會講：「中獎沒份，中風有份。」

藍——你跟他有沒有私下往來？

朱——沒，完全沒有，我對他敬而遠之，躲他躲得遠遠的，他也不太跟我講話，偶而會說，這場拍得不錯。

藍——他是一號人物，但是江湖恩怨也太深重了。

朱——他是個不定時炸彈，楊登魁永遠不會這樣，你根本抓不到王羽的心，他對我從來沒有兇過，可是我打心裡就是害怕。

藍——付錢給片酬，他俐落嗎？

朱——都不是他給的，黃卓漢那六部戲的一百八十萬一開始就先給了，王羽借我，王羽有沒有給黃卓漢我就不知道了，《火燒島》的片酬是學者電影公司給的。我們沒有金錢往來，跟他也沒有什麼可以聊的話題，他倒是滿相信我，也不問我要怎麼拍。

藍——但是你把他的戲都剪掉，你哪來這麼大膽子？不怕他找你算帳？

朱——拍完《火燒島》之後，我跑到新加坡去，聽說他看試片，看到出場戲被剪了，就破口大罵：「╳他媽，導演呢？」導演去新加坡了，後來因為《火燒島》大賣，真的大賣，所以就不了了之。2019 年，李安透過視訊，建議頒給王羽終身成就獎，李安推崇王羽是整個翻轉武俠電影的關鍵角色，我也很替他高興，但是我知道他已經中風臥床了。一代梟雄不能動彈，當然痛苦。我本來對他女兒說，要不要比照李麗華那樣推他坐輪椅去領金馬獎，也是一個場面，可惜，連那個都沒辦法。

豪邁寬姐粗話飆出革命情

藍——接下來，談談你跟邱璦寬的關係。

朱——她原本是跟張美君的場記，我和張美君不是交換拍攝《好小子》和《老頑童與小麻煩》嗎？張美君拍了幾天就不行了，所以我又接手拍了《好小子》，我就一個人過去接手，繼續用全部張美君的班底，邱璦寬那時很瘦，長得也不錯，但我沒有注意到她這個丫頭。張美君死了之後，我們幫他募了幾百萬，清償完債務後，餘款就給他太太。就在以為都還了差不多時，阿寬跑來找我：「導演，張美君還欠我四十萬。」一個場記拿多少錢？最多幾萬塊而已，怎麼還有錢借給導演四十萬？我說：「妳太晚講了，現在錢都分完了，也給他老婆了，沒辦法要回來，妳這麼有本事，以後我向妳調錢就好了。」反正從《好小子》開始，她就跟了我。

阿寬個性豪爽，很會喬事情，我就勸她改行：「妳不適合做場記，妳適合做製片，先從劇務學起。」就把她配給小裴，小裴這是個怪胎，非常討厭女生，我們一起去按摩，只要按摩小姐按到他的頭，他就翻臉，不准女生碰到他的頭，我安排阿寬給他，他原本堅決不要，延平工作室我是老大，他最後是勉為其難用了阿寬，沒想到她就成了照顧他到最後的人，阿寬那些髒話，全部是跟小裴學的，每天聽到他們兩個人媽來媽去的對話，我都會笑出來。

我拍《大頭兵》時，阿寬就穿一雙夾腳拖鞋，鞋底還破了個洞，結果在片場一腳就踩到地上的菸頭，燙傷了她的腳，當場就飆國罵：「╳的，╳

你 × 的，是誰丟的菸頭？」然後對著小裴繼續罵：「老闆是你丟的菸嗎，我剛看你在抽菸，我 × 翻你……」小裴不甘示弱，也用國罵回罵：「臭 ×，我抽菸會丟在這裡，× 你 × 的 ×……」然後阿寬又跟著回罵，兩個就這樣 × 來 × 去，最後還是阿寬打圓場：「老闆，別再 × 了，都懷孕了。」他們的革命感情是建立在髒話上面。

「阿寬」邱瓈寬（右）與朱延平合拍《大尾鱸鰻》，票房頗佳。

藍──她是怎麼自立門戶的？

朱──後來她出去外面混，《雪在燒》是她第一部做執行製作，後來我跟小裴翻臉分手，阿寬跟了小裴，我則找了姚奇偉，另外拍出了《七匹狼》跟《異域》，你跟不同的人合作，就會有不同的火花，一切都是老天給的。

藍──後來，你們又攜手拍了《大尾鱸鰻》，再次合作的互動有差別嗎？

朱──我跟阿寬交情一直都很好，她也跟過楊登魁，所以《新天生一對》就是阿寬了，之前我住在大陸就沒有阿寬，都是跟吳敦合作，大概也拍了十年了，然後……

藍──吳敦又是另外一個黑道老大，他的嘴巴也很犀利？

朱──對，《男人真命苦》就是他押了我去拍第一段，然後他就因為一清專案被捉了進去，江南案爆發後，吳敦頓時變成英雄。從牢裡放出時，有如凱旋歸國，大家都想聽江南案內幕，急著跟他拉關係，聲勢簡直如日中天，後來他就帶了皮建鑫幾個人來找我，說要組公司，希望我加盟，我就答應他了，第一部戲就是《五湖四海》，王羽、鄧光榮，秦漢都來幫忙，還有廞宗華和郎雄，王應祥看完《五湖四海》說：「這齣戲，十五年前就厲害，秦漢、鄧光榮，王羽這三大咖，當年還得了，都是一方之霸，可惜晚了二十年，現在小朋友應該都不認識他們了。」話是這樣講沒錯，還好，賣得還算不錯。

藍──吳敦難相處嗎？

朱──吳敦也不難相處，人處久了都很好相處，兄弟，最難相處還是王羽，我靠近不了他，他那個臉太嚴肅了，吳敦還會帶我去喝個酒，酒廊坐坐彼此就熟了，男人就是這樣子。

　　吳敦也是百分之百相信我，他就只關心預告片，吳敦找我拍完《功夫灌籃》，他就只看預告片，看完後只說一句：「中了。」他們都很有做電影的經驗，我的《卜派小子》和《逃學歪傳》，都是吳敦的，我們一起去香港搶錢，拍了《九尾狐與飛天貓》、《劍奴之血獒劫》，還搭了麥當傑的《流星蝴蝶劍》，直到拍到《刺陵》才結束了合作關係。

藍──為什麼？

朱──《功夫灌籃》的票房很好，吳敦就跟大陸的一間歡樂傳媒合作拍《刺陵》，對方是搞電視起家的，就賣了很多廣告，置入演員，置入產品，置入到無以復加的地步，我沒辦法忍受。還記得電影中，林志玲是一個作家，一開始拍她在電腦前寫作，現場就有三、四個廣告公司的人，一邊拿著腳本，一邊盯著監視器看，動不動就說：「導演，你這個拍法不對！」「怎麼不對？」「你看，你們簽約的分鏡表上，電腦要佔了畫面的三分之二，林志玲只佔三分之一。」他關心的不是戲，而是他要置入的電腦，我說：「這分鏡表不是我畫的，媽的，誰畫的，誰來拍！」我在現場翻臉好幾次，對方還是說：「你不這樣子置入，你就違約了。」我一火大就說我不拍了。然後，吳敦打電話來：「小朱，拍啦，簽了約，拿了人家的錢。」

藍──演員怎麼置入呢？

朱──人名，我都不能講，就是有一個女演員，她要出現十五分鐘，然後贊助四百萬人民幣，劇本裡根本沒有這個角色，硬是加進去十五分鐘；還有一個小男生，也是贊助一百萬人民幣要演殺手，那部戲有七個殺手，每個人的名字從星期一排到星期天，星期天最厲害，他要演星期天，我氣到沒有辦法拍，因為他是個 GAY，男友出了一百萬讓他軋一角，但他根本就不是那個殺手的料，沒辦法演。這種事情太多了，最後乾脆把星期天這個角色都剪掉了，我不管了，因為不能看。

群星自虐虐人的搞笑連環攻

——藍祖蔚評《大頭兵》+《中國龍》

《大頭兵》是朱延平《頑皮家族》慘敗之後的翻身作，坊間有的版本掛名導演朱延平，有的版本換成了曾志偉導演，甚至還有一、二集綜合版剪掉廖峻、澎澎和豬哥亮的戲，只因為香港片商要進軍香港市場。各個版本背後都有故事，混亂，純粹是基於市場考量，誰最紅就掛誰的名，誰當紅就邀誰來演，都是分析朱延平作品時不可忽略的市場參數。

1978 年許不了主演的《成功嶺上》票房大賣，早已預告娛樂軍教片有其市場，但在戒嚴時期，軍方只許支援愛國政策電影，台灣遲至 1987 年才有《大頭兵》問世，而且朱延平繞了個彎，套用「警察特訓」之名，偷渡軍訓趣味，不但一年內連拍兩部續集，也讓趣味相近，同樣強調當兵口號「合理的要求是訓練，不合理的要求是磨練」的《報告班長》在同年大行其市，三十年內拍出六部續集。檢視軍教電影的「解嚴」歷程，朱延平確實發揮了臨門一腳的力道。

《大頭兵》同樣清楚反映出朱延平基本的創作理念：首先，喜劇就是要讓觀眾笑，起碼三分鐘一小笑，

五分鐘一大笑，九十分鐘的電影中，至少要有五十場以上的笑料及笑點。酷愛群星組合，也是因為只要人各一把號，各展所長，就能吹出震天價響的繽紛燦爛，《大頭兵》一口氣集結了電視綜藝紅星陳松勇、譚艾珍、顧寶明、陶大偉、張小燕、胡瓜、澎澎、廖峻、曾志偉、顏寧、鄭進一、呂琇菱和倪敏然，賣傻耍寶，各顯神通，後浪以神經質的頻率與密度緊追前浪，輕易就能勾動觀眾的唇角。

其次，《大頭兵》示範了諸多逗樂觀眾的萬靈丹。班長顧寶明人賤嘴賤，整得菜鳥班兵雞飛狗跳，眾家諧星的肉身他虐與自虐，在在滿足了看名人出糗的享樂心理，但是槍托一定砸中他的腳，轉彎一定打到他的頭，愛拿大聲公鬼吼鬼叫的他，也會換來更高頻的迴聲，或者口臭撲面及黑墨污臉的回整；就連客串演出榴彈砲教學的七先生（倪敏然），也會一再中彈，要嘛灰頭土臉，要嘛一絲不掛，千百年來的喜丑，誰不是透過拙與矬供養眾生？

同樣公式在演員略少的《中國龍》中，亦有變奏。金城武「暗戀相思」葉全真，就可以幻化出雜抄《情人》、《倩女幽魂》和《梁祝》的白日夢，再附贈喝酒壯膽，還沒開口就醉倒的橋段，朱延平擅長的短劇快攻，一如釋小龍的快拳劈哩叭啦打中觀眾的心房。

同樣，郝劭文可以對著接吻男女或者曬日光浴男女，夾雜洋涇濱英語和台語，扮演道德警察；可以穿起比基尼、戴起金黃假髮，勾搭小洋妞卿卿我我；或者穿著象鼻內褲，逗得老太太花枝亂顫，無傷大雅的「好色無膽」趣味，搭配他胖嘟嘟、肉滾滾的可愛造型以及腦筋急轉彎的無厘頭評論，都讓朱記幽默更有揮灑空間。

至於有一身好本事的釋小龍，可以一本正經施展勇闖銅人陣的功夫身手，來到夏威夷卻也不忘寶劍飛舞，削飛路邊樂師的衣裳；設下機關要害人的吳孟達，最後肯定會害到自己……朱延平的喜劇祕笈有其脈絡，就看他如何拼貼組合了。

第六日

（攝影：LEON HUNG）

自在，歡笑，
我喜歡

藍——除了導戲，你也是製片人，投資不少電影，給了很多年輕人機會，你監製的，何平導演的《挖洞人》就是其中之一？

朱——我喜歡《挖洞人》，就算賠錢，能做點喜歡的事情也很好。可惜因為電影中髒話太多，幾位主角滿嘴「我操你媽的」，三句裡面就有一句剪都沒得剪，cable 就沒賣掉，因為髒話沒辦法消音，也沒辦法重配，我也不想重配。

監製挖洞人首奪柏林影展獎項

藍——因為你欣賞何平，你們還合作了三段式電影《捉姦強姦通姦》，各負責三分之一？

朱——我滿欣賞何平，他會的我不會，我如果會了，我就自己拍了，對不對？我做監製的基本原則有兩種：這個題材我不適合或我不太會，不然就是這個導演很有潛力。像阿寬對《大尾鱸鰻》很有想法，黑社會的笑話非常精彩，所以我會希望何平來導這個戲，導演有想法最重要。

藍——那你怎麼知道何平會什麼？

朱——我看了《國道封閉》（1997）和《十八》（1993）這些片子，他的東西很特別，有藝術方面成就，我也看了另外一個很不錯的導演鄧安寧，所以我們先試了一部各拍三分之一的電影《捉姦強姦通姦》，是個喜鬧片，捉姦一段、強姦一段、通姦一段。我自己那一段是以度假心情到菲律賓去玩的，其中，何平的那一段非常精采，所以他《挖洞人》來

因欣賞何平導演的才華，朱延平與他合拍了電影《捉姦強姦通姦》。

找我的時候，我就投了。雖然幾乎沒有回收，但是我自己喜歡，那也是我公司拿過的唯一一座獎，柏林影展的「唐吉訶德獎」，何平帶著張世去柏林走了一趟。

後來我也去了柏林影展，2012 年，金馬獎執委會企畫，由二十位台灣老中青三代導演合作拍攝的《10+10》也去過柏林，感謝侯孝賢帶我去柏林開了眼界，長了見識，拍了一輩子的電影，沒見過那個場面。

藍──柏林影展現場的感覺如何？

朱──非常爽，就是開心，來看電影的都是電影人，有一種電影人受尊重的感覺。走了紅地毯，也去大型的記者會，十幾位導演並肩坐在那邊，第一次有自己是電影人一份子的感覺，與有榮焉。幹了一輩子的電影，如果連這種世界四大影展都沒有去過的話，真是遺憾，還是很感謝老侯帶我去開了眼界，那次非常的喜歡。

2001 年《10+10》導演群
同赴 2012 年柏林影展。

藍——那是一種沒想到做了一輩子土狗，最後也能走上國際的感覺？

朱——對，這是另外一種感覺，賣座破紀錄是開心，但到柏林的感覺完全不一樣。

藍——有了柏林經驗，後來你做了電影基金會董事長，就熱衷辦好金馬獎？

朱——可以說是吧，因為以前不了解金馬獎，其實到現在還是有很多人不了解金馬獎，對金馬獎的提名或給獎結果很憤慨，認為沒有獲得公平對待，天下的獎本來就不一定公平，要看是哪些人出任評審。這麼多評審委員中，有人覺得商業片還不錯，你就有點機會；有些人痛恨商業片，你就一點機會都沒有了。就像當年《異域》全數摃龜，到今天都還耿耿於懷。

選角偏好醜男或帥哥純粹形勢使然

藍──羅大佑接受我訪問的時候，提到《異域》以及和你的往事還是很開心的。

朱──對，非常開心的往事，我跟他在香頌屋打十三張的撲克牌，楊德昌和柯一正也都在香頌屋籌備新片，香頌屋是一個孕育新導演的重要據點，張艾嘉在那邊籌拍《十一個女人》，他們多喜歡聽我打屁。

藍──香頌屋既然是孕育電影的基地，你也經常遇見張艾嘉，但她沒有找你？你不覺得很可惜？

朱──老實講，她要找我，那時我也不行，當時楊德昌和柯一正都是新人，他們喜歡聽我講兄弟怎麼押我去拍片，那時候每天打屁，所以羅大佑的感情是那時候建立起來的。

藍──在你的導演歷程中，你愛用的男星有兩條很明確的路數，一開始是醜男當道，從許不了開始，到方正、倪敏然、張菲、胡瓜都算醜男；後來卻轉向帥哥路線，林志穎、小虎隊到金城武都是，從醜角到帥哥，為什麼會有這個轉變？其中又有什麼差別？為什麼一開始會對醜男這麼有信心？

朱──其實我沒有刻意，全部都是時勢造成的。整個過程都是點點滴滴串聯起來的。當時並不清楚，後來回頭一想，就是這樣過來了。一開始，我是不想用許不了的，後來每個人說我眼光真好，發掘了許不了，那是

鬼扯，我不想用他的，我想用許冠文，太貴了，我用不到，才勉為其難用了許不了。誰曉得會創造出一個許不了旋風？並非我眼光有多好，憑良心說沒有。後來的張雨生、王傑、小虎隊或者是四小天王也都是形勢使然，並非我刻意去找，很多的唱片老闆不想沾電影，但太保（彭國華）懂得用電影來行銷歌星。

藍——再加上張小燕之前跟你拍過《大頭兵》系列，彼此都很了解。

朱——這就是緣分，每一部戲都有它的命，電影拍久了就知道，電影的命從寫劇本開始就注定了，電影的命格就像精子、卵子開始生成一樣，有的人很優秀，有的人一輩子庸庸碌碌，有的人時勢造英雄，就成了最強的英雄。我相信李安的感觸也非常深，他在好萊塢也有《冰風暴》（1997）和《與魔鬼共騎》（1999）票房低迷的低潮期，但是一部《臥虎藏龍》重新讓他站了起來。

　　每部戲都有它的命，就是這樣子，《七匹狼》也好，《異域》也好，它都有它的命。點點滴滴聚合成功，就賣座了，有一樣不行，就成不了，就不會受精，不會生出這個東西。所以我就是順其自然，如果它注定是殘廢，你怎麼硬弄它都是個殘廢，只是稍微好一點的殘廢而已，如果他是一個天才，你怎麼拍都行，所有的靈感都會跑出來了，半點假不了。

藍——《七匹狼》賣座的那一天，太保對你說了什麼？後來怎麼繼續你們的合作？

朱——太保誇了我一句，讓我非常受用，他說我是電影的天才，陳志遠

是音樂的天才！這一句話我記到現在。

《七匹狼》我自己喜歡，只要拍到不同類型的電影，我都會很喜歡，就像每天都吃牛肉麵，突然吃到蛋炒飯，就會覺得這麼簡單的蛋炒飯竟然這麼好吃？《好小子》和《七匹狼》都是我喜歡的題材，拍的時候靈感特別多，畫面就特別美，加上張雨生和王傑以前沒有演過電影，也沒有受過訓練，面對鏡頭就是那麼厲害。

我到現場時會先讓大家放鬆，我會先說戲，再請演員用自己的方式演演看，有人開竅，一喊開麥拉就演得活靈活現的；一旦不行，才要慢慢繼續磨，上次講到陳昭榮演《飲食男女》的排戲受訓故事就是這樣，受訓前大家感情都生疏，演得很用力，排到最後一天，大家都成了家人，戲就完全不同了。但是李安這一套我做不到，因為我拍的這些人，都已經紅透半邊天，根本不可能給兩個月的空檔去排戲。

售票機制不長進暗槓片商利潤

藍——《大頭兵》成功之後，你與太保和張小燕開始另外一種合作模式，很快就又捧紅了小虎隊，可是《七匹狼》之後你就沒再和太保合作了，為什麼？

朱——《七匹狼》以後就沒有再和太保多合作，是因為蔡老闆跟飛碟唱片分帳有點不清不楚，那些事我無能為力，因為小蔡的帳永遠就只有一張紙，告知這部戲拍了多少錢，宣傳花了多少，最後就是票房收入，加加扣扣，剛好沒什麼賺，電影賣得那麼好，合夥人卻分不到錢？誰不生

遊俠兒

小虎隊的第一部大電影 ● 青春狂俠與你共闖魔幻奇境 ● 共渡驚異冒險之旅

小虎隊
霹靂虎
乖乖虎
小帥虎

澎 澎
林小樓
陶大偉
陳喾榮
徐承靈
顧寶明

● 聯合主演
出品人 蔡松林
策劃 鳳奇偉
製片 朱鳳崗

攝影 陳榮樹
燈光 王邦男
製頭 黃秋貴

● 主題曲
「遊俠兒」
小虎隊主唱
開麗製作
飛碟發行

● 延平工作室 製作
● 學者有限公司 發行

《遊俠兒》得力於小虎隊而頗為賣座，朱導卻自承對該片沒有感覺。左起蘇有朋、吳奇隆、陳志朋。

氣？台灣電影以前是這樣，到現在也還有吃票現象。

　　前天晚上和《屍速列車》的發行老闆張心望有一場聚會，大家就在抱怨點數戲院制度吃掉太多票房，《屍速列車》如果不是他堅持到某間戲院監票，一百六十萬的票房可能只剩十萬，他打電話去向戲院抗議票房怎麼差了一百多萬，戲院連辯都不辯，居然直接說那我補給你，他就傻眼了，那我之前一個禮拜沒監票，那些差額是不是也要補給我呢？可是你沒監票，死無對證，還能說什麼呢？張心望說他這兩年大概花了一千萬去監票，才守住了發行利潤。

　　所以，台灣如果連電腦售票都做不好，還講什麼振興電影？文化

部後來為了電影票房辦公聽會，戲院群起反對，電腦售票到今天還是不夠健全，還不能同步公開數據。全世界，香港和大陸都做得到，台灣還在報票，丟不丟臉？

藍——《遊俠兒》滿特異的，除了吳奇隆、陳志朋、蘇有朋，還有林小樓，編劇則是掛名焦雄健，他是焦雄屏的弟弟，那時候你和焦雄屏還是死對頭。

朱——對，焦雄健跟阿寬很熟，那個劇本大部分是焦雄健完成的，那時候《衝鋒飛車隊》很紅，我們就仿造了一輛車子，其實規格差很多，因為預算有限，加上又是針對小朋友的電影，所以《遊俠兒》就還有火箭筒、滑板和各種武器，還有忍者，基本上《遊俠兒》是失敗的，我不是很喜歡那部戲，也不知道為什麼，反正拍起來就沒感覺，可能因為有小虎隊，所以賣得也很好，我拍片一直清楚知道是要拍給誰看的。我拍戲一直有個信念：要賣錢。因為電影永遠沒有累積的，兩部不賣錢就垮了，就沒人找了。

小旋風林志穎「逃學」紅遍港台

藍——你跟林志穎的合作呢？

朱——能跟林志穎合作也是意外，原本拍《逃學歪傳》（香港片名叫《逃學外傳》）只有吳奇隆，沒有林志穎。想用吳奇隆搭新人張衛健，另外又找了吳孟達、張敏和朱茵。我們在香港籌備時，吳敦打電話來，說

林志穎以高顏值演出《逃學歪傳》。

要加一個人，就是林志穎，當時他剛起步，我完全不知道他是誰，不知道他光靠一張相片就紅遍了香港，當時大家都說他比郭富城還帥。

其實林志穎是客串的，開拍前一天才到香港，因為時間緊迫，我去機場接他時，就想先在車上跟他講解劇情，怕他既沒先看過劇本，以前也沒演過電影，什麼都不知道。結果到了機場一看，人山人海，男男女女全都舉著牌子，此起彼落叫著 Jimmy！Jimmy！我還以為是王羽要來？因為他的英文名字也叫 Jimmy，只是心裡納悶：王羽都那麼老了，怎麼還有這麼大魅力？結果不是 Jimmy Wang，而是 Jimmy Lin。林志穎才剛出關，人潮就一擁而上，幾乎無法動彈，只好趕快退回去，換另外一個門，開著車就逃走了，什麼話都沒講到。直到吃晚飯時，我稍微跟他聊了一下，他也沒什麼聽，大概是被那個歡迎場面嚇到。

第二天正式上工，是場外景戲，我不知道那些影迷這麼神通廣大，大概有三、四百人，包了幾十輛計程車追到現場，全都是林志穎的粉絲，因為人實在太多，我趕緊在現場用繩子拉一條線隔開，要粉絲全部退到 50 公尺以外，不可以吵到現場。林志穎很聰明，又是個天才，就和張雨生一樣，事先沒有準備，來了就上，卻一點看不出生澀。我先對他講

了一下劇情，然後就正式來，我才喊一聲：「卡！」粉絲全部尖叫，我嫌不好再來一個，對他說明剛剛哪裡不好，粉絲馬上連聲噓我，大叫：「噓！噓！演得很好！我們覺得很好！」「吵死了！」我立刻要他們再退 50 公尺，實在太吵了。

那天也有吳奇隆，小虎隊那時解散了，香港沒有人認識他。一收工，林志穎拔腿就跑，跑上保母車去，一票人就衝破繩子追了過去。我坐在導演椅上看著粉絲起鬨，吳奇隆則是蹲在我身旁，我轉身對他說：「奇隆，你們小虎隊當紅的時候，也是這個樣子，現在看到林志穎這麼受歡迎，你有什麼想法？」吳奇隆說：「小燕姊告訴我們，做藝人就是起起伏伏，高的時候不要驕傲，低的時候也不要氣餒。」我立刻誇他說：「奇隆長大了，長大了。」因為小虎隊風潮還沒過，突然又來一個林志穎，搶走了所有焦點，但吳奇隆的心態多好，小燕這幾句話，應該對他起了極大作用，後來幾度起起落落，都適應得很好。

吳奇隆也因為拍了《逃學歪傳》就留在香港，我們兩個一開始去香港，半句廣東話都不會講，在香港當了這麼多年導演，依舊是一句都不會講，因為所有人都拿爛國語跟我講，但是吳奇隆才混了兩年，廣東話就溜到不行，也開始拍香港片，從徐克的《梁祝》（1994）到張艾嘉的《新同居時代》（1994）都大紅。後來吳奇隆又和我合作了《逃學戰警》、《狗蛋大兵》和《天生絕配》（1997），算是我的子弟兵，跟我的感情應該算是最好的，他結婚時，我去了峇里島參加婚宴，然後他到大陸演電視劇，因為古裝劇《步步驚心》的四爺又紅透半邊天，他真的是起起伏伏，但是也真的把張小燕的話聽了進去。

吳奇隆這席話，我也很有體會，以前，電影賣座，我就盡量低調；失敗的時候，咬牙也要撐過。我以前從沒敗過，第一部幹掉我的戲，就是老侯的《悲情城市》，那回我推出的是到大陸拍的第一部戲《傻龍出海》，廖峻、卓勝利、顧寶明和岳翎主演，兩部都是學者蔡松林發行，《傻龍出海》的龍頭是萬國戲院，《悲情城市》是中國戲院，早場侯孝賢八百票客滿，我只有八十票，我趕快再看三重和板橋，那些原本都是我的地盤，結果連三重都慘敗，那一天我都不敢面對記者，所有人都想問我有何感想？我一向都是票房寵兒，從沒有吃過敗仗，而且敗得這麼慘，因為不光只是北部敗北，全台灣加起來就差得更多了，根本不是一個等級的，那兩天糗到沒辦法見人，沒辦法面對，我沒有失敗過。

藍——你不過是輸給了威尼斯影展的金獅獎，畢竟那是台灣電影的重大突破。

朱——輸就是輸，沒有話講，然而那次失敗，對我而言是很棒的開示，以後就算再次失敗，也沒什麼好怕的，就因為一直沒敗過，你就會很保守地一直在熟悉的圈子裡拍戲，一直滾一直滾……吃了敗仗，眼界就開了，才會有《七匹狼》和《異域》，所以失敗也不一定不好。

藍——回到醜男跟帥哥的核心議題。醜男當道時，你要他們愈醜愈好，還想盡花樣要他們出糗，剝衣服設陷阱，要他們出盡洋相；一旦帥哥掛帥，你就努力包裝、刻意凸顯他們的帥氣？處理這兩類角色，它的拿捏尺寸是什麼？

朱——醜男簡單，百無禁忌；帥哥則是禁忌超多，從小虎隊到四小天王，從王傑、張雨生到周杰倫，對我都有一個共同要求：不要把偶像毀了。

張雨生是個很棒的小孩，《七匹狼》賣錢以後，小蔡搶著要拍《七匹狼2》，王傑想演，反而是張雨生跑來對我講：「導演，我能不能不演？」他的理由很簡單：「因為我沒有拍過電影，希望這一部就是我的代表作，我必須承認自己不太會演戲，我志在唱歌，就讓《七匹狼》成為我永遠的代表作。」所以《七匹狼2》就沒張雨生了。

可是後來張雨生還是被糟蹋了，他當兵時，被派到藝工隊，國防部派他演了《天龍地虎》（1989）、《成功嶺2：全面出擊》（1990）和《金馬大兵》（1990）幾部電影，徹底毀了他的心願，也是滿殘忍的事。

藍——張雨生的電影造型，跟他歌壇形象完全不同，《七匹狼》的小雞這個角色，你刻意要他有點傻不隆咚的清純傻氣，跟在歌壇飆唱高音的那個寶哥截然不同，你不擔心這個改造太過冒險？

朱——其實，我就是要個憨厚的小雞。他其實就是電視劇《我可能不會愛你》中的那個李大仁。李大仁那種不求回報，凡事全心付出的公式，《七匹狼》中的他就是李大仁，不管是偶像劇或者偶像電影，每隔幾年又會重新翻抄一次這個公式。

合約難喬無緣攜手才子名導楊德昌

藍——接下來談金城武吧。你們怎麼開始合作的？

朱——四小天王他最便宜，好歹他是個四小天王，我跟他第一部戲是《中國龍》，我們在夏威夷拍得很開心，金城武也算是我的麻吉，反而是林志穎跟蘇有朋，比較沒來往，一開始我就簽了他六部片約。

藍——你最喜歡他哪一點？

朱——純真。他是個單純的小孩，四小天王裡面他年紀最小，吳奇隆年紀最大。

朱延平眼中的金城武，個性單純、念舊又超會耍寶。

藍——你知道他會畫漫畫嗎？

朱——我知道，他現場有畫，畫得很不錯。我再講一個重要的祕辛。我其實跟福隆公司簽了金城武六部戲，每部四十萬台幣，我才拍完三部，他就已經紅了，因為王家衛連著拍了《重慶森林》（1994）和《墮落天使》（1995），不但走紅台港，還紅到日本，非常紅。當時我手上還有三部，我就心想，他都紅成這樣了，我不能再找他拍《獵豔高手》（1984）、《逃學戰警》這種胡鬧的電影，得要好好讓他發揮。有一次在剪接師陳博文那邊碰到楊德昌，楊德昌剛好沒拍戲，他對金城武很有感覺，於是我建議延平工作室投資楊德昌拍一部金城武主演的電影，因為我有他的合約，楊德昌很開心，連聲說沒問題。我就打電話到日本告訴金城武，找了一個國際大師幫他拿獎：「你不只有王家衛，還有楊德昌。」他也爽快答應。

接下來，楊德昌要求先寫劇本。他寫劇本有個習慣，就是要看著演員才有 feel，好，姚奇偉買了兩張機票，訂好飯店，就帶著楊德昌去了日本，金城武每天收工後要到旅館和楊德昌聊一下，聊著聊著，就開始寫劇本。同時，奇偉開始和日本公司洽談日本版權，因為那時楊德昌在日本也很罩得住，日本公司都認為楊德昌加金城武會是個好商品。

楊德昌前後在日本寫劇本寫了一個多月，但是楊德昌的合約一直搞不定，就卡在日後分紅跟導演酬勞，他要照片子的預算來計算酬勞，另外還要來加編劇費，大概是要預算的十分之一吧，我都答應他了，最後卻毀在一條但書上。

談合約的時候，他就像老外，條件一堆，合約這麼厚；我們的合約一直都談不下來。既然談不攏，這個戲就泡湯了。一年多之後，楊德昌以《一一》（2000）拿下坎城影展最佳導演。我還打電話酸奇偉說，當初要你好好伺候他，你看，人家現在拿獎了，奇偉說：「把榮耀歸於主吧。」我們受不了楊德昌，他是個難搞的人，但你也看到了楊德昌的才華。

金城武念舊耐熬拍戲像玩耍

藍——金城武對你這麼死忠，你怎麼樣用他？

朱——他很愛耍寶，也很會耍寶。他很喜歡《逃學戰警》，帶了朋友看了好幾遍，碰到我還猛說：「好笑，導演好笑好笑。」他拍片的時候常常笑場，笑到我也拍不下去了，他喜歡拍喜劇的，所以後來才會去拍王家衛的喜劇《擺渡人》，不管票房或評論怎麼樣，我覺得他演得很不錯。喜劇真的不是每個人都能演，但他敢。他不是偶像，四小天王裡，他最擅長演喜劇，因為很有童心，光看《逃學戰警》就知道他非常好笑，他也是一個很念舊的人，從他跟福隆的合約幾十年沒變，你就知道。

藍——也是因為經紀人姚宜君把他照顧得服服貼貼，他只要做好自己就夠了。

朱——他跟姚宜君就像姊弟一般，感情好到外人沒有辦法去說三道四的。

藍——巨星都有難搞的毛病，金城武會嗎？你怎樣誘導他，發揮他的本事？

朱——我拍偶像，都是不教戲，跟蔡揚名是完全不同風格。蔡揚名很會教戲，我做副導演的時候，看他做完示範，都覺得演得比主角好，尤其拍《錯誤的第一步》時，男主角馬沙第一次拍電影，雖然拍的是他的故事，但他根本不會表演，蔡揚名就只好從頭到尾演給他看。

金城武的搞笑天分在《逃學戰警》展露無遺。

藍——演得好，又教得好，因為他是演員出身？

朱——他是台語片時期的當紅小生，我就完全不會演戲，我只會說戲。我們這一代的導演，大概都不會演戲，都是用說的，把我們的想像和期待說給他們聽。新世代演員拍我的電影，最大的好處就在於沒有壓力，我跟大家打成一片，我就是一個搞笑的人，現場他們看我很好笑，就很喜歡靠近我，喜歡跟在我旁邊，拍起戲來一點壓力都沒有，不會怯場，就可以充分發揮自己的本事，只要有自信，演起來就帥，而且我不要求

他們高難度的表演，寫劇本的時候，一直叮嚀自己他們也是第一次當演員，少給他們內心戲，《異域》是少數例外，庹宗華演得很有層次，因為他算是老演員了，新演員就是讓他們自由發揮，一旦演得太過火了，就要他們再收一點。拍《七匹狼》的時候，我一直提醒王傑：「太多了，好，再收一點，再收一點，自然一點，不要那種偶像的樣子。」其實，也是因為他們還年輕，戲齡還嫩，我才敢跟他們講，我就不敢對劉德華講這些，劉德華演《異域》的土匪頭子時，光是抽雪茄的模樣掏出打火機點燃，雪茄一拋，雪茄這樣咬進嘴裡，帥呆了，但那是偶像，不是我的山大王。我不敢對劉德華說：「這個不好，再來一次。」我只敢跟小孩子這樣講，他們就像我的小弟弟。

藍——演你的戲，金城武是快樂天王；演了王家衛的戲，他就成了國際巨星。同一位演員，面對不同的導演就有不同的命運，你怎麼樣看他的成長？

朱——金城武最厲害的地方就在於他熬得住，禁得起考驗。他剛出道的時候，跟誰合作都被吃掉，開竅以後，換成他來吃別人的戲，梁朝偉也不例外，梁朝偉在《重慶森林》裡的表現，真的沒有金城武精彩；《投名狀》比起劉德華和李連杰這些大牌，人比人，戲比戲，他再也不會被人家吃掉的，這是他厲害的地方。

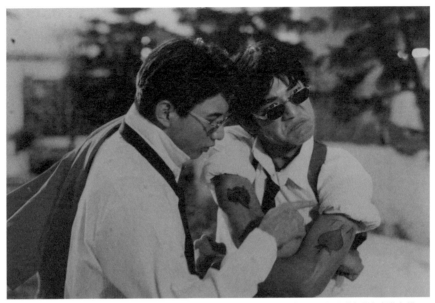

與吳奇隆（左）合拍《逃學戰警》，金城武（右）在電影中扮演魯蛇盡情搞笑，揮灑自如全無偶像包袱。

藍──後來你們沒再合作，真的很可惜，至少在《中國龍》裡面，他的那種輕鬆自在，真是玩得好開心，那是你的電影裡面很有趣的特質，其他電影裡，都沒有這種玩耍性格。

朱──我覺得《逃學戰警》更精彩，他的《逃學戰警》演得比《擺渡人》更好，怎麼都好笑，他長得這麼帥，我卻故意要他演個到處吃癟的魯蛇，怎麼都競爭不過吳奇隆，兩個一起泡妞，他只會東施效顰，命運當然大不同，最後跟一個土八路（大陸公安）搞在一起。土八路就是楊采妮，他的那種癡狂演得非常好。

重特效輕劇情刺陵票房失靈

藍——這些帥哥裡面，有誰是真的會演戲的人嗎？你怎麼樣來評價這些合作過的影星呢？

朱——四小天王都會演，只是初期難免生澀，後來我們雖然沒再合作了，他們都已磨練出師。吳奇隆很會演，《步步驚心》的那個四爺演得多好，多少人為他著迷；林志穎是志不在電影；蘇有朋不但會演，而且還做導演，我每次都糗他：「大導演，我這輩子都在創紀錄，你光一部戲就把我所有的紀錄都破了。」他 2015 年拍了一部《左耳》，票房好像十億人民幣，就將近五十億台幣，以前我的《七匹狼》破億，《異域》破億，全部加起來的總票房也只有三十幾億，他一部戲把我的總和都破掉了。這些小孩都有各有各的成就。

藍——小虎隊裡的陳志朋相對之下就弱了些。

朱——2010 年他在我的《大笑江湖》演一個皇帝，是剛好看到陳志朋，就對他說來玩玩吧。《大笑江湖》的主角是小瀋陽和趙本山。

藍——既然和周杰倫合作有壓力，你怎麼因應？

朱——吳敦與周杰倫的經紀公司談好了這部戲的戲約，就找我說：「就你了，沒有別人了。」大家都知道他愛打籃球，也愛功夫，一個「籃球」，再加一個「功夫」，就成了《功夫灌籃》。杰倫也很天才，他就抓準傻小子的個性，要演得傻傻的，那也是一種表演，跟以前的他都不一樣，

周杰倫演出《功夫灌籃》，
拳腳功夫與球技同樣了得。

他知道怎麼設計自己。我跟他聊過以後，就確定他是丟東西特別準的鄉下小子，丟銅板也會神準丟進馬桶裡，就這麼一個角色。而且，他很敬業，第一天開打就能夠打得那麼好，還真厲害，他的身手不是飛來飛去吊鋼絲做出來的，他是拳腳功夫。成功的人都有天分，他演電影也是個天才。

藍——你以前提過，唱片公司都會懇求你不要毀了偶像，他們對特寫鏡頭或美術上都會要求，會吹毛求疵嗎？

朱——沒有，我會先自我檢查，我拍這些偶像一定都用三部機器拍，最後剪片的時候，挑一個最帥的角度來用，帥跟形象是最重要的考量，先通過自我審核，到了試片時，最多就是周杰倫的經紀人楊峻榮過來看一下，幾乎沒有一個人提出過問題，畫面不美的、對他形象有不好的，我都先剪掉了，人家把偶像交給你，你總不能毀了他。但是《刺陵》的問題太多了，最大的問題在於我過度迷信。

藍──迷信什麼？

朱──迷信電腦特效，因為《功夫灌籃》賺錢了，《刺陵》拍片預算也大大增加了，我又迷信 CG（電腦特效），貪心要有大的龍捲風和沙塵暴、大到馬隊也要來特效，場面愈大愈好，反而忽略了劇情發展，本末倒置，所以失敗了。

香港劇組講求團隊合作效率高

藍──你的導演人生可以分為台灣、香港和中國三個階段，台灣時期，算是你開始練功的基礎，然後到香港待了三年，這段期間，你練了什麼功夫？

朱──台灣是基礎功，香港時期基本也差不多，只有從程小東身上學到很多，香港的工作效率快，那是台灣沒辦法做到的。

藍──為什麼？

朱──我在台灣拍電影時，道具組就兩個人，一個道具主任、一個道具助理，你要什麼東西他去弄。香港不是，香港的道具組有十三到十四個人，包括木工、油漆工和雜工，以《刺陵》為例，我在沙漠裡面搭了很大的一間酒館，拍戲那一天，程小東就要求鬼馬隊都拿鬼馬釘勾鉤子，要把布景拉垮。那根本是不可能的事，因為布景太硬又太重了，幾部車子都拖不掉，那麼就另外做一個小模型，外表一模一樣，但只有四分之一大，拍戲時拉那個小模型就好了，結果道具組從搭好到上漆，木工們

《刺陵》擁有大場面、夢幻卡司以及強大電腦特效。

花三天就做了出來，台灣怎麼可能這麼幹？

　　我在香港拍片，要金箍棒或是九龍劍，現場就做給我；要爆破沙發，「砰！」一聲，沙發就要飛掉，可是真的沙發飛不掉，現場馬上做個一模一樣的輕沙發，裡面放一點木屑和石灰粉，導演要，工作人員都是現場做，簡直就像是有個工廠在現場待命，那種規格跟台灣是沒辦法比的。《刺陵》的工作人員就四百人，現場真的聲勢浩大，照顧馬匹的馬夫就一百人，馬隊騎士再一百人，攝影組幾十人，道具組也是幾十人，台灣拍片一共就七、八十人，格局不能比。我在香港學會了拍大片，到了中國才開始拍到大片，《刺陵》跟《功夫灌籃》都算是 A 級大片。不是說「小清新」不好，就是不要都是小清新，偶爾也要幾部大一點的，有電影感的電影，例如《返校》就是像電影的大電影，有設計、有美術、有攝影燈光。

藍——另外，周杰倫一直想當導演，面對一個有導演企圖心的演員，合作時的壓力是另外一個層次嗎？

朱——拍《功夫灌籃》時，他已經拍了《不能說的祕密》，但是還沒上映，不知道拍得怎麼樣，他偶爾會給我看一些片段，確實也拍得很好，他的 CG（電腦特效）就用在鋼琴上面，他會對我說：「你看這個 CG 做得很漂亮，鏡頭推進鋼琴裡面，就有音符跑出來了……他那時候很喜歡自己的作品。

藍——跟林志玲合作有困擾嗎？

朱——林志玲是一個很用心的女孩子，每天早上拍戲都會給我一封信，寫出她對這個角色的看法，她不用講的，全都用寫的，看完信之後我會跟她討論，我沒有碰過一個演員像她這麼努力，很可惜那些信沒有留下來。我真的不懂得珍惜身邊所有的東西，現在想想還真有點後悔。

林志玲在《刺陵》中的「成魔」片段，反映出她在演技上的用心。

藍——她的信上主要寫些什麼？

朱——今天要拍的戲，她打算怎麼演，角色的內心是不是這個層次？她的想法有沒有錯？雖然是頂尖模特兒，但很努力，最後一場她變成魔的戲，她演得還挺有味道的。《刺陵》本身就是個笑話，有個贊助了十五分鐘的主角，還有贊助的殺手，還有一堆贊助商品，音樂整個被換掉，弄得亂七八糟，但是責任就是導演要扛，你扛不住就別囉嗦，扛了就無所謂。

精準掌握賣座公式的《七匹狼》進化版
——藍祖蔚評《功夫灌籃》

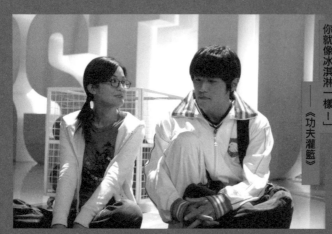

「我從小就喜歡吃冰淇淋，但是每次都吃不到，所以為了冰淇淋，我可以拚了命。你就像冰淇淋一樣！」——《功夫灌籃》

　　剖析朱延平作品，大致就可盤點出他在拍攝時的商業算計：從演員組合到情節鋪排、從規模預算到現場執行、從笑點分布到音樂使用，解讀他如何在市場競搏中確保不敗立基。

　　《功夫灌籃》的明星陣容有戲分吃重的周杰倫、陳柏霖、曾志偉和蔡卓妍，亦有跨刀客串的吳宗憲、吳孟達、梁家仁、高雄、黃渤、閻妮，再加上反派的李立群、劉畊宏和王剛，明顯集結了台港中三地知名藝人，這是他信賴的巨星拼盤公式，從以台灣明星為主的《傻兵立大功》

（1981）、《大頭兵》和《七隻狐狸》，到跨港台的《紅粉兵團》、《火燒島》和《迷你特攻隊》，因為無往不利，所以變本加厲，配合運動勵志主題以及功夫結合運動的賣座公式，都讓《功夫灌籃》在動畫特效加持下，以華麗之姿現身。

　　然而，朱延平偏愛的創作手痕隨處可見，例如《功夫灌籃》的主角是棄嬰，再次呼應他內心底層的孤兒情意結，這類苦兒當自強的奮鬥歷程一向容易打動觀眾；又如周杰倫初出場時騎著單車過橋入城的場景，

一如《七匹狼》中張雨生要去城市闖蕩的青春無邪；至於《功夫灌籃》裡丐幫長老懷中有一本《乾坤大挪移》，則讓人想起周星馳的《功夫》中同樣有一本十元就買得到的《如來神掌》。參考實用的賣座元素，他一向理直氣壯，差別在於《如來神掌》是唬人漫畫，《乾坤大挪移》則是高科技祕笈，透過分子打散重組的理念發展出走火入魔的全身結冰，以及逆轉時間的生命奇蹟，在在提供動畫特效師寬闊的伸展舞台，也讓劇情發展得以在最後高潮從籃球轉回到功夫。

朱延平永遠不忘耍耍嘴皮子，「乾坤大挪移」變成「乾申大那多」，就是他偏愛的白字諧音趣味。花十元就買得到《如來神掌》祕笈，是周星馳常玩的後設冷笑話；吳宗憲交付棄嬰和《乾坤大挪移》後，借力使力赤足踩踏而去，在高雄臉上留下土灰腳印，則是朱延平在片刻正經之餘必然追加搞笑的慣用招式。

不管是青春勵志或者情愛追逐，《功夫灌籃》都適合看做《七匹狼》的進化版，青春的夢幻追求本質不變，現實壓榨則變本加厲。男女愛情中必有的苦戀、癡戀與單相思，本片一應俱全，女主角暗戀的男生另有感情內傷，把暗戀對象比喻成冰淇淋，可以為冰淇淋拚命的男主角亦非一張白紙，有過「再過來我就死給你看」、「要追我，下輩子吧」和「不還錢就和你共赴黃泉」三段不堪戀情。只不過，小情小愛都只是過場花絮，朱延平的現實書寫偏重在有錢能使鬼推磨的暗黑勢力，他對名利場上的利益交換有過切膚之痛，威脅恐嚇、暗樁突襲、誘惑收買各有層次，處理起來駕輕就熟，但在漫天黑霧下仍願意相信赤子之心，周杰倫血緣無親，唯義是尚的最後選擇，以及終於等到冰淇淋的愛情歸宿，都是他深諳觀眾心理的必然安排。

只可惜，籃球場上的競技，不但允許四位師父功夫戲鬧，校長也可以用球棒突襲、裁判還可以破壞比賽，諸多只求出人意料的細節鋪陳，煙花燦爛，匪夷所思，卻給人勝之不武的錯愕。線頭太多，易放難收，一直是朱氏娛樂還有改進空間的罩門。

第七日

朱延平從影以來合作過無數藝人，均甚愉快。

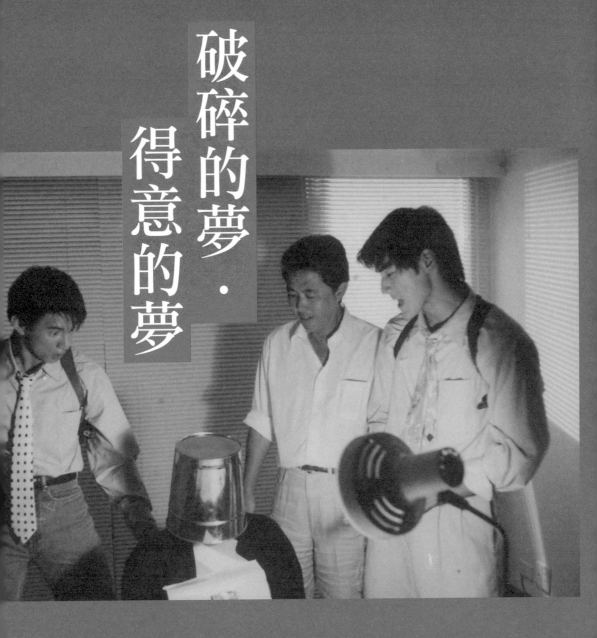

破碎的夢 · 得意的夢

藍——《情色》為什麼會想到改編嚴歌苓的小説？

朱——你不説，我都忘了是改編自嚴歌苓的小説。《大頭兵》之後，我也試著去拍藝術電影，就以張光斗的劇本拍了一部《花祭》（1990），很符合得獎電影的規範：第一，男主角（柯一正）性無能；其次，偷情；第三，女主角（葉全真）獻身給白癡。結果完戳後沒有半點漣漪，別説得獎了，連討論都沒有。就片商當成一部小片匆匆映演，還賠了一屁股，春夢了舞痕，無聲無息就下片了。

　　《花祭》雖然票房淒慘，我心中還忍不住暗罵，為什麼觀眾都沒有看到我的努力，第二次的嘗試就是《白太陽》。

　　《白太陽》的片頭就是女主角鄭家榆到鄉下去找未婚夫，在一個荒涼廢棄的火車站等了半天，卻等不到來接她的人，順路走到海邊，看到未婚夫的弟弟蘇有朋在畫落日，眼前是紅色落日，他畫的卻是一個白太陽，就問他：「太陽是紅色的，你怎麼畫成白的呢？」

　　蘇有朋回答説：「你看到的是顏色，我畫的是生命。」我對這一句對白超有感覺，所以片名就叫《白太陽》，蒼白的太陽又可以影射蘇有朋的性無能，後來又發生了不倫的嫂弟戀，所以我用黑白底片的快速搖晃來表達他內心的恐懼感覺。

　　投資老闆蔡松林看完試片後，直接把片名改成《情色》，從《白太陽》變成《情色》，電影就整個變質，整個方向都導向《情色》是一部色情電影，我也很無力。

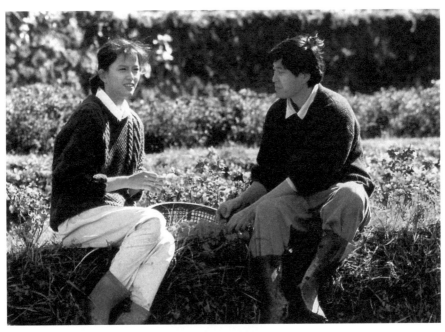

《花祭》由葉全真、楊貴媚、柯一正主演，女主角葉全真在電影海報中更裸背入鏡。

無力抗爭！拍《情色》被拗成色情

藍——你為什麼不抗爭？

朱——我曾經想挽救，因為我想《情色》還好，《色情》就不行了，於是想在海報設計上扳回一城，所以請了知名書法家王三慶操刀，他做過李翰祥的副導演，還是《緹縈》的美術設計，因為他的三個女兒都在我的麾下拍《白太陽》，我的副導演王逸白，妹妹叫王逸詩，在《白太陽》軋演一個角色，另外一個妹妹王逸飛則是造型設計，後來我笑說，妳爸爸好厲害，早就知道會生三個女兒，要慶祝三次，所以叫王三慶。於是就拜託王三慶用他著名的書法寫了《情色》兩個片名大字，而且我堅持要照我的方式設計海報，不強調裸露，結果完全失敗，要色情又不夠色情，要藝術又搞得亂七八糟，對我的藝術電影夢造成第二次的打擊。

藍——因為片名號稱《情色》，全片卻只有兩場床戲？

朱——對，關鍵在於我一直在加強蘇有朋的內心戲，凸顯他的內心掙扎，所以想看情慾戲的觀眾就會覺得很失望，我也講過那個《劍奴之血煞劫》在香港上午夜場的，就是香港人講的：「diu 丟你老母看不到」，看不到，火大了。

那時我還不覺得自己並不是拍藝術電影的那塊料，就是怪小蔡把名字改成《情色》害我沒能沾上藝術的邊。但是讓我真正死心的就是《異域》，《異域》拍完以後罵聲不斷，金馬獎連個提名，做個遺珠的機會都沒有，不管是羅大佑和 Ricky Ho 的音樂、柏楊的原著編劇、庹宗華

的男主角、顏鳳嬌女配角全數落空，完全沒有獲得金馬獎的青睞，一片死寂。

藍——可是你的時序有點錯亂，《異域》跟《花祭》同樣是 1990 年的作品，1996 年才拍到《情色》。《異域》走史詩路線，《花祭》是屬於類似《查泰萊夫人的情人》和《雷恩的女兒》路線，男主角同樣都是性無能，女主角因為偷情才找到解脫。

朱——《異域》是在後面，我很確定。朱家麟因為演了《花祭》表現出色，才找他來演《異域》。反正這三部是我有心去投靠藝術電影的努力，徹底失敗後，我終究明白了我不會拍術藝片，你看蔡明亮的電影乍看好簡單，心想這樣還不容易嗎？對不起，就是不容易，看起來平淡，卻蘊藏深厚內涵。你只能承認自己不是這塊料，我就是講笑話，這方面很少有人像我這麼好笑，所以我就安分拍我的商業電影，就不再考慮去拍什麼想得獎的片。

藍——其實《情色》中有些畫面是有精心設計，一位性無能的男生每天一大早都要煮牛奶喝，而且還奶汁四溢，按照藝術電影的象徵符號來解讀，都可以解讀成性心理不滿足的投射，這是你的設計嗎？

朱——沒有，我這個人很粗，腦子裡不會想這麼多有的沒的，那場戲應該是姚奇偉的建議，我就照著拍了，沒有想太多。

天真誤解藝術片等於同志或性

藍——你檢討過自己失敗的原因嗎？

朱——我對性無能或者同志的認知都很粗淺，不像關錦鵬的《藍宇》（2001）、虞戡平的《孽子》（1986）、李安的《斷背山》（2005）、或者柳廣輝的《刻在你心底的名字》（2020）各自有獨到的認識，只自顧地在玩鏡頭，拍一些困在鳥籠裡，飛不出去的鳥，那種很膚淺的意象，達不到藝術境界，就跟外國人拍《花木蘭》是一樣的。

　　一開始我很幼稚地認為同志片很容易得獎，性無能很容易得獎，這是一個誤解，這就證明我完全不懂藝術片的市場，然後我還想把外遇和扭曲的愛情或等等不正常關係全都結合在一起，結果就是：一敗塗地。

藍——其實，你私心應該還是認為以性為主題的電影，可以在藝術及商業上獲得成功吧？你常開性玩笑，但是對於人的胴體，似乎有些懼怕，不敢在肉體上多做停留，不想表現欲望的美感，一切都只點到為止，為什麼？

朱——不是怕，只是擔心拍得太大膽會變成三級片，直到後來看了蔡明亮的《天邊一朵雲》和李安的《色戒》，才知自己對於性的處理實在差太遠了，一方面是自己沒有深入去挖，另一方面是個性上不好意思多做要求，李安可以，因為他夠大，演員做出大的犧牲，日後可以獲得巨大的回報，我就沒這個能耐承諾演員日後能夠得到什麼，又如何多做要求？畢竟要求女孩子在鏡頭前脫衣服是非常不容易的事情，要說服她本

人，還有她的家人，要她心甘情願才行。

藍——所以你追求的還是畫面上的美感，而非角色的靈魂探索？

朱——是的，我對內在靈魂的挖掘探索很弱，我擅長歡樂喜鬧的電影，搞搞笑，大家看得開心就結束了，做不來深入挖掘的議題討論。唯一的例外是《異域》，看過十幾年的書，太有感覺了，庹宗華也太

《劍奴之血㻤劫》找來倪淑君、邵萱、陳寶蓮等性感女星演出，豔情唯美風格至今仍獲網友熱議。

有感覺了，我們的配合才有了《異域》。

藍——面對男性，你百無禁忌，愛怎麼玩就怎麼玩，但對限制級電影的女明星一直保持著距離，不管是《劍奴之血㻤劫》中的陳寶蓮、倪淑君和邵萱，或者《情色》中的鄭家榆無不如此，你是不想走進女主角內心，還是害怕走進去？你有特別的女性情意結嗎？

朱——其實沒有，畢竟我拍的都是商業電影，沒辦法在藝術成就上回饋演員，既然如此，點到為止就好，不做太多要求。《劍奴》中有一場洗

澡戲，我的做法就是把景搭好，燈光打好打美，希望畫面上看起來賞心悅目，個性靦腆的我，不但脫字說不出口，也無法教她們究竟要怎麼演，還好大家都很專業，到了真的要拍的時候，還好我有個「勸脫」大隊長姚奇偉，我喊不出口的，就由他代勞，一聲令下：「脫！」現場演員乖乖照辦，我就趕緊開拍。

藍──拍片歸拍片，私下和陳寶蓮、倪淑君和邵萱，還有鄭家榆有互動嗎？

朱──完全沒有，陳寶蓮後來和阿寬關係很好，成了室友，我和演員都沒有私交。

拍遍全台諧星尤其愛脫男星褲

藍──台灣著名的諧星你幾乎都合作過，例如許效舜在《狗蛋大兵》中就有非常瘋癲搞笑的演出，另外，倪敏然在《大頭兵》裡面也頂著大齙牙造型演出電視綜藝節目很受歡迎的七先生，以致你的電影其實很像綜藝節目的短劇大全，東一段西一段，彼此有無關連都不重要，好笑就好？

朱──電視紅星也很樂意和電影沾上邊，從胡瓜和鄭進一開始，到後來的張菲、倪敏然，他們都認為能夠演出電影，演藝人生就更上層樓，倪敏然是很有想法的人，當時最叫座的電視綜藝節目《黃金拍檔》就是他弄起來的。

跟他拍完戲，他常會約我去吃飯，一吃就是四個鐘頭，一直講沒停：你的電影應該怎麼做，你的領域要怎麼樣，所以他幫我安排了一部戲《愛拚才會贏》，還安排葉啟田來演，結果還不錯，因為「愛拚才會贏」這首歌太紅了，倪敏然的理論就是歌星一旦和電影結合，就能帶動風潮，因為他太喜歡講了，有些大理論我實在不敢領教，可能也是他有一點躁鬱症的前兆，話匣子一開就講不完，我完全插不進話去，一講就四、五個小時。

　　但是他真的有講不完的計畫，他演出舞台劇《千禧夜，我們說相聲》時，賴聲川每天都找演員去聊天，再把所有的聊天內容打字出來，半年後就出了劇本，這也實在太厲害了。他一度也想翻製這種模式來找我搞舞台劇，我只能說我的專長在電影，反正他就是有滿腦子的計畫，搞成一個《黃金拍檔》就讓人難忘了。

藍──基本上是個才子。但是你處理他的七先生，先炸裂了衣服，又撕破了褲子，吳宗憲在《狗蛋大兵》裡也被整得很慘，更別說吳奇隆也被拉下了褲子，你為什麼這麼喜歡拉男生的褲子？

朱──因為我一開始是用拉副導演的褲子來逗郝劭文笑，發現這一招百發百中，郝劭文每次都笑到樂不可支，每次拍，每次笑，郝劭文所有在我戲裡的笑，都是最可愛的，我就明白脫褲子這招還真的滿好笑的，但是關鍵在於看誰掉了褲子。許不了掉褲子最好笑，吳奇隆掉褲子就沒那麼好笑。

藍——其實也還不錯啦，吳宗憲也不錯。

朱——吳宗憲那時候剛起來，還沒有變天王。那時候的綜藝主持天王是張菲、胡瓜和豬哥亮，還沒有吳宗憲的位子。所以吳宗憲一路跟我合作了很多戲，包括《功夫灌籃》，他就是演一個流浪漢，撿到還是嬰兒的周杰倫，把他送到廟裡去。

《一石二鳥》爆冷門賣座破億

藍——談談吳宗憲是不是也跟倪敏然一樣，想法很多，意見也很多？

朱——完全不一樣，他就是很敬業地演好角色該有的動作，他會一直重覆某些動作，我必須叮嚀他做變化。網路上傳得最厲害的就是我曾跟他拍了一部《人不是我殺的》（2004）。票房只有三千七百元，創下全台灣票房最低紀錄，他也不時拿這件事來自嘲。

其實《人不是我殺的》是東森電影台開創時，跟我簽了幾部電視電影，包括《一石二鳥》（2005），只會在電視上播映，沒有打算要上電影院，而且沒用底片拍，只是用數位攝影機拍的電視電影，要給東森電影台的。但因《人不是我殺的》另外賣了 DVD 版權給發行商，那時候上過院線的電影，DVD 價錢就高好幾倍，所以發行商就把它轉成了膠片，包了白雪戲院演了一天，如果不是 DVD 發行商在封套上附加了報紙上的電影廣告，我根本不知道上過院線。

《一石二鳥》更好笑了，那也是東森的電視電影，我交完片就沒再管了，後來不知道誰把它賣到大陸，而且把它轉成電影，票房竟然非

常好，《一石二鳥》好像賣到三千萬人民幣。大陸朋友打電給我報喜，我就納悶《一石二鳥》這種電視電影還可以上電影院？我就到戲院去看了一下，黑的，整個畫面都是黑的，因為光不夠，而且一條一條的掃描線，音效更爛，這樣竟然也能賣了三千萬？也因為《一石二鳥》才讓我想去大陸拍戲。

藍——你發現大陸的市場夠大？

朱——太大了。一部電視電影完全沒有做宣傳竟然也能賣？而且一賣就是三千萬？三千萬人民幣就是台幣一億五千萬，台灣要上一億多難？大

陸市場要真是這麼簡單，那就太好了。後來正式去拍了《功夫灌籃》，票房一億六千萬人民幣，那時候大陸破億的導演沒超過十個，我就這樣進入億元俱樂部。

後來，我跟吳宗憲還多次合作，包括《大笑江湖》時要他去跟大陸的大腕演員趙本山合作，他也很開心來玩了幾天，跟趙本山聊天、吃飯，趙本山也很尊重台灣的 local king，領教本土天王的魅力。

朱延平為進軍大陸市場而拍攝《大笑江湖》，與吳宗憲以及大陸知名演員趙本山等合作愉快。

藍——談到《狗蛋大兵》就不得不提到郭箏，因為這個劇本是你最有政治意識，歷史嘲諷意義最強烈的代表作，電影把台灣人經歷過的歷史記憶全都用幽默又嘲諷的方式來呈現，看熱鬧的人覺得很搞笑，看門道的看得出你在指桑罵槐，有強烈的政治批判力量，這是你過去的劇本中從來沒有出現過的，我相信郭箏應該居功厥偉，你怎麼找到郭箏？又怎麼合作？

朱——郭箏也是個怪人，替何平寫了《十八》和《國道封閉》這些我拍不出來的劇本，基本上跟我是搭不在一起的人，因為何平，我們才會在一起聊天，我把《狗蛋大兵》的想法告訴他，郭箏幫了很大的忙，很多講台語的諧音趣味，例如台語的「泥鰍（hôo-liu）」，河流裡面的泥鰍，台語的「蟑螂（ka-tsuáh）」變成「敢抓」，都是我掰的，但是整個大架構，包括老百姓去偷美軍物資，或者是國小學童講台語要罰錢，都是小時候經歷過的實際經驗，這些林林總總的細節，都虧郭箏串連起來。幫了很大的忙。

諷政治荒謬狗蛋大兵戲謔中有深度

藍——正因為《狗蛋大兵》中消遣了台灣的語言政策，過去講台語要罰錢的往事，過去你很少直接碰觸政治的議題，而且是用嘲諷的方式來談政治。

朱——我其實沒有任何的政治意圖，純粹因為好笑，因為那些是台灣人共同的回憶，就容易有共鳴，就連演校長的陳一郎也演得很不錯，明明

就國語說得不輪轉，但也要配合國語政策，可是一急，台語就跑了出來，我沒有很嚴肅、嚴厲的批評，完全以嘲諷或喜鬧的方式來揶揄這些往事，我們當年就這麼走過來的。

藍──這就是《狗蛋大兵》裡最重要的創作突破，你用喜劇方式凸顯了政治議題的荒謬。你把《異域》拍得這麼悲情，卻沒有引起太多共鳴，《狗蛋大兵》連唱國歌要立正的糗事都不放過，從選材到表現，應該可以在你的創作中排入前三名。

朱──聽到唱國歌就要立正，確實值得拿來消遣，每次那位爸爸要打他，小孩子一唱國歌，爸爸就得立正，小鬼就能逃過一劫的情節真的很好笑，你知道演那個爸爸的是誰？

藍──吳念真的弟弟，連碧東。

朱──他演得很夠味，這些東西，我就很喜歡玩，也很好玩，其實也沒有什麼政治意圖，純粹就是因為那樣挺好笑的。

藍──《狗蛋大兵》是 1996 年的電影，那時候的台灣已經解嚴快十年了，禁忌話題早就鬆動了，開起政治玩笑，而且開得這麼瀟灑自在，也不再動輒得咎，電檢上也沒有受到刁難吧？

朱──電影檢查尺度其實從《異域》就鬆開了，《異域》之後就百無禁忌了，所以《狗蛋大兵》完全沒有問題。

藍──重看這部《狗蛋大兵》，還是得佩服你在那樣的時空環境下，找到喜劇方式談政治話題，幫助大家重新回味台灣走過的那段時空，你真的不是刻意要去消遣政治嗎？

朱──真的沒有刻意要這麼做，我怕政治，也不碰政治的，像我們這種人就是基本上完全不碰政治，好笑是因為那些都是事實，我沒有醜化，你會笑就代表那不是醜化，你如果笑不出來，就是刻意醜化了。既然不好笑，你還要拍，那就是刻意；只要真的好笑，大家哈哈笑完就沒事了。平常時候講笑話也是同樣的道理，我講了一個笑話，大家都笑了，就是好笑的笑話了；如果，大家都不覺得好笑，你就污辱到他了，我就是抓緊這個分際來拍片。

藍 ──《狗蛋大兵》觸及了語言政策的歷史傷痛，別人是悲情控訴，你選用喜趣方式呈現，還真是高明。

朱 ──這些段子後來在網路上非常紅，常常有人把電影片段東傳一段西傳一段，從泥鰍、講台語罰錢，或者是唱國歌都好好笑，下面留言一大堆，應該是我的電影中後座力最強的一部電影。不

《狗蛋大兵》以戲謔手法反諷了台灣當時的語言政策。

《狗蛋大兵》大受歡迎，原班人馬再度合拍續集《超級三等兵》。

知道有多少人對我說坐遊覽車、野雞車，從台北坐到高雄，車上都在放《狗蛋大兵》，都不知道已經看了多少次，還是全車一起大笑，哈哈哈，因為那真的太好笑，

藍——你還開了蔣總統玩笑，說他是外省人，所以跟他講台灣話，他就聽不懂；你還說學講國語講到「吃葡萄不吐葡萄皮」的繞口令，會咬到舌頭，類似這種政治笑話，沒有人像你揶揄得這麼輕鬆自在，批判政治可以批到這麼入味的層次，這一點是你的本事？還是郭箏？

朱——基本上，郭箏是個嚴肅的人，他是一個有想法的人，跟我的 tone 相差還滿遠的，能搭成這部電影真的是極不容易，他替何平寫的《十八》，風格非常強烈，但是屬於超現實的層次，郭箏不是個幽默的人，我則是最愛搞笑。

藍——他寫的《匪諜週記》其實滿幽默的，那時候你們還不相識？
朱——我還沒認識他，《狗蛋大兵》大概是把我們兩人最擅長的東西都加在了一起。

藍——會不會是因為你小時候也曾經受到語言政策的傷害，所以才拍出《狗蛋大兵》這種電影？

朱——沒有。我爸爸媽媽都是外省人，我的國語講得非常好，一直不會講台語，我從小住在台北，念北師附小，群聚往來的都是外省人，所以我根本聽不懂台語。一直到拍了許不了，我才開始認真要去懂台語，因為只有懂台語，我才能拍出接地氣的電影。後來後製配音，每場戲反覆弄了幾百遍，對台語才更了解了。

跟許不了合作的那段時間，許不了會把我的國語變成他的台語，又因為許不了沒時間配音，原本在廣播電台擔任台語播音員的卓勝利才有機會來替許不了代言，也因此竄紅。他會在錄音間給我很多意見，許不了爆紅，卓勝利也有功勞，因為他把許不了的台灣俚語用更接地氣的方式詮釋出來。

童星＋阿兵哥＋台味笑料＝賣座

藍——接下來合作的廖峻和豬哥亮也都是台語高手，至於在十天內完成《天下一大樂》劇本的林煌坤是不是也有功勞？

朱——林煌坤本身就是快手。以前幫我寫了很多許不了的本子，他寫的東西既本土又接地氣，最重要是他動作快，一個禮拜就能出一個本子，基本上我用的編劇都要是快手才行，因為我沒有時間多跟編劇磨劇本，不可能每天開會，每天，我沒有那個時間，編劇寫完初稿，我也不會教你再改第二或第三稿，全部自己來，決定要再加什麼笑料。豬哥亮根本

不看劇本，你給他什麼，他就拍什麼，所以就在這幾位台語專家的磨練下，我講的台語還是帶有外省腔，但是我聽台語的能力厲害，一聽就知道好不好笑，我拍了三十年的台語喜劇，從泥鰍到蟑螂，我可以想得到點子，就算是硬拗也會弄得挺好笑的。

藍——《狗蛋大兵》的內容依舊雜抄百家，類似《大頭兵》和《報告班長》的當兵受訓趣事又再玩了一次，差別在於另外加進了台灣軍人跟美國大兵對抗的國族情緒，這種設計是否反映你相信當兵趣味是永遠有效的喜劇公式？

朱——永遠賣錢！《狗蛋大兵》基本上是《新烏龍院》加《報告班長》的混合體，基本上，「狗蛋」就是《新烏龍院》的進化版；「大兵」則包括了《大頭兵》和《報告班長》，嚴格訓練的軍訓喜劇，加上童星搞笑，開拍前我就清楚知道賣點在哪裡。

藍——所以只是把賣座元素重新排列組合？

朱——窮則變，變則通，任何電影都是一樣，到了一定時間就會輪迴，像賭片，它曾經在程剛時代風行一時，1980 年代初的《賭王大騙局》、《賭王鬥千王》，王冠雄因此紅到不可一世，隨後賭片沉寂了快十年，直到周潤發出來，又以《賭神》帶動了新一波的賭片風潮，說不定再過十年，又有類似《賭霸》的片型出來又會大賣。我一直相信電影有這種輪迴，小孩子的動作電影先有了《好小子》，過了十年後，《中國龍》和釋小龍又輪迴回來，因為舊一批觀眾已經長大了，面對新一批觀眾，

又是全新的片型。我電影拍得
多，要我一直搞笑，我會死掉，
不能天天吃牛肉麵，偶而要改吃
蛋炒飯，或者水餃及鍋貼，所以
才會去拍《劍奴之血獎劫》，拍
一個沒拍過的，那才有新鮮感，
其實《劍奴之血獎劫》也是我電
影裡面，少數比較有美感、畫面
比較漂亮的電影。

童星出道的郝劭文與楊小黎在《狗蛋大兵》裡搭檔
演出，深受觀眾喜愛。

藍——比較接近楚原式的美學，
也是邵氏片廠的傳統美學。

朱——對，我以前的電影就沒有
這種攝影燈光。雖然比較接近楚原，但在攝影及燈光的用心程度比《九
尾狐與飛天貓》好，因為《九尾狐與飛天貓》根本沒時間給你去弄燈光，
梁家輝只來三個小時，打了燈就得趕快拍拍拍；張曼玉來了，你就得趕
緊搶拍張曼玉，沒有時間去弄燈光，反而是輪到晚上拍《劍奴之血獎劫》
時，燈光好好弄，唯美慢慢磨，沒有趕時間的壓力，所以很多電影的成
績就看當時的狀況。

藍——好，《狗蛋大兵》為什麼會出現港星翁虹？
朱——翁虹的經紀人小呂，呂志虔來找我，翁虹在香港還算大牌，只不

過我開出很低的酬勞，沒想到她也肯，《狗蛋大兵》中的角色是一位女老師，跟郝劭文與吳奇隆有清純互動，她也因為這個戲，跟台灣結了不解之緣，她現在嫁的也是台灣人。後來跟郝劭文、楊小黎等人經常聚在一起，有一種革命感情。

郝劭文與楊小黎超萌 CP 建立革命情

藍——楊小黎是從《狗蛋大兵》開始跟你合作嗎？

朱——應該是吧，其實戲裡還有一個角色醜妹，非常重要。醜妹其實不是女生，只是應我要求，男扮女裝而已，現在是大男生了，電視台出再多錢，他都不肯現身，好多電視節目經常辦童星聚會，包括張小燕都希望當年童星郝劭文和醜妹再聚會，回憶童星往事，醜妹打死都不來，完全不想提他曾經有過這麼一段歷史，其實他是我表弟，電視台一度出五萬酬勞想請出醜妹，開玩笑，五萬元夠多了，他就是不來，死都不肯，他認為醜妹這個角色是他畢生恥辱，所以醜妹就此在銀幕上消失不見了。後來的張君雅小妹妹，其實跟醜妹的造型很像，一個廣告就讓張君雅紅了。

藍——《狗蛋大兵》為什麼會扯出美軍？是誰的點子？

朱——大架構應該都來自郭箏，我覺得很好，軍教片不要再現自己人對抗自己人的老套。

《狗蛋大兵》裡與郝劭文、楊小黎展開「三角虐戀」的「醜妹」，現實中竟是男兒身！卻也成了他不願回顧的黑歷史。

藍——找外國人來演戲，會不會很麻煩？

朱——很簡單，台灣很多外國人對拍片感興趣，我拍過很多外國人，《中國龍》裡面都打外國人，其實就是李小龍概念，你愈打他，他就愈喜歡你，李小龍把日本人打得多慘，把日本人幹得死去活來，可是李小龍在日本多紅？所以我很多動作片是參考李小龍的，包括《好小子》，我都看他的畫面 copy 他的雙截棍招數。只是把李小龍換成小孩子而已，任何一個大人都玩不過李小龍，換成小孩子就厲害了，你不能生吞活剝地依樣畫葫蘆，必須調整變化，例如同樣是剪刀腳，大人可以在地上使，小孩子就要飛到空中使，其實意思一樣的，但是那麼矮的小孩子跳到空中去使，多了翻滾設計，就變得更漂亮了。

我一直在嘗試，看過庫布力克的《金甲部隊》（1987）後，我就找十個武行和爆破一起來，要求大家參考電影做出血包爆破的效果，以

前，彈著點冒個煙就沒了，噴不出震撼效果，我們的方法是先包個大血包在衣服裡，在彈著點的衣服上輕輕割個十字，外表看不太出來，血包後面再墊一面鐵板，埋一點炸藥，引爆時血包就會噴開，而且用慢動作拍，效果就很不錯，只是火藥的拿捏有學問，太大了會噴散；太小了，就看不到了，試到後來，每位武行身上都是一塊塊瘀青，《五湖四海》和《異域》的爆破，都是土法煉鋼的結果，很多人都受了傷。

號角響起吳念真劇本無懈可擊

藍——《狗蛋大兵》有進中國公演嗎？

朱——沒有。那個時候大陸根本沒有市場，《挖洞人》也因為演員滿嘴髒話，應該也進不了大陸。

藍——誤會和身分錯亂也是古典喜劇最愛使用的元素，《狗蛋大兵》玩了非常多類似手法，包括吳宗憲分別假冒吳奇隆和翁虹，各給對方寫了一封信，牽動情緣，然後兩個人在月下對話要談情說愛的時候，吳宗憲又帶著大兵偽裝在一旁幫腔，都很逗趣。

朱——因為那時候電視上很風行比手畫腳的綜藝節目，演員互相比手畫腳來猜字，我的素材常常跟著時事走，我就把它用了進來。

藍——除此之外，電視的短劇模式也是你愛用的技法，一種散兵游勇的短劇組合，例如許效舜的出場，沒頭沒腦就出來了，而且說走就走，許

效舜因為精神病所以才被抓走，胡鬧之餘，其實也能聞嗅出一點白色恐怖的暗示，這些是郭箏比較擅長的手法，後來沒再合作，不是很可惜嗎？

朱——老實講，郭箏脾氣也怪，他不見得喜歡這個戲。多數人的劇本到了我手上，我都改了百分之六、七十以上，可能只用一個架構，只有吳念真的《號角響起》算是少數的例外，劇本一看就無懈可擊，你沒辦法改得比他更好。《號角響起》留下了念真大部分的東西，那也是對軍事教育的另外一種諷刺。

藍——陳家昱呢？

朱——花在陳家昱身上的時間就比較久，因為陳家昱是吳功、郎中請來的編劇。吳功、郎中是我遇到最用心拍電影的兄弟，他們把拍電影當作自己一輩子的創業，拍《小丑與天鵝》之前，我還在拍別的戲，每天收工後，吳功會押我到一家咖啡廳，陳家昱就坐在裡邊，吳功就逼著我跟陳家昱談劇情，有人壓迫就有靈感，《小丑與天鵝》最後用上她的原創劇本大約有七成，我保留得最多的大概只有陳家昱跟吳念真的本子，其他編劇跟我合作大概也很沒有成就感，因為都被我改得亂七八糟。

藍——連碧東演出《狗蛋大兵》和《情色》是因為念真的關係嗎？

朱——不是，我就覺得他很本土，又很有喜感，並不是因為他是念真的弟弟，他非常好玩，《狗蛋大兵》就因為他來演這個爸爸增色不少，別的爸爸就沒有這個味道，顧寶明雖然也能演，但他不是台語人，請他來

演就少了這種味道。連碧東如果沒有死,他會是我一直想要合作的對象。

迷你特攻隊紅毛城趕戲鬼月撞鬼事

藍——拍了四十年電影,你應該也遇過不少靈異事件吧?

朱——說來像是迷信,但又不能不信。《迷你特攻隊》在紅毛城拍戲,紅毛城那時還可以外借,當時是一場女鬼特效戲,陶大偉看到一個女人坐在椅子上,上前跟她哈拉,把那個女人抱起來時,頭還留在椅子上,抱在手上的身體就沒了頭。這場戲需要動用到兩位擔任身體的演員,一個頭部要包上綠布,負責扭動身體;留在椅子上的那位演員,則是身體要包上綠布,露個頭來演戲。

　　那天正好七月半鬼門開,我是百無禁忌,王羽老闆則依照慣例,一到現場就帶著全體燒香拜拜。出事的那位燈光助理因為先前去游泳,漏接了通告,晚上十點才趕到現場,所以只有他沒有燒香拜拜。然後一直就拍到半夜兩、三點,攝影師趁著空檔喘口氣,發現燈光助理睡在那個二樓的石頭欄杆上面,就喊他起來,起來不要睡在那裡,很危險的,他也起身來打燈,然後繼續拍到早上五點多,天都亮了,攝影師又出去呼吸新鮮空氣,走到石牆旁一看,哇,下面一個人……可能因為燈光助理白天游泳太累,被攝影師叫起來一次後,躺上石欄杆又睡了,這次一翻身就摔了下去。我記得衝下去救他的時候,後腦勺裂開一條縫,流了很多腦漿,我們把他從水溝裡翻過身來,就只剩一口氣,送到馬偕醫院就死了。

拍戲出了意外，大夥只能先停工，趕到馬偕去拜他，只留了兩個場務守在紅毛城，等我們再回到紅毛城時，發現兩個場務都跑掉了，因為他們宣稱看到那個燈光助理回來了。王羽就火大開罵了：「誰在這邊給我裝神弄鬼的？操！」可是那天晚上怪事就發生了，陶大偉和孫越都在現場目擊，紅毛城的電鈴突然「啪！」地一聲就響了，那是老式的電鈴告示牌，上面標示了客廳、大門、臥房、主臥房和書房，只要有人按電鈴，燈光就會亮燈顯示是哪裡有人按電鈴。一開始是大門口燈亮了，場務出去開門卻沒有人，嚇得臉都白了，王羽當場翻臉：「誰再給我裝神弄鬼，操，試試看。」

接下來，換成臥室的燈亮了。王羽一個箭步就衝進臥室，踢開臥室門，沒人；然後書房的燈又亮了，他又衝往書房去，還是沒人……全劇組的人都目擊了這些怪事，王羽衝到最後，不再講話，電鈴不停地響了一晚，戲也不拍了。第二天我再去的時候，王羽已經找了道士在那邊做法。

《逃學戰警》經典飛車戲皆原創

藍——你第三部得意的作品是《逃學戰警》，其實裡面有很多吳宇森的影子，有槍戰也有鴿子。《英雄本色》的周潤發、狄龍，都改頭換面在你電影中盡情揮灑，甚至也有些《絕地戰警》（Bad Boys）中的威爾・史密斯的橋段，你為什麼特別推薦《逃學戰警》這部電影？

朱——主要是因為金城武的喜劇，那是我第一次發現金城武能演喜劇，

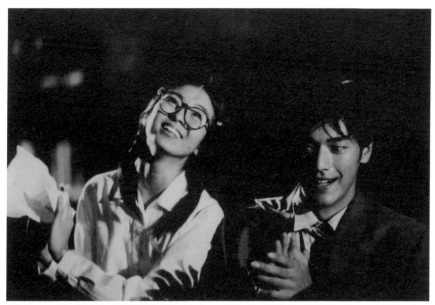

當紅玉女明星楊采妮做為《逃學戰警》的女主角之一，在朱延平電影裡毫不例外被扮醜，但她欣然接受。

我們在戲院看的時候，劇場效果非常好，首映場來了非常多的歌迷跟影迷，是他們的粉絲。金城武做任何一個小動作，大家都哈哈，整間戲院就跟一場嘉年華會一樣。我會推薦的原因就在於金城武很少拍喜劇，而且拍到那麼好笑。

《逃學戰警》也是楊采妮第一次來台灣，演個大陸妹，而且把她做得很醜很醜。我最早是把林青霞做醜，《紅粉兵團》戴了個眼罩成了獨眼龍。還被片商林榮豐罵，那麼漂亮的美女被我弄成這樣，後來證明我有眼光，愛情片女王也可以是獨眼龍。我是喜歡做改變的。楊采妮也是美女，我把她弄成老土，一副大眼鏡，還有掃把頭，她也喜歡這個改變，演得很過癮。

藍──《逃學戰警》都是在台灣拍的，裡面的飛車追逐有受到港片的影響啟發嗎？

朱──飛車追逐的戲其實我早在《四傻害羞》裡面就用過了，鳳飛飛和林青霞掠過火車的飛車戲就靠柯受良，那時候他還沒去香港。就因為這場飛車戲引起大家關切，還記得就場戲就在士林官邸附近的士林平交道前，搭了架子封路，等火車過來的時候就直接一躍飛過。

我的飛車戲最早出現在《瘋狂大發財》，最後一個鏡頭是胡慧中開著轎車從台中港港邊高速衝飛上天，再墜入海中，車中的鈔票就整個灑飛了出去，我們在台中港搭了高台，然後小黑做替身，加足馬力沿著高台往前奔飛上天，最後車子掉落水裡，電影也在這裡結束。柯受良開價一百萬承接這場戲，但他一路討價還價，過程很好笑。

我的原始設計是車子一飛沖天後，車上四個人像炸彈開花跳出車子，然後鈔票灑出去，滿天都是

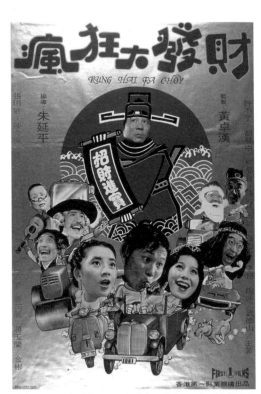

《瘋狂大發財》由許不了、胡慧中、「小黑」柯受良等眾多知名藝人演出，陣容堅強。

朱延平七日談

鈔票，最後才是車子落海。但他找不到四個人來演這場戲，只有他一個人飛，我只好修改劇情，其他三個人要中途下車。改好後，他又有意見了，因為台中港退潮時的海面距離岸邊大概四、五層樓高，我覺得很高了，但他嫌應變時間太短，根本飛不出來，於是拆掉車頂變成敞篷車。車頂挖掉後，他又要拿掉左邊車門，因為跳車前如果還得先開門，就怕來不及往外跳了，可是拆掉左邊車門，我的攝影機就只能從右邊拍了，否則就穿幫了。他的要求我都答應了，到了拍攝當天，他突然說腳抽筋，叫助理矮仔才代替他上陣，矮仔才的臉馬上一片慘白。

《瘋狂大發財》的攝影師是林文錦，就是怕出狀況，我們在現場還準備了四艘救援遊艇，他對助理特別叮嚀：「你一定要跳出來，不然衝下四層，五層樓高的海面，水的撞擊力量也會把你打昏在車裡，你就會淹死了。」助理說聲好，就踩油門往外衝去，結果鈔票沒灑，人也沒出來，整趟車「蹦！」地一聲直接就掉入海了，我一看慘了，連聲喊：「卡！卡！卡！」老經驗的林文錦沒有理我，沒有卡，繼續拍下去，我一喊：「卡！」我就知道錯了，我不能喊卡，車子一下海，我就沒有車了，這個鏡頭根本不可能重拍，這是唯一的一次機會，拍到什麼就是什麼，根本不可能 NG 重來。

結果，林文錦一直拍到那車「砰！」地墜海，再轟轟轟地沉入海底。哇！我連忙說了聲：「攝影師，謝謝你！」，趕快指揮大家搶救那位沒出來的矮仔才，還好，沒事，就是前胸被方向盤撞了一下很痛。小黑後來才到新藝城，拍出《最佳拍檔》的飛車畫面，一舉成名。

藍——沒拍到你要的畫面，怎麼辦？

朱——如果真的有四個人炸彈開花跳出車子，然後鈔票滿天飛，畫面當然比較燦爛，「砰！」地一聲就墜海，頂多就是畫面難看一點，至少也有飛車墜海，就差沒有人和鈔票飛出來，也算是國片的奇觀了，也是一個 ending。

小黑柯受良加薪不怕睡蛇躺棺材

藍——你怎麼認識小黑柯受良？

朱——他武行出身，我做副導演時就跟他熟，他是不怕死的，只要有錢，什麼危險動作他都搶著做。有一回拍武俠片，棺材裡面要躺一個人，旁邊還有很多蛇，多數人看到蛇和棺材都怕，只有柯受良說：「副導我來。」因為那場戲可以領五千塊，我就順勢說：「好，你來。」

藍——那場蛇戲究竟有多緊張刺激？

朱——就是要打開一口棺材，裡面除了有個死人，還要有幾十條蛇，演死人容易，要跟蛇一起躺在棺材就很難找了，萬一被蛇咬一口，怎麼辦？雖然我們找的都是沒毒的蛇，但是光想到蛇陣，就讓人渾身起雞皮疙瘩，只有小黑不在乎，他先躺進棺材裡，場務再把幾十條蛇放在他身上，然後攝影機就拍了，等到「卡！」一聲，他立刻就跳起來，一口也沒咬到，就這樣賺了五千塊。他就是這麼一個要錢不要命的人。

　　他還被另外一個小黑殺過一刀。那個小黑是許不了的經紀人，柯

受良則是電影圈的小黑，只要是拍許不了的戲，那位小黑經紀人一定在現場。有一晚，他們聚會吃火鍋，雙方都喝了不少酒，結果在敬酒時鬧翻了，黑道小黑就把火鍋一潑，桌子一掀就打了起來，柯受良想上前勸架，沒想到黑道小黑順手拿起插帳單的尖針，朝柯受良的背整個插了進去，那時候社會就這樣子，也沒報案，後來我到醫院去看柯受良，他苦著臉說：「你要跟那個小黑講，好歹我們是兄弟，我來勸架的，怎麼會這樣？」我的從影人生中，太多這種刀光劍影的事，講都講不完。

藍——《逃學戰警》中，你另外玩了一套剪接技巧，在交換人質的時候，裡面槍林彈雨，外面是則是鑼鼓喧天的醒獅團做表演，這個手法很像《教父》最後大屠殺的平行剪接，教父的孩子正在受洗，聖潔又光輝；同時，教父的手下則在屠殺，血腥又殘忍。

朱——《教父》是我最喜愛的一部電影。當時我還在念大學，帶了一位我很想追的女孩去看《教父》，電影演完之後我站不起來，黑社會的電影拍得跟史詩一樣，太震撼了，完全忘了身旁還有個她。這輩子有兩、三部電影結束了以後站不起來，除了《教父》（ *The Godfather*, 1972），另外一部是《軍官與紳士》（ *An Officer and a Gentleman*, 1982），哭到不行。

藍——不會是因為李察吉爾吧？
朱——因為我也算半個陸軍人，我好歹也讀過陸軍官校幾個月，所有的情節都感同身受，電影中的那些魔鬼訓練跟我在的陸官受到訓練是相同

體系的。第三部就是傑克‧尼柯遜（Jack Nicholson）的《鬼店》（*The Shining*, 1980），第一次被鬼片嚇到腳軟站不起來，這三部電影都是我最佩服的作品，可能悄悄也受到了影響，當時我覺得光拍一場槍戰好像太單調了，想拍點不一樣的，《教父》是受洗和殺人，我的則是槍戰和舞龍舞獅。

好攝影師讓新手導演拍戲更輕鬆

藍——《小丑》的攝影師是誰？

朱——金長棟，金老四，有人叫他四哥，也有人叫他阿四，最慘的是他也是新攝影。第一次從助理升做攝影師，後來比較有能力一點了，才用到林文錦，也才慢慢開竅了，所以我常說林文錦是我的老師。因為有了高手指導，拍戲竟然這麼輕鬆，譬如我想拍個近景，他就會找好位置問我好不好，我也不用叮嚀他鏡頭要從這裡帶到這裡，他會主動幫我連好鏡頭，不必多費心，所以我對林文錦一直非常尊敬，我永遠記得《瘋狂大發財》，他沒有停機卡掉的那場飛舞墜海戲。

藍——你的困境，台灣新電影的新導演們也都遇過，一開始，那些攝影師往往袖手旁觀，就看新導演要怎麼擺好攝影機，看你出洋相？

朱——我的狀況比較不一樣，因為金老四也是第一次出任攝影師，跟我一樣不知道機器該擺哪裡，他第一部幹攝影，我第一部幹導演，大家一樣沒經驗，所以我告訴鏡頭要多大，畫面要拍到哪裡，他不會說這裡好

不好，也不會提議說換個方式會比較好看。

《10+10》小甜甜扮唐寶寶賺人熱淚

藍——最後想問的是《無國籍公民》。這是你一直放在心中，未能實踐的心願，但在金馬獎執委會找到錢，邀請二十位台灣老中青三代導演合作了《10+10》，你把這五分鐘的短片當作《異域》續集，主角就是庹宗華的唐氏症孩子安岱長大之後，流落在台灣的際遇，你真正想講的是什麼？

朱——這一個案子起源於有一年的金馬獎，在桃園辦了草地電影院的露天影展，開幕片就是《異域》，因為那邊很多泰緬僑胞的後代，當時的桃園縣長吳志揚也來參加首映。那一場映演帶給我極大震撼，因為好多觀眾都帶了《異域》的光碟找我簽名，他們告訴我《異域》是他們泰北僑胞必備的光碟，已經看過無數遍了，他們父母最大的願望就是不管偷渡或花錢也好，就是要把子女送到台灣，因為台灣是天堂，可是他們輾轉來到台灣，卻拿不到身分證，我也不知道國民黨為什麼都不給他們身分證，所以他們打工的工資都比別人都低，人家拿三千，他們只有八百，誰叫你沒身分

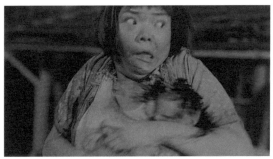

「小甜甜」張可昀在《無國籍公民》演出《異域》主角鄧克保的女兒安岱，悲情演繹泰緬僑胞在台灣的孤立無援狀態，演技令人激賞。

證？很多人沒辦法生活，他們抱怨國民黨沒有善待他們，還不敢寫信回家說明真相。

我聽了非常的震撼跟感慨，當初看《異域》小說的震撼，再次浮現眼前，就當初逃到台灣的我們這一批外省人，根本不知道還有一批人在泰北邊境受苦，過著那種非人生活。多年後再次聽到他們的傷心事，我也覺得不可思議，心想如果能把這些故事拍出來，應該會引起社會重視，剛好有這個五分鐘短片的機會，我就決定來拍《無國籍公民》，而且大概是近年來我最用心的作品，我找了藝人「小甜甜」張可昀，但我不確定她會不會演戲，所以還把她送到安置機構，跟唐氏症患者一起生活了好幾天了，學他們的說話和動作。

雖然全片只有五分鐘，花了足足兩天時間來拍，以前五分鐘的戲，我最多花三個鐘頭就拍掉了，最後拍了兩個大晚班，從晚上七點拍到早上六點，在菁桐車站附近拍的，拍完以後還要針對小甜甜的眼珠去做特效。看過電影的人都會問：小甜甜怎麼能夠把眼珠歪到一邊去？其實，我是用 CG 電腦特效把眼珠修到一邊去，完全就是安岱長大以後的模樣。當時，《10+10》預算就是每人五十萬，光是花在 CG 上就差不多了，但我覺得錢不是問題，能夠把問題攤上檯面才重要，我還做了不少功課，去訪問官員為什麼不發證件給泰北僑胞身分，他們回應一些官式條文，但是這些人的問題依舊都沒解決，我只能把官方回應一五一十附在電影後面。

《無國籍公民》中揭露的問題確實都在，我只是把安岱隱身到這些人後面。自己看完非常感動，而且我覺得只有羅大佑唱的「亞細亞孤兒」

才是正宗的「亞細亞孤兒」。這一次，我就打電話給大佑：「能不能給我。」他很豪爽説：「你請我吃飯，我就送你。」當時我一口説好，後來就忘了。但是我衷心感激，因為用了羅大佑原汁原味的版本才夠味，我在剪片子的時候就看得老淚縱橫，我真的很喜歡他這首歌，很多電影都是先有電影才有歌，我的《異域‧無國籍公民》則是先有歌才有電影。一直有人誤會「小丑」是我的歌，其實不然，《小丑》電影中沒有「小丑」這支歌，後來劉家昌才寫了「小丑」。

藍——後來歌也紅了，但是跟《小丑》這部電影沒關係？

朱——對，完全沒關係。

藍——最後小甜甜的臥軌，很有洋片《安娜‧卡列尼娜》（*Anna Karenina*）的影子，很精彩，你怎麼拍的？

朱——其實就是分開拍，先用一個主觀鏡頭拍她掉下去，用燈照著她，然後再接一個火車過去的畫面再黑掉，最後鏡頭從軌道上小玩具搖上來，再配上「安岱乖，長大以後爸爸送你到台灣，那裡是天堂」的對白，請到庹宗華親自配音，就這樣完成兩部電影時隔二十年的超時空聯結。

二十年淬鍊無國籍公民餘韻遠超異域

藍——《無國籍公民》上映後得到的迴響，符合你的預期嗎？

朱——沒有太多迴響，還算好啦，只是每回放完《10+10》，不管是試

映或者柏林影展的特映場，都有人跑來告訴我，觀看《10+10》，就我的《無國籍公民》讓他們掉眼淚。對我而言，有人掉眼淚就夠了，而且《無國籍公民》讓我走上了柏林影展，否則我這輩子也沒機會開眼界，看到國際影展的大陣仗，幹了一輩子電影，能這樣就不虛此行了。

藍——《10+10》裡面，你覺得哪一段最精彩？

朱——陳玉勳的《海馬洗頭》、老侯的《黃金之弦》、以及鄭有傑的《潛規則》都很精彩，對政治與人心現實嘲諷到骨子裡。沒有去過大陸拍戲的人不會明白這種感覺，我們去過，所以很有感覺。

其實，參與的二十位導演都想施展自己功力，平常是好友，到了比賽時還是要較勁，難得有二十個導演合拍一部電影，一個人五分鐘，在台灣還真是創舉。金馬獎祕書長聞天祥也對我說：「導演，沒想到你會拍這種東西，不過你的訊息大家有接受到。」聽他這麼說，我也很高興，至少訊息傳了出去。老實講，五分鐘是很難拍，因為短短五分鐘很難表現，觀眾未必知道你到底在拍什麼。

藍——但我覺得《無國籍公民》最強大的部分在於餘韻，最後的震撼遠遠超過《異域》，或許是因為故事題材，一直在你心頭發酵，有一種故事還沒說完的遺憾。然而過了二十年，你成長也更成熟了，各方面的技術也都精進了，所以暗夜中光影搖晃的感覺就很動人，那種力量，是你過去電影中從來沒有的。

朱——對，反映的是我的成長，這些年來不敢停頓，怕一停頓就會被淘汰。而且有經營就不一樣，全片也只十幾二十個鏡頭，本來一天就可以拍完的，就因為希望光影打得漂亮一點，硬是多拍了一天，其實是大家幫忙，共襄盛舉，所以燈和攝影機，什麼都算便宜，加上小甜甜也不軋戲，全力以赴。

藍——七次訪談來到最後，能不能請你回顧自己的導演人生，也為自己的作品做個簡單的分類？

朱——我的電影大概分為三類。第一類就是被兄弟強迫去拍的電影，完全沒想法，台灣影壇每年有六大檔期：過年春節檔、329 春假檔，暑假兩個月，10 月 10 日國慶檔，最後是耶誕節加元旦，曾經每個檔期都有我的新片推出，一年要完成六部電影，每天就是趕趕趕，沒有什麼多思考：想不想、愛不愛、喜不喜歡，多數都是我不愛的作品，所以我不收海報，也不留 DVD，所有的物件都不留，只想讓它過去。

　　第二類片子就是我喜歡，自己想拍的，包括拍得最開心的《新天生一對》，以及到夏威夷去拍的《中國龍》，都充滿快樂的回憶，和演員金城武、吳孟達建立了非常好的交情，還包括了我也很喜歡的《狗蛋大兵》。

　　第三類，則是不管成績好不好，都是我自己心甘情願去拍的，例如《異域》、《花祭》、《情色》和《無國籍公民》。我努力想讓人家看到我的誠意，很想讓人家看到我還會拍些不一樣的東西，但是顯然還是沒被大家看到，我還是被認定為喜劇導演，那就算了，畢竟曾經努力過。

不只新浪潮台灣電影應該更包容

藍——曾經拚盡全力，就無怨無悔了。

朱——現在就完全心甘情願，而且我真的明白了，每一個人會拍得不一樣，徐克會拍古裝，拍起時裝就很一般，我講真的，周潤發會演戲，演起喜劇也不怎麼好笑，所以沒有人是全才，不是每樣都會，會一樣就很不錯了，只是我直到很後面才釋懷。我一直不認為自己是大導演，我就是一個說故事、說笑話的人，如此而已。

藍——不只會說故事，而且是一個很會說笑話的人。

朱——我現在最開心的是，不管走到哪裡，包括年輕的，年紀老的，甚至比我還大的，他們都對我說是看我電影長大的，昨天還碰到一位影迷，宣稱他光是《七匹狼》就看過六遍，顯然《七匹狼》就是台灣人的共同回憶。

藍——你期待後人怎麼看待你走過的這條電影路？

朱——基本上我認為台灣電影可分為「藝術」與「商業」兩大塊，藝術電影在海外頻頻拿獎，替台灣爭光彩；而商業電影則是台灣人共同的回憶，兩者相輔相成，缺一不可。除了台語片，還有李行、白景瑞與胡金銓那個世代，接著有蔡揚名的社會寫實片，他們之後是新浪潮接班，但在這中間其實是百花齊放的，《少林寺十八銅人》、《報告班長》、《魯冰花》、《搭錯車》，還有《七匹狼》，好像都沒有列入台灣電影史的

討論之列。

　　這次，既然講了那麼多，就讓我再強調一次，包括蔡揚名的《錯誤的第一步》、虞戡平的《搭錯車》、《大追擊》，金鰲勳的《報告班長》，楊立國的《魯冰花》、陳俊良的《桃太郎》都是大家的共同回憶。那天我又看了一次《魯冰花》，還是很感動，主題曲一出來，眼眶就又紅了。但是台灣電影史從來都很少提到《魯冰花》，把這些觀眾有共鳴的電影都列進來討論，整部台灣電影史才算完整，把這些共同回憶都列進來，不知有多好！

淺水翻攪的繽紛電影江湖

──藍祖蔚評《迷你特攻隊》

「鷸蚌相爭，永遠是漁翁得利，鈔票人人想要，這不能怪我，只能怪我比他們聰明。」

──《迷你特攻隊》斷魂

角色沒頭沒腦蹦了出來，或者無聲無息就消失，並不符合傳統電影的敘事邏輯，卻是朱延平電影屢見不鮮的現象。透過《迷你特攻隊》檢視台灣電影生態，有相當多元面向可容審視。

《迷你特攻隊》的第一個切入點是從字幕表去認識 1983 年前後的電影江湖──從出品人王羽、林榮豐，監製江文雄到製片沈曉印，無一

不是台灣影壇曾經呼風喚雨的實力派人士，讀者影迷對他們或許陌生，然而不論製片或發行，他們的組合、眼光與行動，都印證著台灣電影商業市場的運作軌跡。朱延平訪談時能避就避或者終究沒有迴避的憶述點評，有待細細咀嚼，才知其中甘苦。

《迷你特攻隊》有著超級夢幻的明星組合，第二個觀察點就是從明星出場序，檢視那個時代的熱門指數──不論是掛頭牌的成龍，領銜主演的林青霞、鄭少秋、王羽，再到許

不了、方正、孫越、陶大偉，高凌風與張玲……十位巨星的拼盤組合，星光熠耀，氣勢唬人，戲分或多或少或輕或重，都有著吸引觀眾買票的磁性動力，亦讓朱延平得以各自琢磨戲分，以串串珠玉的集錦方式提供觀眾三分鐘一小笑，五分鐘一大鬧的片刻愉悅。

《迷你特攻隊》一開場就見到四位外籍演員說著英語帶出日本的戰爭威脅，七嘴八舌看似四國聯軍，其實只是雜牌軍，剎那就被登堂入室的日軍俘虜，洋人大聲囂張卻隨即就落花流水，得靠華人好漢救援的阿Q心理學，更是朱延平哄抬本土英雄的爽片手法，亦是李小龍以降屢試不爽的賣座邏輯。

看著朱延平細數天下英雄，一路從007、光頭神探、蛇王到洛基，最後帶出魔鬼上尉「斷魂」（王羽飾演），開著沙漠之鼠式的敞篷機槍吉普車，單手即可殲敵的「造神」節奏。以及成龍初亮相時在競技場上先以菸品「比大小」的文戲較勁，都說明了朱延平透過源源不斷的短

劇成就一部電影的小聰明。

音樂或歌曲以何種方式出現電影之中？也是研究朱延平電影的有趣角度，《迷你特攻隊》的開場主題歌「瘋狂大吃客」，先套用「生龍活虎打衝鋒」的「嘎嘎嗚啦啦」起手式，旋即轉入「瘋狂大吃客」的「彎咖度咖，彎咖度咖」，再由孫越以亮亢嗓音唱出「天上飛的，地下爬的，樣樣我都愛……」逐一帶出迷你特攻隊的各個成員，歌曲本身與劇情並無必要關連，卻有著誇張諧趣逗樂功能。至於成龍飾演的唐人街小霸王乘坐竹製單人轎出場時的喪葬儀隊樂音，以及高凌風在紅毛城餐桌前遇鬼的環境叫喊吟唱，亦有著促狹諧仿趣味，敢玩能玩亦能玩得虎虎生風，都是朱延平票房致勝的三斧頭。

從拍攝場面和場景來看，《迷你特攻隊》的操作難度比起1980年代的多數台灣電影來得更加繁複，即使只在淺水翻攪，未能朝更深更廣處挖探，但已備足商業電影花色繽紛的基本條件。

To be continued...

這本書初稿有十五萬字，朱導審稿後刪了三萬字，我又爭回了五千字。訪談時口沫橫飛，無所不談，落成白紙黑字，有避諱、有顧忌，我完全能夠理解，畢竟他的經歷異於常人，尤其是被刀槍押著拍戲的那段江湖歲月，能夠全身而退，都得唸好幾聲阿彌陀佛了，何況他還修成正果，領導台灣影人往前衝。

刪歸刪，錄音檔留著，原稿留著，朱導用紅筆畫下一個接一個大×的二審三審稿，同樣亦都留著。百年之後風雨停歇，研究者願意開箱審視，或許能對 1980 年代台灣電影史有更多認識。原初訪問朱延平，無非就是想要留住歷史，畢竟，有通俗電影，市場才有活水動能，評論對他不屑一顧，觀眾卻以笑聲相迎，光是這個水火不容的矛盾現象，就是台灣電影史值得開發的研究專題。

而且也只有看過朱導的親筆修正稿，看到他對文字的敏感、講究與挑剔，你會更加明白，能在影壇呼風喚雨四十年，不只是要像變色龍般隨遇而安，筆下功夫，腦子靈光，同樣必要。沒有三兩三，如何上梁山？

這篇跋文以 To be continued 為題，是期許，亦有懊惱與自責。

原本以為七次專訪，應能畫龍點睛，體現朱導一生，後來才知道，本書內容其實只是冰山浮出水面的一小部分，他的記憶庫裡還藏有無數祕辛，能說的，不能說的，願意說的，不願說的，總會在意興酣暢時，脫口飛出。

書稿交出後，陸續聽到他夜訪李翰祥導演帝王豪宅的往事，曾經有如伯牙子期的忘年交，卻卡在一張未能兌現的支票，才會讓《傻龍出海》最後長成那副模樣。更精彩的當然還包括一清專案時，警方幾度就在他眼前破門而入，當場逮人，聽他鉅細靡遺，有聲有色重演黑白交鋒場景時，每聽一回，心頭就淌一次血，錯過可惜，沒寫更可惜。繼續問，繼續聽，繼續寫，絕對是我輩中人繼續要做的事。

是的，To be continued。這位愛說故事的人，還在拍電影，還有一拖拉庫的故事等著有緣人。

———— **藍祖蔚**

2022 年 2 月

序	上映年份	片名	職務
1	1975	風塵女郎	場記
2	1976	少林寺十八銅人	場記
3	1977	少林叛徒	副導演
4	1977	搏命	副導演
5	1978	新雨夜花	編劇、副導演
6	1979	凌晨六點槍聲	編劇
7	1979	錯誤的第一步	編劇、副導演、執行導演
8	1980	小丑	導演
9	1980	大人物	編劇、導演
10	1980	天才蠢才	編劇、導演
11	1980	真假大亨	導演
12	1981	大小姐與流浪漢	編劇、導演
13	1981	瘋狂大發財	編劇、導演
14	1981	珍的故事	編劇
15	1981	傻兵立大功	導演
16	1981	十張王牌	導演
17	1982	紅粉兵團	導演
18	1982	大情聖	編劇、導演
19	1982	紅粉遊俠	策劃
20	1983	火龍任務A級計劃	導演
21	1983	1938大驚奇	導演
22	1983	田莊阿哥	策劃、導演
23	1983	四傻害羞	導演
24	1983	迷你特攻隊	導演
25	1984	夜夜念嬌妻	策劃
26	1984	獵豔高手	導演
27	1984	男人真命苦	導演
28	1984	醜小鴨	導演
29	1984	天生一對	編劇、導演
30	1985	小丑與天鵝	導演
31	1985	少爺兵	導演
32	1985	老少江湖	導演

序	上映年份	片名	職務
33	1985	老頑童與小麻煩	導演
34	1985	七隻狐狸	導演
35	1985	天生寶一對	編劇
36	1985	大爆笑	策劃
37	1985	老頑童與小麻煩	導演
38	1986	頑皮家族	編劇、導演
39	1986	歡樂龍虎榜	導演
40	1986	好小子	監製、導演
41	1986	竹籬笆外的春天	監製
42	1986	5711438	故事
43	1987	先生騙鬼	導演
44	1987	大頭兵	編劇、導演
45	1987	大頭兵2：大頭兵出擊	編劇、導演
46	1987	大頭兵3：阿兵哥	導演
47	1987	雪在燒	監製
48	1987	我的志願	監製
49	1988	天才小兵	編劇、導演
50	1988	報告典獄長	編劇、導演
51	1988	丑探七個半	導演
52	1988	天下一大樂	導演
53	1989	傻龍出海	編劇、導演
54	1989	七匹狼	導演
55	1989	七匹狼2	導演
56	1989	愛拚才會贏	編劇、導演
57	1989	心跳時刻	監製
58	1989	1989放暑假	監製
59	1989	人鬼一家親	策劃
60	1990	遊俠兒	監製、導演
61	1990	花祭	導演
62	1990	異域	導演
63	1991	火燒島	導演
64	1991	大頭兵上戰場：雜牌軍	導演

序	上映年份	片名	職務
65	1991	大小老千	導演
66	1992	逃學歪傳	導演
67	1992	五湖四海	導演
68	1993	劍奴之血祭劫	導演
69	1993	大小飛刀之九尾狐與飛天貓	導演
70	1993	異域II：孤軍	導演
71	1993	新流星蝴蝶劍	監製
72	1993	一屋哨牙鬼	統籌
73	1994	卜派小子	策劃、導演
74	1994	新烏龍院	編劇、導演
75	1994	桃色追緝令	導演
76	1994	祖孫情	導演
77	1994	野店	監製
78	1994	天使心	策劃導演
79	1995	中國龍	編劇、導演
80	1995	臭屁王	出品人、導演
81	1995	無敵反斗星	導演
82	1995	逃學戰警	導演
83	1995	魔鬼天使	策劃
84	1995	號角響起	導演
85	1995	新烏龍院2	導演
86	1996	頑皮炸彈	編劇、導演、出品人
87	1996	泡妞專家	導演、出品人
88	1996	狗蛋大兵	出品人、導演
89	1996	情色	出品人、導演
90	1997	忍者兵	出品人、導演
91	1997	天生絕配	監製、導演
92	1997	超級三等兵	出品人、編劇、導演
93	1997	捉姦，強姦，通姦	出品人、導演
94	1997	火燒島之橫行霸道	導演
95	1998	小鬼遇到兵	出品人、導演
96	1998	女歡	出品人、編劇、導演

序	上映年份	片名	職務
97	1999	野孩子的祕密	出品人、導演
98	1999	男生女生ㄆㄟˋ	出品人、導演
99	1999	房東老爸	導演
100	2000	新賭國仇城	出品人、監製
101	2001	蘋果咬一口	導演
102	2002	失戀聯盟	導演
103	2002	挖洞人	監製
104	2003	猴死囝仔	出品人、導演
105	2003	超級模範生	編劇、導演
106	2003	野蠻小子	出品人、導演
107	2003	來去少林	出品人、導演
108	2003	搞鬼	出品人、導演
109	2003	灰色驚爆	出品人、故事
110	2004	人不是我殺的	出品人、導演
111	2004	猴死囝仔2：那年暑假	導演
112	2004	喜歡你，喜歡我	監製
113	2005	台灣黑電影	受訪
114	2005	一石二鳥	出品人、導演
115	2005	狼	監製
116	2006	天亮以後不分手	監製
117	2006	別愛陌生人	監製
118	2008	功夫灌籃	編劇、導演
119	2009	刺陵	導演
120	2010	大笑江湖	出品人、導演
121	2011	《10+10》〈無國籍公民〉	編劇、導演
122	2012	新天生一對	導演
123	2012	神通鄉巴佬	監製、導演
124	2013	大尾鱸鰻	監製
125	2014	大宅們	導演
126	2016	大尾鱸鰻2	監製
127	2018	新烏龍院之笑鬧江湖	導演

他自詡是一位說故事的人，古今中外這類能人極多，但能以說笑話成為一方之霸，台灣影壇的前三名應該都叫做朱延平。

聚會有他，只要話匣子一開，全場目光都落在他身上，因為他聲音高亢、手舞足蹈、唱作俱佳，舞台全是他的。然而，他的笑話多半來自生命血淚，如此真實，卻又如此不可思議。他曾遭刀槍威逼，也曾被揶揄嗤斥，最後卻有如格林童話中的那位金鵝傻子，不管牛鬼蛇神如何張牙舞爪，最終全都黏著他這隻金鵝，難捨難分。

金鵝魅力來自於他知道觀眾要什麼，知道如何逗觀眾開心。他不想把電影院變教室，不愛講，也不會講大道理，不信微言大義那一套，沒想過天下家國為己任，他只做自己，不愛的就不勉強。

他寧願電影院像馬戲團，有時雜耍，有時特技；有時自虐、有時虐人；輕薄短小無所謂，狂言扯淡沒問題，他只在意能否搔中觀眾癢處，唯有聽見笑聲，而且有如波浪翻滾，他才安心。雖然走出戲院，觀眾常就把他拋到腦後，至少看電影當下，觀眾忘了生活煩憂，而且還不時回頭再重逢。

1984 年初夏，第一次在《醜小鴨》拍片現場遇見朱導，他忙著張羅現場，沒空理我，倒是投資的湯臣老闆湯君年侃侃說著他正開發糖玻璃：好萊塢和香港電影常有明星飛身撞玻璃，總是毫髮無傷繼續神勇，其實玻璃不是真玻璃，而是擬真糖玻璃，碎片不傷身……「只要音效配得好，比真的還像真的！」朱導好不容易喘了口氣，坐下來接話說：「電影就是魔術。」

　　第二回則是在電影圖書館遇見朱導，身旁還有陳耀圻導演，他們一起來看卓別林電影，為什麼？「取經！」

　　在錄影帶和影碟才剛起步的影視素材有如大霹靂爆發前期，從好萊塢大師名作中取材無疑是最便捷管道，從《小丑》到《天生一對》、從流浪漢到小丑、從裝扮到破鞋，那些苦中作樂，笑中帶淚的無奈人生，你清楚看見許不了身上有著卓別林影子。是的，影子歸影子，橘逾淮為枳，「卓別林好笑，許不了更好笑！」邏輯一樣，招式相近，差別在於許不了多了醜陋土味，朱延平懂得把外國笑料台灣化，關鍵也在於許不了服他，口口聲聲叫他師父，不時還會變出更多花招，討師父和觀眾開心。

　　還在大學念夜間部時就做了導演，朱延平早期總騎著小摩托車去片場、去收款，完全沒有搖錢樹的身段，也沒有驕縱奢華的傳聞，酬勞不高、常被賴帳都是原因。後來開了汽車，最著名的傳奇是他不保養車子，水箱沒水也不加（因為不管車子，所以不知道得加水），更別說汽缸了，開車開到汽缸燒乾壞了，那就再換車吧。他的心全放在他關心的事上面，其他，就是其他嘍。

　　然而，朱導在車上的時光卻也別具深情。

　　李行導演最後十年的人生行腳，身旁總有朱延平，接是他，送也是他，有信任，亦有託付。

　　兩人創作路數與風格大相逕庭，然而理念相近，都致力壯大金馬獎，也勤於連繫中港台三地導演，更熱中推動兩岸電影交流，先是李行帶頭，他後援張羅，李行的光環為他指路點燈；繼而是他接棒前衝，李行做後盾，李行的熱情讓他得著煤薪柴火，風光前行。更往底層探究，實則是心意相通：李行中年喪子，朱延平童年就父子失和，他們相遇相合，各自補足了生命中殘缺隱憾的一角，沒能說出口，也無需說出口的默契把他們像親人一般緊緊繫綁一起，李媽媽一句：「延平比顯一（李

行兒子）還親！」是接納，亦是認同了。

親情思慕是朱延平作品的隱性基因，從一鳴驚人的《小丑》到票房破億的《功夫灌籃》，父不詳或者父親缺席的孤兒情懷，以及孝順娘親的赤子心，都左右著他的角色設定：《小丑》中許不了任人揶揄踐踏，只想討母親歡心；《功夫灌籃》中，周杰倫棄嬰進少林；《異域》和《無國籍公民》中負不起責任，只會口號的家國父君，他從柏楊的小說，從羅大佑的「亞細亞孤兒」中找到自己的孳子情意結，也投射進自家親情失落的惆悵。

同樣地，少年十五二十時的漂浪叛逆，多少也都成就了《好小子》、《老少江湖》、《中國龍》和《狗蛋大兵》中他對古靈精怪、俐落滑溜和笑鬧江湖的快意書寫，不敢也不會逞兇鬥狠的他，轉個彎，側個身，把人生祈願放大到銀幕上，觀眾笑了，青春夢想悄悄也圓了。

這輩子他與獎的緣分極淺，唯一拿到的競賽獎是以《錯誤的第一步》獲得亞太影展編劇獎，偏偏，他的編劇與文字功力卻是多數人忽略的重要事實。

他從臨時演員入行，靠著機伶很快做了副導，直到蔡揚名把他關

進旅館房間，琢磨他寫劇本，才算啟蒙入室。他的電影即使編劇掛了別人姓名，拍片現場都還是依據他最後修改的手稿，他看得到也看得懂別人的好，掐頭去尾，最終還是用了自己的語法說好故事。

縱使他都戲稱自己是「朱隨便」，拍起電影得過且過，不強求精細完美，也不追求天邊彩虹，唯有看過他的手稿，才知道他多講究文字，推敲到連標點符號都不放過，「隨便」之名來自槍口下討生活，識時務為俊傑的必要生存策略。

他入行時正逢黑道中人操控台灣電影拍攝的黃金末期，軋明星、搶導演，電影江湖不時刀光劍影，不乖乖聽話或不懂得變通，就沒有明天；不省錢不趕工，就換人，他得像變色龍一般察言觀色並變身，更得有腦筋急轉彎的急智噴發，才能在山窮水盡時，拚出柳暗花明。在那個只看票房的現實名利場上，只有他一如長春花，四時常紅，昂然花開四十年。

他形容自己的作品有如土狗：長相平平，卻很會看家；國罵不離口，卻很能引共鳴。在台灣電影靠進口政策保護的半鎖國年代，唯有他能拳打港片、腳踢好萊塢，為台灣影人掙得面子及裡子。他擅長的娛樂片型不得評論青睞，不合國際影展口味，土狗之名其實是另有缺憾的自嘲。

直到因緣際會偕同電影《10+10》（2011）成員得能走過一趟柏林影展紅地毯，得嘗電影備受禮遇的尊崇滋味，後來他主導的電影基金會放手支持金馬獎國際化，讓專業先鋒大膽創新逐夢，以宏觀包容安渡風雨淬鍊。

我願意用「務實」兩個字註記我理解的朱延平。因為務實，才能浮沉逐浪，日日好日；因為務實，工作夥伴才能盡歡顏。2022 年初尾牙季節，他廣邀來台港人齊聚一堂，時代變了，人才沒變，有緣相會，何不攜手前行？不張揚不自誇，只顧牽線，只想玉成台港同業再起新局，能言善道的朱延平，做起事來，有著比他人更務實的生命哲學。

藍祖蔚

寫於第二十四屆台北電影節前夕
本文引自 2022 台北電影節節目專刊

國家圖書館出版品預行編目（CIP）資料

朱延平七日談 / 朱延平口述；藍祖蔚作.
-- 初版. -- 臺北市：典藏藝術家庭股份有限公司,
2022.07
面；17×23 公分 . -- (典藏人物；26)
ISBN 978-626-7031-31-5（平裝）
1.CST：朱延平 2.CST：電影導演 3.CST：訪談
987.09933　111006981

典藏人物 26

朱延平七日談

口述｜朱延平
作者｜藍祖蔚

策畫｜國家電影及視聽文化中心
董事長｜藍祖蔚
執行長｜王君琦
副執行長｜陳德齡・林佳慧
行政統籌｜林木材・李仲豪
主編｜張雅茹
版權洽談｜王儀君
資料協力｜柯伊庭

責任編輯｜魏麗萍
美術設計｜萬亞雰
內頁排版｜憨憨泉設計
行銷企畫｜葉晞、黃鈺佳

發行人｜簡秀枝
總編輯｜連雅琦
出版者｜典藏藝術家庭股份有限公司
地址｜104003 台北市中山北路一段 85 號 3、6、7 樓
發行專員｜許銘文
電話｜886-2-25602220 #300~302
傳真｜886-2-25679295
Email｜books@artouch.com
劃撥帳號｜19848605 典藏藝術家庭股份有限公司

總經銷｜聯灃書報社
地址｜103016 台灣台北市重慶北路一段 83 巷 43 號
電話｜886-2-25569711

印刷｜崎威彩藝
初版｜2022 年 7 月
ISBN｜978-626-7031-31-5（平裝）
定價｜NT 480 元

典藏藝術家庭　典藏藝術網 | https://artouch.com/

國家電影及視聽文化中心 | https://www.tfai.org.tw/

感謝朱延平導演、肖像權人、吳敦、湯臣、學者、香港第一影業機構、東森電視、中央通訊社、里昂紅攝影工作室等相關單位授權使用本書圖像，台北電影節辦公室授權刊載〈朱延平浮雕〉專文，以及賴天蓉小姐之資料協力。本書海除《頑皮家族》、《紅粉兵團》、《新天生一對》、《大尾鱸鰻》、《大笑江湖》、《刺陵》外，餘均為國家電影及視聽文化中心典藏。

法律顧問｜益思科技法律事務所 劉承慶律師